雕刻時光

作者／安德烈·塔可夫斯基

Andrey Tarkovsky

譯者／陳麗貴·李泳泉

電影眼系列 4

雕刻時光

Die versiegelte Zeit (Sculpting in Time)

作者／Andrey Tarkovsky

譯者／陳麗貴・李泳泉

編輯／龍傑娣　內頁完稿／周家瑤

出版・發行／萬象圖書股份有限公司

發行人／林維青

地址／台北市南京東路三段269巷6號B1

郵撥帳號／15806765　訂書專線／(02)7192088

登記證／新聞局局版臺業第四九一四號

初版／1993年12月　一版二刷／1994年9月　定價／320元

ISBN 957-669-448-5

目次

紀念安德烈・塔可夫斯基逝世七周年

彷彿夢境，
彷彿倒映
我的私密的
塔可夫斯基

初看塔可夫斯基的影片彷彿是個奇蹟。
驀然我發覺自己置身於一間房間門口，
過去從未有人把這房間的鑰匙交給我。
這房間我一直都渴望能進去一窺堂奧，
而他却能夠在其中行動自如游刃有餘。
我感到鼓舞和激勵：竟然有人將我長久
以來不知如何表達的種種都展現出來。
　　我認爲塔可夫斯基是最偉大的，
　　　他創造了嶄新的電影語言，
　　捕捉生命一如倒映，一如夢境。
　　　　　　——英格瑪・柏格曼

　　安德烈・塔可夫斯基⋯⋯
　　其圖像熾烈，如黑澤明；
　鬱卒折騰，如安東尼奧尼；
　　剛愎執著，如布烈松；
　對於民族神話之專注不移，
　　　則猶如約翰・福特。
　　——J.何柏曼（J. Hoberman）

I

發現塔可夫斯基，是在1985年初。1月29日，我在奧斯汀德州大學的Hogg廳看了《鄉愁》。整整兩個鐘頭下來，我目瞪口呆，不敢相信有那樣的電影。那時候，我在德州大學攻讀電影製作；我們在奧斯汀城的生活，雖然刻苦儉樸，却也豐實自得、樂不思蜀。《鄉愁》却使我完全不設防的心整個絞痛起來；這樣的痛楚更且彷彿宿疾般縈纏，直到1988年初夏我們回到台灣。直到今天，在煙塵漫漫、如蒸籠慢鍋燉得人幾乎癱成一團肉糊的台北，在膩潮泥濘、多雨落落落落個不停的台北，每回追想起奧斯汀的丘陵、湖泊和石灰岩，追想起德州春天極目遍野紫藍和粉紅的野花，內心猶原隱隱作痛。

然而，《鄉愁》只是個起點。

發現塔可夫斯基那年冬天，奧斯汀三度降雪。2月5日趕到Hogg廳去看《鏡子》，整個校園却因天候而關閉了。看到十來位相當面熟、冒著風寒趕來的觀眾臉容漾著失望，自己雖不無遺憾，却也多少感受到氣味相投的快樂。不久，我在活動中心的意見箱投了張便條，建議排片小組再安排《鏡子》上映。其後近二年裡，我結結實實嘗到期盼一部電影而不果的痛苦。

1987年初，在塔可夫斯基辭世後十天，在休斯頓連著兩天跑去看《犧牲》。一樣內心澎湃，一樣不能自已。正是柏格曼所言：「……竟然有人將我長久以來不知如何表達的種種都展現出來。」同年2月14日，在芝加哥大學看《伊凡的少年時代》；

4月6日，在芝加哥藝術學院看《鏡子》；10月18日，在德州大學Hogg廳看《飛向太空》；11月1日，在奧斯汀Laguna Gloria美術館看《潛行者》；1988年1月10日，在休斯頓美術館看《壓路機與小提琴》；1992年在家中看了《安德烈‧盧布烈夫》錄影帶。

發現塔可夫斯基絕對是獨一無二的經驗。他的電影並未試圖驗收我們原來的觀影訓練，而是直搗我們心靈底處，預示了我們往後的生活、思考、憧憬和挫折。他的電影持續和我們的生活情境和心理狀態互動，成爲我們的一部分。因此，他的每部電影都使我心痛，痛得心甘情願；那種心痛的感覺，就是生活的感覺。「他創造了嶄新的電影語言，捕捉生命一如倒映，一如夢境。」柏格曼眞是一語中的。

塔可夫斯基的電影一再地引領我用「心」去看、去聽、去經驗。在色彩的運用上，並未以黑白、彩色機械性地區分現在和過去、現實和想像、醒覺和幻夢，而是順著心理的狀態作有機的呈現。尤其是某種原色的抽離或稀釋，如《鏡子》、《潛行者》、《鄉愁》和《犧牲》中的藍黑、墨綠和暗褐色調，都發揮得淋漓盡致。塔可夫斯基的長拍，無論是靜止的凝視鏡頭、或疾或徐的移動鏡頭，都令人無法不屏息專注。《飛向太空》裡清澈溪水中顫擺的水草，《鏡子》裡風吹草偃的綠野，《潛行者》裡周而復始的水底萬象，《鄉愁》裡舒緩揭示的

拉廣鏡頭，《犧牲》裡令人歎為觀止的焚屋畫面，在在都展現了塔可夫斯基運鏡構圖的詩意特質。發現塔可夫斯基之後，我對生活周遭許多看似平常的景物氣象，著實滋生了難以名狀的領會和感動。常常，望著廣袤的芒草隨風俯仰，或者靜謐的水澤泛起波漣，或者灰濛的雲霧氣象氤氳，或者近百對紅山椒鳥如秋風中落葉翩翩飄飛，麗貴和我都會心地交換眼色，有時異口同聲：「多麼塔可夫斯基！」

塔可夫斯基賦予我們倆生活中的默契猶不止此。他對聲音的掌握，也展拓了我們聽覺的向度。他的電影中，尤其是較晚期的作品裡，聲音的運用已然超越了傳統影片中作為支撐影像意涵的功能，常常傳達出影像層面之外的意義。除了同步聲音、有所指涉的畫外音外，並且嘗試了聲音的各種可能。塔可夫斯基常常使用意涵曖昧的聲音，有些清晰可聞，有些若有還無，一層一層構築出意識的各個場域，其間的界限更且相互交溶滲透。知名電影學者瑞克・阿特曼(Rick Alt-man)說過：「聲音問的是**哪裡**？而影像(或者即是聲音的來源)答曰**這裡**！」塔可夫斯基全面向的聲譜運作，透過非熟悉化的過程，便得以超越現實的局限，進入心靈的疆域。其中關鍵，應在於他對聲音來源的處理，包括選擇性揭露音源，刻意誤導聲音出處，以及全然不給答案。在《鄉愁》中，某種隱隱約約、近似電鋸的聲音數度在不同場合淡入淡出，彷彿指涉著其無所不在。《犧牲》

片中屢屢依稀可聞一種奇詭的女聲，在影片近尾聲時又似乎可以辨認；而音源之無法確定，亦使我們無法分辨究竟誰聽到了那聲音？是否即意味著那是發自我們的內心？也許。《潛行者》對音畫同步傳統的顛覆，使得畫面裡的景物，和聲音一樣宛如無中生有，呼應著「區域」的超自然，暗示著全片正是一場內在世界的探索。《鏡子》中的旁白敘述者，始終不曾露臉，只在記憶或夢境裡以孩子的身分出現，果真「捕捉生命一如倒映，一如夢境」。至於多部影片中蔓延不已的水滴聲、流水聲、風吹草聲、呢喃聲、火聲、碰撞聲、門扇窗戶開闔聲、模擬的音效、扭曲的音樂、合成電子音響，乃至吟詩、對話，在在都呈現了意識層面的真實。奇妙的是，因著這些建構出來的聲音的洗禮，麗貴和我對於生活中的、大自然中的、音樂中的聲音，彷彿都更敏感、更能共鳴了。彷彿，我們終於感受了蟬鳴的富於變化，認識了生活中聲音的燥澀與溼黏，體會了湖波擊岸的靜、子夜夢醒的吵。

　　當然，塔可夫斯基光憑他在影像、聲音上的成就，便足以迷倒眾生了。那些元素裡，自然不乏訊息本身。不過，如果沒有更深刻的意涵，則依然禁不起考驗。塔可夫斯基的聲望，建立於他二十五、六年的導演生涯中的區區八部作品之上。不過，由於他每部作品都具有如此的分量和視野，任何一部可能都足以使他在影史上留名。他的雄心大志是將電影藝術提升到和其他藝術

——如文學——的水平，如杜斯妥也夫斯基、托爾斯泰的作品。童年與戰爭、對信仰的追尋、渴慕家園的鄉愁、犧牲和希望，不僅是其電影的主題，同時也是他自己生命裡的驛站。像其作品那般文質契合一致者實不多見。他作品裡所進行的旅程，恰是他內在探索的國度。同樣的，我們也很難見到任何一位電影作者像他那樣執著於一貫的精神內涵，卻又能不斷反省、不斷推陳出新。

塔可夫斯基的學生作品《壓路機與小提琴》，已能頗為完整地呈現他的精神樣貌。《伊凡的少年時代》不只細緻而深刻地刻畫了戰火摧殘下被扭曲的童年；片中的想像與夢境，預見了他後來的作品的敘事手法；伊凡的犧牲和救贖，也貫穿了塔可夫斯基所有作品的母題。《安德烈‧盧布烈夫》探索了個人信念與周遭環境的傾軋以及精神與物質的對立。片中視象的壯偉和運鏡的氣派，已屬史詩電影的經典。《飛向太空》把科幻電影提昇到哲學思維的境界，成為檢視生命與感情的詩篇、辯證現世與未知的寓言。

《鏡子》整合了史詩、自傳和拓墾敘事可能性的企圖，將自己的記憶和回想、夢魘和史實、音樂和詩篇相映相扣。塔可夫斯基將各種不同風格的影像和繁複多樣的聲音結合起來，成為一個飽滿豐實的整體，令人低徊不已。《潛行者》藉由一位詭怪的嚮導，引領一位作家、一位科學家進入「區域」找尋那能夠使人實現願望的「房間」，讓我們得以從哲學、信仰和政治三方面切入，以作人

類反省和重生的形而上思維。《鄉愁》至少可從兩方面來看待。其一是客處異國的失落無措，人與人溝通的挫敗；其二，正常與癲狂的辯證，犧牲與救贖的情操，過去(俄羅斯)與現在(義大利)的掙扎，信仰與意義的求索。《犧牲》不著痕跡地將個人的憂懼延伸到面對世界毀滅的焦慮，亞歷山大天啓般的視野，使我們得以從望遠鏡的兩端來觀察世界。結束前我們目睹房宅焚毀倒塌，如浴火鳳凰；而生命之樹那個在巴哈的音樂中緩緩上升的鏡頭，彷彿塔可夫斯基在與病魔纏鬥中流露出來的主觀願望，近乎完美地爲他一生的創作寫下句點。

　　進入塔可夫斯基的世界，總是那麼新鮮的經驗，個中滋味，却又總是那麼熟悉。常常，我不禁懷疑：塔可夫斯基的成長背景和我如此大異其趣，存活在窒塞溼熱裡的我，何以竟而能和廣袤冰封裡的他共鳴同調？這樣的內心振動，大約只在二十年前我初讀康拉德的作品《納西瑟斯船上的黑人》時有過吧？我就這樣毫不防備、一廂情願地一頭栽進塔可夫斯基的世界裡。塔可夫斯基成了我的宗教。我在苦候《鏡子》上映期間，常常反芻《鄉愁》；一天，我跟麗貴說：「我要爲塔可夫斯基蓋一座廟。」(也許，更貼切地說，應是在心裡闢一隅經常可謁拜的殿堂。)從此，在我們的生活中，陸續有些友人和我們分享著塔可夫斯基的默契。麗貴曾笑我說，如果我們有了孩子，是否將取名李可夫斯基？

翻譯《雕刻時光》是我們的第一件功德；雖然辛苦，却也甘之如飴。一方面屢屢看透自己不自量力，常常驗證了自己的局限；另一方面，在幾個月與塔可夫斯基作單向的、間接的(透過英文譯本)對話中，也感受到他的局限與缺憾。這樣的體認毋寧是可喜的：塔可夫斯基那樣熾熱又鬱卒的心境，那樣執著專注的態度，那樣不屈不撓又不憚反省的自覺，都使他完完整整地回歸到「人」的本位。他那種悲天憫人的氣度、那種諄諄告誡的文以載道，也因爲時而頑冥固執、時而憤懣不平而益形眞誠。

　　本書從前言以迄第五章，大約全部篇幅的三分之二，由麗貴迻譯；其餘五章，則由我執筆。翻譯工作大致完成於今年一、二月間，其後的查證、潤飾等等，卻纏緜數月。這當中，麗貴和我常常輾轉反側、相互推敲激盪，時而俯仰歎息，時而拍案叫絕。我們對塔可夫斯基的體認，自此也更加有血有肉。柏格曼的老搭檔、名重一時的頂尖攝影師史文・尼克維斯特在與塔可夫斯基合作拍攝《犧牲》之後，曾表示：「……安德烈鼓勵我們、敦促我們坦然接受嶄新的想法，並超越自己的局限。對於和他一起拍片的人是如此，對於他的電影觀衆，也是如此。」譯完《雕刻時光》，有著登上峯頂的滿足；讀者若能寬宥中譯本裡在所難免的疏失和謬誤，相信也能分享臉紅氣喘的快樂。

<div style="text-align:right">李泳泉　1993年8月</div>

良知的鄉愁

　　一位熱愛電影的時代青年，在潮流的趨動中漂游到了美國，落腳於紐約某電影學院。藝術之都的自由與豐富滿足了他的渴望，他如魚得水。他在上課之餘逛遍一家家戲院、藝廊和書店，努力延伸觸角，汲汲滋補那因長期蟄居島嶼邊陲而呈缺氧的身心。有一天，他無意間從書店購買了一本書，從此他便有如受到蠱惑一般，廢寢忘食地蹲踞在如麻雀籠般的公寓中啃讀那書。一個多月之後，他復現於紐約街頭，神情清瘦蕭穆，猶似大病初癒。他向朋友宣告了他的驚人決定：我要立即回國。

　　這是一個真實的故事。如今這位年輕人正在島嶼上默默地耕犁一片屬於自己的影像園地，從零開始。而那本曾經影響一個年輕人做出改變一生命運抉擇的書，正是蘇聯導演安德烈‧塔可夫斯基的著作──《雕刻時光》。

　　塔可夫斯基，一位誕生於社會主義母國的天才導演，終其一生只完成了七部長片，然而卻在第一部影片問世之際即已奠定了他在國際藝術影史上的神主牌地位。他的影片在台灣難得一見，

但是他的名字卻在藝術電影觀眾群之間複誦流傳、鏗鏘作響。曾經不只一次聽到人們如此推崇他:「他的影像實在超乎凡人的腦力活動之外……」;「他簡直是不屬於我們這個世界的人……」。

然而,塔可夫斯基感動我們的卻不僅僅是他營造詩意影像的能力,更在於他透過詩意影像的濃稠情緒凝聚力所傳達的藝術家對於人類和所處世界的強烈道德使命感。此種使命感充塞於《雕刻時光》的字裡行間,苦口婆心之餘似嫌囉嗦嘮叨,然而比對於今日社會的物慾橫流和利益掛帥,卻有如一縷涓涓清流,撩撥著我們人性中曾經的良善,並對它產生錐心的「鄉愁」。

翻譯《雕刻時光》的歷程是個人電影觀的一次大地震。過去經常喜歡在電影中搜尋文學的蛛絲馬跡,甚至有時還會以「文學性」來做為衡量電影高下的標準,然而塔可夫斯基卻向我們斬釘截鐵地宣示:電影與文學應儘早一刀兩斷,井水不犯河水。「電影是一種綜合藝術」對許多人而言就像「太陽從東邊昇起、西邊降落」一樣自然,不容置疑。然而塔可夫斯基卻高聲疾呼:若果電影是藝術,則它不應只是他種藝術的混合物……,他種藝術的涉入已然喧賓奪主地使得電影藝術變得面目模糊……。還有**雕刻時光**的理念:「導演工作的本質是什麼?我們可以將它定義為雕刻時光,如同一位雕刻家面對一塊大理石,心中成品的形象栩栩如生,他一片一片鑿除不屬於它的部分——

電影創作者也是如此，從『一團時間』中塑造一個龐大、堅固的生活事件組合，將他不需要的部分切除、拋棄，只留下成品的組成元素，確保影象完整性之元素。」……

　　與泳泉合譯《雕刻時光》，心情委實戰戰兢兢，深恐扭曲了大師的精神、語意。雖然勤翻字典、小心求證，但是限於二手翻譯(從俄文至英文再到中文)、文化差異，加上個人能力有所不逮，疏漏謬誤之處想必在所難免，還祈讀者見諒，並不吝賜教。

<div align="right">陳麗貴　1993年8月</div>

前言

十五年前，當我正草擬本書初稿時，我發現自己不時在懷疑，究竟寫這本書有沒有意義？爲何不乾脆埋頭拍電影，從拍片中去尋求理論性問題的實際解答？

然而，多年來，我的拍片生涯並不順遂，拍片與拍片間的空檔時常是那麼漫長痛苦，我不得不去思考——因爲沒有更好的事情可做——我的目的究竟是什麼？是什麼元素區分了電影和其他藝術？我認爲它的獨特潛力何在？與同儕的經驗、成就相較，我的經歷又該如何定位？再三反覆閱讀電影理論書籍，我所得到的結論是：這些書籍並不能滿足我，反而驅使我去辯證，並提出自己對問題和拍片目的的看法。我了解，我的工作準則是建立在透過對既存理論的質疑，透過一股衝動去表達自己對藝術基本原則的詮釋，那已然成爲我生命中的一部分。

經常與差異性極大的觀衆接觸，也令我感到有必要發表一份儘可能完整的說明。觀衆渴望了解爲何電影——尤其是我的電影——會對他們造成那麼大的衝擊。他們有數不盡的問題待求解

答，以便為他們紛亂零散的電影觀和一般藝術觀找出共同的指標。

我必須承認，閱讀觀眾來信時，我總是極為專注、好奇——偶而會帶著沮喪，不過多半時刻卻是歡欣鼓舞。在俄羅斯工作那幾年，這些函件堆疊成繁複可觀的題庫，蘊涵了人們知道或無法了解的諸多問題。

我將列舉幾封較具代表性的信件，以便說明觀眾和我接觸的情形。

一位女性土木工程師自列寧格勒來信說：

> 我看了你的電影《鏡子》(Mirror)，我從頭坐到尾，儘管在片子進行三十分鐘之後，我就為了要努力分析，或者只是要了解到底在演什麼，片中的人物、事件、記憶究竟有什麼關聯，而搞得頭痛不已……我們這些可憐的電影觀眾，看過好片、壞片、爛片、普通片、極普通片，都可以了解並體會這些影片的有趣或無趣，但是這一片呢？……

一位喀爾林尼的設備工程師氣沖沖地來信：

> 半小時前我剛看完《鏡子》……導演同志！你看過這部電影嗎？我認為電影中有些東西太不健康……我預祝你拍片成功，但是我們不需要那種電影！

另外一位來自史維洛夫斯克的工程師，抑制不住嫌惡地說：

> 極盡下流、污穢、噁心之能事！總之，我認爲你的電影無的放矢，它根本無法觸及觀衆，那才是最重要的事⋯⋯

這位仁兄甚至認爲電影當局應該要爲此負責，他說：「我們很訝異蘇聯的電影發行單位居然會允許這樣的過失！」平心而論，我不得不說，咱們的電影當局並不常常允許「這樣的過失」──平均每五年才一次。每當我接到這樣的信函，總會令我陷入頹喪之中，一點兒也不錯，我究竟是爲誰而創作？而又是爲何而創作？

然而，另外一類信函卻重燃起我的一線希望，他們雖然困惑，卻眞心想要了解作者的看法。例如：「我想我並不是第一位，也不會是最後一位勞煩你，要求你幫助他們了解《鏡子》的人，電影中的片斷本身實在很精彩，但是它們的關聯何在？」一名婦女自列寧格勒來信：

> 這部電影和我看過的其他電影太不一樣了，我不知如何解讀它，不知如何欣賞它的形式和內容，能否請你解釋？我並非對於一般電影都如此缺乏鑑賞能力⋯⋯我看過你早期的電影，《伊凡的少年時代》(*Ivan's Child-hood*)和《安德烈・盧布烈夫》(*Andrey Lub-*

lyov），它們都相當清楚，但是這部卻不然
……欣賞這部電影之前，應該先給觀衆一些
介紹，否則看完電影之後，觀衆會爲自己的
無助、愚鈍感到沮喪。基於對您的尊敬，安
德烈，如果您無法回信解答我的疑惑，是否
至少能夠讓我知道,何處可以讀到有關於《鏡
子》的資料？……

　　面對這樣的來函，很遺憾地，我無言以對，
因爲未曾見到有關《鏡子》的論述問世，唯有的一
篇刊登於《電影藝術》(*Art of Cinema*)，是我的
同儕在國家電影學院(State Institute of
Cinematography)和電影攝影師工會(Union of
Cinematographists)的會議中所發表，文中斥責
我的電影爲無可饒恕的「精英主義」。
　　支持我在喪挫中繼續挺進的力量源自於一股
日漸茁壯的信念：確實有一些人在乎我的作品，
而且渴望看到我的電影，只是顯然沒有人願意進
一步去聯繫我的觀衆。
　　一名科學院物理學會(Institute of Physics
of the Academy of Sciences)的會員寄來一份
發表於他們機關報上的短文，寫道：

　　　塔可夫斯基的電影《鏡子》在科學院物理
　　學會中受到廣泛注意，恰如其在莫斯科一
　　般。
　　　並非所有想與導演見面的人都能如願，

本文作者，不幸地，也是其中之一，沒人能夠了解塔可夫斯基，如何運用電影成功地創造出如此具有哲學深度的作品。習慣於一般電影的敍事、表演、人物和千篇一律的快樂結局的觀衆，對塔可夫斯基的電影必然感到失望。

這部電影在說些什麼？是在敍述一個人。不，並不是我們所聽到，由印諾肯提‧史莫克湯諾夫斯基(Innokentiy Smoktunovsky)❶於幕後主述的那一個特定人物，而是關於你，你的父親，你的祖父，關於某個在你死後依然生存的人，而那個人將依然是「你」。這部電影談的是生存於地球上的人，他是地球的一部分，地球亦是他的一部分；它談的是，人類的存在可以解釋其前世與來生的事實。你一定要看這部電影，聆聽其中巴哈的音樂和亞森尼‧塔可夫斯基(Arseniy Tarkovsky)❷的詩句；你要看這部電影，一如你看星星、看海洋，一如你禮讚自然景緻。這其中並無數理邏輯可言，因爲數理邏輯並不能解釋人類是何物？人生的意義若何？

我必須坦承，即使專業影評人在讚美我的作品時，他們的意見和評論也很難令我感到滿意──至少，我經常覺得這些影評人若非不關心我的作品，就是根本沒有評論能力。他們總是從現有的電影雜誌上抄取一些人云亦云的片斷，避而

不談我的作品對觀衆直接、切身的影響。我寧可去接觸那些被我的電影感動的人，我情願收到他們有如告解生命一般的來信。於是，我了解我的目的何在。我清楚意識到自己的使命，或者也可稱之爲：對人類的義務和責任。(我不相信有任何藝術家能夠只爲自己而創作，如果他知道自己所作永遠不被人需要……這些問題我們留待後面再詳談……)

一位女士從高爾基來信：

謝謝你的電影《鏡子》，我的童年就是那樣……但是你是怎麼知道的？就是那樣的風，那樣的雷雨……「嘉卡(Galka)，把貓咪弄到外面去。」我的祖母喊著……房裡一片漆黑，油燈也熄滅了，等待母親回來的感覺充塞了我整個靈魂……而你的電影如此美妙地呈現了一個孩童這種思維的蘇醒！……而且，我的天！真是太逼真了……我們真的不知道母親的臉容是何等模樣。而且，就這麼簡單……你知道嗎？在那間幽黑的戲院裡，凝視著被你的天才所燃亮的那片銀幕，那片刻，是我此生第一次感覺到自己並不孤單……

這麼多年來，人們不斷告訴我，沒有人要我的電影，也沒有人了解我的電影，像這樣的來信溫暖了我的心靈，賦予我工作的意義，強化了我

的信念：我是對的，在我所選擇的路途中，沒有一件事情的發生是偶然的。

　　一名列寧格勒工廠的工人，也是個夜間部學生，寫信給我：

　　　　我寫這封信是為了《鏡子》，這部電影，我無法用言語形容，因為我生活在其中。

　　　　能夠傾聽和了解是極高的美德，畢竟那是人際關係的首要原則：了解並原諒別人的無心之過和天生缺陷。如果兩個人能夠經驗同樣一件事情，那怕只有一次，他們也將能夠了解彼此，即便其中一人是生活在舊石器時代，而另外一個則是成長於電化時代。上帝賦予人類能力去了解、體會人類共同的衝動──包括自己的，也包括別人的。

　　觀衆不僅爲我辯護，也同時鼓勵我：

　　　　我得到一群不同行業、熱愛電影的人的許可，代表他們寫這封信給你，他們都是我的朋友。

　　　　我們要直接了當地讓你知道，關心你、讚美你的天才，並且期待著的每部影片上演的影迷，絕對比《蘇維埃電影雜誌》(Soviet Screen)所羅列的數字要多的多；我手頭雖然沒有具體數據，但是，我的朋友圈，以及朋友的朋友圈中，沒有任何人曾經回答過電

影問卷，然而他們的確喜歡看電影。雖然機會不多，但是，他們總是選擇去看塔可夫斯基的電影。很遺憾，你的影片並不常見。

我必須承認，我自己也深感遺憾……因爲，還有這麼多事想做，這麼多話想說，這麼多的未完成──而且，顯然有很多人和我一樣在乎。

一位在諾瓦斯勃斯基(Novosibirsky)任敎的老師寫信給我說：

> 我從來不曾給任何作者寫信談論我對書或影片的看法，不過這次例外：這部電影本身的力量解除了人的沈默枷鎖，使一個人得以從焦慮、瑣碎的精神負擔中釋放。我要來談談這部電影。「物理學派」和「抒情學派」❸一致認爲：這部電影充滿同情、眞誠和關懷，這一切都得歸功於作者。每一個人都認爲：「這部電影說的是我。」

或者：

> 寫這封信的人是一個已經退休的老人，雖然我的專業與藝術完全無關(我是電訊工程師)，但是我對電影深感興趣。
>
> 你的電影令我震懾不已，你有透析成人與孩童情感世界的特殊天分，讓人體會周遭世界之美，呈現這個世界裡眞實而非虛構的

價值，讓每一個物體都參與其中，讓每一個畫面的細節都成為特殊符碼；能由極為經濟的手法營造出一篇哲學宣言，在每一個圖框中填滿詩歌和音樂……這些特色是你影片的典型風格，而在其他人的影片中，卻完全看不到。

我非常渴望能讀到你對自己影片的評論，很遺憾很少看到你的文字。我相信，你應該有很多話要說！……

坦白說，我是那種透過辯論才能把自己表達得最完整的人，我完全同意真理越辯越明的論點。當我獨自一個人思考問題時，我常常容易陷入一種反省的精神樣態，這種樣態雖然符合我形而上的偏好，然而卻無助於一種活潑、創造性的思考過程，因為它只能提供我建立一個井然有序的理念架構的感性素材。

正是因為與觀眾接觸和閱讀他們的來信，才促使我決心完成這本書。我毫不責怪觀眾質疑我為何專談抽象問題，而讀者若是有如此熱情的回應，也並不會令我感到訝異。

一名諾瓦斯勃斯基的上班族女郎寫道：

上星期我看你的電影看了四次，我不只是去看電影，而是為了要花生命中的數個小時和真正的藝術家以及真實的人物生活在一起……一切折騰我的事物，一切我得不到卻

渴望得到，令我憤懣厭惡、又叫我窒息的事物，令我喜悅、溫暖且賦予我生存意志的事物，以及一切毀滅我的事物──它們全部在你的電影中。我看你的電影猶如凝視著一面生命的明鏡。這是第一次，電影對我成爲這麼眞實的物體，這也是爲什麼我去看這部電影，我要直接進入其中，如此一來，我得以眞正的「活著」。

對於一個人的成就的最高讚譽莫過於此。我衷心企盼能夠在自己的電影中說一些話，本著全然的誠摯，而又不硬把自己的意見，勉強加諸別人身上。然而，倘若呈現於電影中的世界圖像正好被別人視爲是己身之一部分，而且至今仍不曾被表達過，對於一個人的作品豈能有更好的勉勵？一位婦女把她女兒的信寄給我。我認爲，那個年輕女孩的文字是一份有關藝術創作做爲一種無限多元，而且細緻溝通形式的傑出聲明：「一個人認得幾多字？」她問母親：

一個人每天所使用的語彙有多少？一百、兩百、三百字？我們把感情用文字包裝起來，企圖用文字表達我們的喜怒哀樂各種情感，而事實上它們卻是語言無法傳達的。羅密歐向茱麗葉吐露的美麗辭藻，旣生動又露骨，但是它們所傳達的卻遠不及讓羅密歐心躍出口、呼吸困難，以及使茱麗葉神魂顚

倒那種眞實感受的二分之一。

　　尚有另外一種語言，另外一種溝通的形式：透過感覺和影像。這種溝通消弭了人與人之間的嫌隙和爭戰。以意志力、感情和情緒來化解人與人之間的障礙，使人不再對立於鏡子的兩端，不再對立於門的兩端。……銀幕上的圖框消失了，過去一直被區隔的影像世界向我們迎面走來，成爲眞實的事物……這一切並不是透過小安德烈所產生，而是塔可夫斯基本人親自對著觀衆侃侃而談，彷彿他們就坐在銀幕的另一端。沒有死亡，只有永生，時間是完整的，不曾被分割，如同其中一首詩中所描述：「同桌並坐著曾祖父和孫子……」的確，媽，我是完全從感性的角度來欣賞這部電影，但是我相信還有其他不同的角度可以切入，妳呢？請務必回信告訴我……

　　這本書完全是利用無片可拍的空檔完成的，如今我正藉著改變生活方式強迫自己結束這段空檔。此書的目的不在教育別人，也不是要強迫推銷自己的理念，而是要幫助自己在這包羅萬象——至今仍甚少被挖掘——的新興藝術領域中覓得一條出路，以便自己能夠徹底又自在地悠遊其中。

　　畢竟藝術創作並沒有絕對的準則，隨著年齡的改變而有所不同。由於它的目的在了解這世

界，它遂有無限多的面向聯繫著人類和其生命活動；儘管知識之道無窮，任何一個邁向更了解人類存在意義的步伐，不論多麼微小，盡皆不容忽視。

　　電影的相關理論本身依然十分單薄；即使是一些細微末節的澄清，也有助於基本原理的了解。這是我為何要不揣淺陋地舖陳自己的觀點的理由。

　　最後必須附帶一提的是，本書的內容收集自半完成的篇章，日記式的筆記、演說稿，以及和奧佳·蘇可娃（Olga Surkova）的對談，她來參加《安德烈·盧布烈夫》的拍攝時還是莫斯科電影學院（Institute of Cinematography in Moscow）的學生；不久，她成為一名專業影評，在往後的歲月中她與我們有極密切的合作。本書的完成，從頭到尾，承蒙她鼎力相助。

1
緣起

完成《伊凡的少年時代》標示著生命中一段週期循環的結束，我將此一歷程視爲「自決」。

這段期間內我主要是在電影學院唸書，拍攝我的畢業短片，並且花八個月的時間籌拍我的第一部劇情長片。

如今，我可以自我評估拍攝《伊凡的少年時代》的經驗，同意需要清楚地，縱然是暫時性地，爲自己在電影美學中定位，並且提出在拍攝下一部片時必須解決的問題：透過這一切，我才能肯定自己行將邁入新的境界。當然，一切工作皆可於腦海中完成，但是沒有下定論的必要時會有一個潛在的危機：那就是太容易陷入直覺的吉光片羽中沾沾自喜，反而忽略了建立紮實、完整的理性基礎。

避免我的反省陷入這樣一種自溺的期許，使我較輕易地拿起了紙和筆。

是什麼因素吸引我去拍攝柏格莫洛夫（Bogomolov）❹的短篇小說《伊凡》（*Ivan*）？

我必須開宗明義地說明，並不是所有的散文都能改編成電影。

　　有些作品本身完整，意像精確、原創，人物刻劃高深莫測，結構富涵魅力；這樣的書不容斷章取義，終篇散發出作者儷人且獨特的人格，像這樣的作品是大師級作品，只有那些對精緻文學和電影都漠不關心的人才會想要把它們改編成電影。

　　如今這一點的強調益形重要，那就是電影和文學一刀兩斷，徹底分離的時刻已然來到。

　　另外一種文學作品係由理念、清楚而紮實的結構，以及原創的主題所構成；此類作品似乎與其所蘊涵的美學思考的發展無關，我認為柏格莫洛夫的《伊凡》便屬於此類。

　　純就藝術層面來說，我並沒有從這個疏離、細膩、舒緩的故事中得到多少喜悅，故事中的主角高爾茨夫中尉(Lieutenant Galtsev)的性格係以一種旁敲側擊的抒情方式來鋪陳。作者對於主角的軍旅生涯有極為精確的記載，並特別強調他是整個故事發生的見證人。

　　這一切讓我很容易地看出，這是一篇可以改編成電影的小說。此外，改編成電影可以賦予它一種情感的美學強度，進而將故事的理念轉化成為由生命所背書的眞理。

　　讀過《伊凡》之後，柏格莫洛夫的小說一直盤據於我腦海中，的確，其中有些情節讓我印象極為深刻。

其一便是主角的命運，我們緊緊尾隨，直到他死去，雖然有許多故事情節都是以這種方式建構，但並不是所有小說都能像《伊凡》那樣，**題解**（dénouement）自然蘊蓄於構想之中，透過內在的需求而浮現。

故事中主角的死亡有其特殊意義。在大多數作者都會以苦盡甘來舖陳的地方，這故事卻結束了，沒有任何後續描述。大多數作者，在這樣的情況下會給予主角的英雄事蹟一些回饋，讓一切艱辛、苦澀成為過去，成為區區生命中一段痛苦的歷程。

然而，柏格莫洛夫的小說中，這一歷程卻由死亡所終結，成為最終而且唯一。伊凡一生的內容，和其悲劇母題的力量便全部集中於此，再也沒有容納其他枝節的空間：便是這樣的悚慄事實叫人不期然而且精準地體會了戰爭的可怖。

另外一個令我感動的地方是，故事中的殘酷戰爭完全無關軍事轟炸的暴力，也沒有前線兩軍的交戰廝殺。功勳的標榜被略過，故事並非敘述偵測突擊的英勇軍事行動，而是兩項任務之間的空檔。作者以濃稠撩人的懷舊情緒來填塞這段空檔，那份張力就如一只彈簧被壓縮到了極限。

由於它所蘊涵的影像潛力使得它敘述戰爭的方式變得很有說服力。它以一種表面上若無其事，卻在內裡沈潛翻攪的高度神經凝聚力，提供了重現戰爭真實氛圍的一種新的可能性。

第三點讓我肺腑撼動的是這個小男孩的性

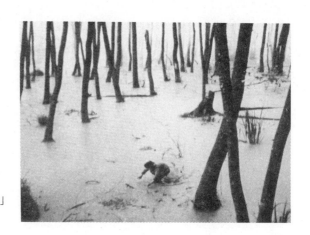

《伊凡的少年時代》
伊凡在「淹水的死寂樹林」
中偵測敵情。

格，一種被戰爭扭曲、偏離生命軸心的特殊性格
立刻攫獲了我。所有屬於童年特有的無價至寶都
無可挽回地從他的生命中消失，取而代之的是，
戰爭所賜予的邪惡已在他的童稚的軀殼中凝聚、
膨脹。

其角色中強烈的戲劇特質深深感動我，遠比
那些經由原則的衝突、粉碎而逐漸顯露人格發展
的人物，對我而言更具說服力。

情緒在膠著、持續張力的情況下，竄升至高
潮，終於潰決湧現，較之一段慢慢改變的過程更
爲生動，令人折服。便是這樣一種偏好，使我對
杜斯妥也夫斯基(Dostoievsky)情有獨鍾。對我
而言，最有趣的角色，便是這種外表看似沈滯，
內裡卻充滿了爆炸性情感的人。

伊凡就是這種人物。閱讀柏格莫洛夫的小說
時，我的腦海裡充滿了這樣的想像。然而，我和
作者的共識也僅限於此。故事中的情感紋理對我

而言是陌生的，情節之間以一種近乎報告似的拘謹風格串連，我無法將這種風格搬上銀幕，這有違我的基本原則。

當一位作者和一位導演對美學的基本原理都持有爭議時，妥協是不可能的，這會破壞一部電影的基本理念，這部電影也不可能產生。

當這樣的衝突產生時，只有一種方法可以解決：把文字劇本轉化成一種新的結構，此一結構在影片製作過程中被稱為拍攝脚本；在編劇過程中，導演（並非編劇）有權力把文字劇本修改成他所要的東西。最重要的是他的視野必須是完整的；脚本中的一字一句對他而言必須是親切的，是透過他自已的創造經驗而產生的。因為，在堆積如山的劇本文頁，以及演員、場景選取，甚至最精彩的對白，乃至美術設計的草圖當中，只有一個人——導演，只有他是電影創作過程中的最後決定者。

於是，每當編劇和導演不是同一個人時，我們便會看到無法解決的矛盾——當然，前提必須是他們都是有原則的藝術家。這就是為什麼我把故事內容僅視為一種可能的基礎，更重要的是必須依照自己對完成影片的視野賦予它新的詮釋。

如此，我們卻又遇到一個問題：導演是否有資格兼任編劇？有些人根本否認導演有權干預劇本創作。熱中劇本寫作的導演極易遭致嚴苛的批評，即使有些作者很明顯地覺得自己不若導演對影片那般熟悉，這樣的態度暗示一詭異的現象：

即所有的作家皆可編劇，唯獨導演不可，他只能把別人編好的劇本加以分鏡成為拍攝脚本。

但是，話說回來，我發現詩的聯接、邏輯在電影中無比動人；我認為它們完美地讓電影成為最真實、詩意的藝術形式。誠然，我對詩的熟悉遠超越傳統劇本，傳統劇本總是把影像按照劇情的僵固邏輯做直線式串連。那種吹毛求疵的連接方式常常很武斷地把事件依照一種抽象的次序排列，縱或不然，即使劇情推演是順著劇中人物的發展，我們也會發現，那些凝聚整個故事的關鍵，將複雜的人性做了過分簡略的詮釋。

電影素材的確可以用另外一種方式來組合，最重要的就是開放人的思考邏輯，讓這基本原則主宰劇情的發展和剪接的先後順序。思想的產生和發展有其自主性，有時需要用和一般邏輯推演完全不同的形式來呈現。我個人以為詩的推理過程比傳統戲劇更接近思想的發展法則，也更接近生命本身。然而，古典戲劇的方法卻被視為唯一的模式，多年來它界定了戲劇衝突的表現形式。

經由詩的連接，情感得以提昇；觀眾也將由被動變成主動，他不再被作者所預設的情節所左右，而是親自參與一個探索生命的歷程，唯有能幫他透視眼前複雜現象的深層意義者才為他所服膺。思維的複雜性以及世界的詩意未必要以簡單明白的架構呈現，一般直線推演的邏輯就像幾何定理的證明一樣令人感到不舒服，這種方法的藝術成效顯然遠不及由詩的邏輯所開放的可能性，

《伊凡的少年時代》
伊凡在敵軍前線
執行偵察任務。

允許一種感性和理性的評價。由此可見至今電影仍甚少運用詩的邏輯是多麼大的錯誤，它有許多資源尚待開發，它蘊涵一股內在的力量，這股力量凝聚於影像中，以感性的形式向觀眾呈現，引發出張力，直接回應了作者的敘事邏輯。

當一件事情沒有被全盤道出時，我們反而有更多思考的空間。另外一種方式則是直接把結論告訴觀眾，觀眾完全不用思考，這並不是他們所需要的；倘若觀眾未能和作者一起分享將影像生命化的悲喜，一切將變得毫無意義。

我們的方式還有另一種優點，藝術家迫使觀眾去把分裂的片段整合起來，迫使觀眾去思考那些言外之意、弦外之音，唯有這種方法才能讓觀眾和藝術家在體認電影這一層面上處於平等的地位。的確，從互相尊重的觀點來看，唯有那樣的兩蒙其利才值得藝術的實踐。

當我談論詩的時候，我並不把它視為一種類型，詩是一種對世界的了解，一種敘述現實的特殊方式。所以詩是一種生命的哲學指南。試想藝術家亞歷山大・格林(Alexander Grin) ❺的個性和命運，他在瀕臨餓死邊緣之際，仍帶著自製的弓和箭上山找尋獵物。把那樣的事件和那人所生存的時代環境聯想在一起時，一個夢幻者的悲劇形像便躍然浮顯。

或者梵谷(Van Gogh)的命運。

想想作家普里許文(Prishvin) ❻，他的生命浮現於其所生動描繪的俄羅斯自然景緻中。

想想曼德斯坦（Mandelstam）、想想巴斯特納克（Pasternak）、卓別林（Chaplin）、杜甫仁柯（Dovzhenko）❼和溝口健二❽，我們便會了解這些世界級導演他們所蘊涵的情感力量是何等偉大。他們不只是生命的探索者，更是偉大精神財富的創造者，而那種非凡之美唯有詩境堪可表達。這些藝術家洞悉生命中詩的紋理，他們有能力超越連貫邏輯的局限，傳達生命深層現象和無形聯結的高度複雜與真實。

沒有這樣的理解，即使是一件有心要忠實於生命的作品，也會顯得匠氣單調、沒有深度。藝術家也許能夠營造出一種「疑似生命」表象的效果，但是那和直接切入、檢視存在於表象之下的生命本質截然不同。

我以為，事實上作者若未能將其主觀印象和客觀呈現的現實做一種有機的組合，那麼他連表象的可信都無法達到，更遑論其準確性與內在的真實。

我們可以把一場戲拍得像紀錄片那般精確，把角色包裝得極為寫實自然，甚至所有細節安排也和真實人生沒有兩樣，然而影片拍出來的結果和現實還是有極大差距，還是顯得極為虛假，與真實人生不符，儘管虛假正是作者力求迴避的標記。

奇妙的是「虛假」這個標籤，在藝術中係貼於那些毫無疑問地屬於我們平凡、日常的現實體認之上。原來，我們的生活形式要比自然主義所認

定的要詩意得多，殘留在我們的思想、心靈中有那麼多不曾被理解的符號。一些自稱「忠於現實人生」的電影，非但不努力去捕捉這些細緻的差異，反而以一些尖銳、誇張的影像，讓電影顯得更加遙不可及。而我完全贊成電影應儘可能地忠實於生命——縱然有時我們無法了解生命究竟是何等美妙。

在本章的開端，我曾表示高興見到電影與文學之間的壁壘逐漸形成，兩者曾經互為影響並且互蒙其利。我認為電影的發展不只會逐漸遠離文學，也會逐漸遠離其他相關藝術形式，慢慢形成自己的特性。這個過程可能會比我們期待的更緩慢冗長，而且速度也不一致，這就是為什麼電影至今仍沿用許多其他藝術所特有的原則；這些原則常常成為許多導演拍片的基礎，但是慢慢地，這些通則會演變成電影發展的絆腳石，阻礙它去發展自己的特色；其結果是使得電影失去以自己的方式詮釋現實人生的能力，只能借助於文學、繪畫或戲劇。

我們可以從許多畫布上的東西被搬上銀幕，了解視覺藝術影響電影的實例；當不同領域的原則被移植時，不論它們是屬於構圖抑或色彩，藝術的體現將永遠不是原創、自主的創作：它只能是二手貨。

企圖把其他藝術形式的特色運用於電影會戕害電影自身的特色，使得一些有力的電影資源無法被好好的利用。然而最嚴重的是，這個轉借的

(左圖)《伊凡的少年時代》
伊凡爲葛瑞茲諾夫上校
草擬一份報告。
(右圖)《伊凡的少年時代》
伊凡的夢境。

過程會在電影作者和現實人生中形成一道路障。
傳統藝術形式所建立的法則彼此互相影響的結
果,使得眞實人生無法如同我們所見、所感受的
一般在電影中呈現:換言之,就是眞實可信。

　　我們已經抵達一天的終點,設若我們在這天
當中曾經發生了某種重要、有意義的大事,足以
成爲拍片的靈感,它具有一種理念衝突的基礎,
可以成爲電影的題材;但是這一天是如何烙印在
我們的腦中?

　　盡皆是一些散亂、模糊、沒有骨架、沒有計
劃的東西,就像一團雲,只有那中心事件是凝聚
的,有如一篇詳細的報告,意義明白、界定淸楚。
與那天所發生的其他事物相較,那件事就如同兀
自佇立於霧中的一棵樹。(當然,這比喩並不精
確,因爲被我稱之爲雲、霧的東西並不同質。)這
個孤立的印象在我們的內心激起一股衝動,造成
一些聯想;事件和其因果均烙印在我們腦海中,
但是並沒有淸楚界定的範疇,不完整、而且顯然
沒有固定次序。這些生活印象是否可以轉化成電

影？毫無疑問地，它們可以；事實上做為一種最真實的藝術，電影的特色便是成為此種溝通的工具。

當然，複製真實人生的感覺並非電影的主要目的，但是卻能賦予它美學的意義，成為進一步嚴肅思考的介媒。

對我而言，一件作品要真正忠實於人生，必須於精確描述事蹟的同時又忠實傳達了感情。

比如走在路上，正巧攫獲一個與我們錯肩而過的路人的眼神，他的眼中有一種驚惶的神色，令我們感到恐懼，他影響了我們的心理，使我們陷入了某種思維狀態。

如果我們所做的只是以機械式的精準來複製兩人相遇的周遭環境，以紀錄片的精確來化妝演員，選擇場地，結果我們的影片還是無法傳達兩人相遇時的那種感覺。因為我們拍片時忽略了心理因素，忽略了我們之所以會受陌生人影響而產生特殊情緒的精神狀態。所以要讓陌生人的眼神對觀眾造成同樣的衝擊，我們必須先營造一種相似於我們邂逅時的氛圍。

也就是說導演還要下更多的功夫，還要有更多的劇本材料。

舞台劇幾個世紀以來所滋養的一些陳腔爛調和老生常談，不幸地，也在電影找到了棲息之地。稍早我曾對舞台劇和電影的敘事邏輯發表評論，為了要更準確地澄清我的論點，我們必須花一些時間來討論「場面調度」(mise en scène) 的觀

念，因為我認為正是在場面調度的處理上，其表現和傳達的問題中，枯燥、拘泥的取向特別明顯。我們只要比較一下電影中的場面調度和作者眼中的場面調度，很容易就會發現形式主義對電影場景影響有多大。

一般人總以為一個有效的場面調度就是把那場戲和其副戲的意思、重點表達清楚(艾森斯坦Eisenstein便是支持這種觀點的代表人物)，如此便可賦予那場戲必須要的深度。

這種態度流於簡單化，造成許多不相干的陋規，扼殺了藝術影像的生命質感。

我們知道，場面調度是演員和環境以及其他演員之間關係的安排和設計。在現實人生中，我們可能會被某部電影中最具有表現力的場面調度所感動、興奮，並且有感而發：「真是意想不到！」然而，究竟是什麼因素，使我們如此著迷？是形式和內容的不協調？事實上正是場調度的突兀扣住了我們的想像力，然而這種突兀只是表象而已，它所隱涵的重要意義才是賦予場面調度絕對說服力的功臣，使得我們對其所敍述的事件深信不移。

一味地避重就輕，把每件事情都拉至最簡單的層次對電影並沒有好處；是故，場面調度不應僅僅展現一些創意而已，更重要的是要緊扣生命——那就是人物的性格和心理狀態。它的宗旨不應僅限於經營一句對白或一場表演的意義，它的功能應該是以戲劇動作的實在，以及藝術影像的

美與深度來打動觀眾——而非以突兀手法舖陳其
意。我們經常可以看到，過度強調構想，只會局
限觀眾的想像力，形成一道思想的藩籬，籬外一
片空虛，它並不是保衛思想，只是使它變得難以
穿透。

　　這樣的例子俯拾皆是。我們只要想想那些無
止無盡區隔著情侶的圍籬、柵欄和框格便可以了
解。另外一套拙劣的手法則是以巨大的建築物全
景來象徵自我主義者的改過向善，並使他們從此
熱愛勞動以及勞工階級。任何場面調度都不應該
被重複使用，就像沒有任何兩個人的個性是完全
相同的。一旦場面調度變成了一個符碼，一首老
調，一個觀念(無論它是多麼原創)，那麼整部影
片——人物、情境、心理狀態——都會變成造作、
虛假。

　　讓我們來看看杜斯妥也夫斯基的《白癡》(*The
Idiot*)的結局。其人物和情境是多麼逼真動人！
當羅格辛(Rogozhin)和密許金(Myshkin)，膝
並著膝，坐在那間大房間的椅子上時，那種看似
荒謬、無意義的場面調度和他們完美真實的心理
狀態組合起來，使我們為之動容。拒絕運用突兀
思想來加重該場景的分量，反而使它逼真動人恰
如生命本身，而沒有任何明顯理念的場面調度極
易被視為形式主義。

　　導演往往會因為一心一意追求聳動，而失去
他的判斷力，以致於忽略了人類表演的真正意
涵，使之淪為強調個人創意的工具。然而一個人

38

必須要觀察生命本身，而非透過一些爲了表演和銀幕表現才營造出來虛僞空洞的陳腔濫調。比如說，我認爲只要找幾個朋友來談談他們親身所目擊過的死亡，我的論點就能得到證實。我相信，對於他們所陳述的細節，相關人物的個別反應，尤其是這一切的不協調，以及——容我使用這樣不得體的字眼，對於那些死亡的表現方式，在在都會使我們目瞪口呆。

私地裡和假表現(pseudo-expressive)的場面調度論戰，使我想起曾經聽過的兩個故事，它們是眞實的事，決不可能杜撰，所以和所謂的「影像思考」(thinking in image)有明顯區別。

一群叛軍在執刑的隊伍之前等待槍決，他們在醫院牆外的窪坑之間等待，時序正好是秋天。他們被命令脫下外套和靴子。其中一名士兵，穿著滿是破洞的襪子，在泥坑之間走了好長一段時間，只爲尋找一片淨土來放置他幾分鐘之後就不再需要的外套和靴子。

一個人被電車輾過，壓斷了一條腿，他被扶到路旁房子的外面靠牆而坐，在睽睽衆目的凝視下，他坐在那兒等待救護車來到。突然間，他再也忍不住了，從口袋裡取出一條手帕，把它覆在被截斷的腿上。

的確意味深長！

當然，這不並是在告訴我們在平日就要收集那樣的故事，以備不時之需。我們所要強調的是忠實於角色和情境，而非一味追求影像的表面詮

釋。不幸的是，我們很難在這一範疇引發理論性的討論，因為現存大量的術語和標籤使得原有的談論變得模糊，而且使得理論的戰場益形混亂。

真正的藝術影像應該是植基於構想和形式的有機組合，形式和概念的失調確實會妨礙藝術影像的創造，因為那樣的作品不屬於藝術的範疇。

開始拍攝《伊凡的少年時代》時，我腦海中完全沒有這些概念。這些概念的發展是實際投入電影拍攝的結果，許多現在對我而言十分清楚的東西，在我開始拍片時仍是一片模糊。

當然，我的意見十分主觀。不過藝術就是這樣，藝術家在他的作品中把現實依其自己的理解歸類，然後再經過自己的透視技巧來呈現不同角度的現實。當我在肯定藝術家的主觀價值和其對世界的詮釋時，我並不是要宣揚一種武斷和無政府主義的手法，而是側重在世界觀、理想和道德目的。

偉大的作品誕生於藝術家表達其道德理想的掙扎。事實上，他的理念、情感全部源自於這些理想。如果他熱愛生命，渴望了解它、改變它，使它更好——簡而言之，如果他著眼於致力強化生命的價值，那麼，現實的圖像經過他的主觀概念，經過他的心智加以篩選，此一事實就沒有任何危險。因為他的工作本身就是一種心靈的努力，目的在於使人變得更為完美：一個美麗世界，以其和諧的感性和理性，以其高貴和自持來贏得我們的心。

我認為，持文以載道的立場者，在選擇拍片方法時並不需要自我設限，儘可享受絕對自由；而且，這自由亦無須局限於一明確計劃中，迫使自己只能在特定方法之內做選擇。我們有時也必須能夠順其自然，重要的是不要搞得過分複雜，把觀眾嚇跑。然而，這也不是要我們設立關卡，嚴審那些該禁、那些則允許放入電影中；而是透過審視早期作品的經驗，發現蛇足，讓其在工作的進行中自然消失。

　　坦白地說，在拍攝我的處女作時，我還暗自懷有另一項企圖：確定自己是否適合當導演。為了要得到一個肯定的結論，我放鬆韁繩、順其自然，儘量不自我壓制；如果拍出來的影片不錯，那麼，我便認為自己有資格從事電影。所以《伊凡的少年時代》對我尤其重要，它是我的資格鑑定。

　　然而，這一切並不是表示《伊凡的少年時代》的拍攝是完全沒有組織、沒有計劃的習作，只是我試圖減少自我壓抑，讓自己的品味和美學素養充分發揮。以這部影片為基礎，我必須確立往後拍片時何者可為依憑，何者必須迴避。

　　當然，如今我對許多事情的看法已有極大的轉變。其後，我逐漸看清自己的發現之中鮮少真正富涵生命者，於是我便放棄了許多在那時理出的結論。

　　拍攝《伊凡的少年時代》的過程，對我們這些參與者而言是一個學習的過程；如何營造出片場、景觀的風格，如何把劇本中沒有對白的部分

《伊凡的少年時代》
柯林上尉與護士瑪莎
在樺樹林中。

轉化成具體的場景和段落。柏格莫洛夫對於場景
的描述極其細緻，猶如一個人在目睹故事所有事
件的發生。作者所信守的原則之一，便是要仔細
地重新構築每一個場景，彷彿他曾親眼見過他們
一般。

　　不過這一切對我而言卻顯得十分瑣碎、沒有
生命：敵軍佔領區的樹叢；高爾茨夫那有著黑色
樑桁的地下防空濠，以及跟它一模一樣的軍中救
護站；河岸慘澹的前線；濠溝。所有這些地方都
描繪得精準無比，然而，他們不只無法引發我的
美感，甚至覺得不太自然。這些周遭環境的描述
無法激起我在閱讀《伊凡》時的感受，我始終認為
一部成功的電影，它裡面風景的質感必須要能夠
讓人充滿回憶和詩意聯想。如今，廿年過去了，
我更加深信一件事(無法分析的)：如果一個作者
被他所選擇的風景所感動，如果這個風景喚起他
的記憶、激起他的聯想，縱然是主觀的，那麼這
種興奮將會使觀眾受到感染。整部影片會充滿著

42

作者個人的情緒，包括那片樺樹林、覆蓋在救護站上的樺樹枝葉偽裝，以及上一場夢境裡的背景風景，還有那片淹水的死寂樹林。

片中的四場夢，也全部是源自於一些特定的聯想。比如第一場夢，從頭到尾，甚至裡面的一句話：「媽！有一隻布穀鳥！」都是我童年最早的記憶。那時我四歲，正開始認識這世界。

無可置疑地，記憶是人類非常重要的資產。它們之所以充滿詩的色彩實非偶然。最美的回憶常常是屬於童年的。當然回憶必須經過加工才能成為藝術家重建過去的基礎；最重要的是，不要遺失了那種特殊的情緒氣氛，沒有它，再精準的回憶也只會喚起失望的苦澀。畢竟，我們誕生的房舍在睽別多年之後，在我們的記憶中與它實際的模樣已經有了極大的差距。記憶中的詩情畫意往往會被它的真實面貌所摧毀。

於是，我突然興起一個念頭：從這些記憶的資產中，我們可以發展出一個新的工作準則，根據它將可拍出一部格外有趣的電影。那些表象的事件、主角的動作、行為模式都會受到影響。這將是一部關於他的思想、他的回憶、以及他的夢的電影。然後，完全沒有他的出現(至少從傳統認可的電影寫作觀點)，它有可能創造出非常有意義的東西：表情、主角個性的描繪，以及其內心世界的呈現。在這當中我們會發現體現於文學以及詩歌中的抒情主角的影像得到回響；他並沒有出現，但是他的信仰、他的判斷以及他的思考建構

43

出一個圖像，清楚地界定他的形貌。這便是後來《鏡子》的出發點。

通往詩意邏輯的道路佈滿了荊棘，在每一個轉彎處都暗伏著挫折。儘管它的原則和文學以及戲劇的邏輯一樣富於正當性，只是在建構的過程中讓不同的成分變成主要元素。談到這裡，我們不禁要想起赫曼‧赫塞(Hermann Hesse)的名言：「詩人可以被賦予，卻無法被造就。」真是一語中的。

拍攝《伊凡的少年時代》期間，每當我們想嘗試以詩的語法來取代傳統敍事方式時就會遭到電影當局的抗議。不過我們仍然繼續摸索、嘗試。我們並不是要顛覆電影的基本理論，但是只要我們的戲劇結構稍見創新的徵象──將日常生活的理論基礎作略為自由的處理──就會遭到抗議和不諒解。他們總是以觀眾為藉口，認為觀眾需要的是一氣呵成、絕無冷場的情節，如果電影沒有很強的故事線，他們會看不下去。反之，在我們電影裡的對比──從夢境切到現實，或者反過來，在最後一場戲中從陰暗的地窖直接跳接到勝利之日的柏林──似乎很難讓許多人接受。我很高興發現觀眾的看法並非如此。

人類的生活中有某些層面只有用詩才能忠實表達，但是許多導演在處理這些部分時，經常放棄詩的邏輯不用，反而採取一些拙劣和傳統的取巧方式。我所考慮的是夢、回憶和幻想所涉及的虛幻主義以及非比尋常的效果。夢境在電影中經

常被搞成老套的電影把戲，而不再是生命現象的一部分。

　　面對拍攝夢境的需要，我們必須決定如何營造夢境的詩意，如何表現它，如何運用它，這些都需要具體的決定，不得含糊。尋求答案的過程我們曾嘗試各種可能性，運用聯想以及猜測，出其不意地，我們突然想到在第三場夢時運用負片的影像效果：在我們腦海中，隱然看到黑色的陽光穿透冰雪覆蓋的樹林，投射在一片白花花的雨柱上，閃電及時介入使得影片由正片轉爲負片在技術上變得可行。然而這一切只是營造出一個超現實的氛圍，它的內容呢？夢的邏輯呢？他們均來自於回憶。我記得曾經見過一片濡濕的草原，

載滿蘋果的無欄卡車、馬匹，被雨淋濕，在陽光中散發著蒸氣。所有這些素材都直接來自於生活，進入於影片，並沒假借視覺藝術的媒介。爲了要簡單解決夢境的傳達問題，我們以負片處理大片移動的樹林，襯托在這片背景之上，一張小女孩臉部的特寫在鏡頭前出現了三次，每次出現她的表情都不同於上一次。在這一場戲中我們想要捕捉的是小孩對於即將來臨的悲劇的預示。最後一場夢我們特別安排在海灘靠近水的地方拍攝，目的在於連接伊凡的上一場夢。

回到選擇場地的問題，我要特別指出我們在影片中有幾處失敗的地方，也正是我們放棄經驗的直覺，屈從於虛構劇本的地方。其中之一就是發生在起猬老人和燒焦廢墟那一幕，我指的並非它的內容，而是它的形式呈現，這一幕原先的構想並非如此。

我們構築了一幅荒原的圖像；飽漲著雨水，一條泥濘、積水的小路蜿蜒穿越其上。

路旁佇立的是秋天成排的白色垂柳。

沒有燒焦的廢墟。

只有遠處地平線彼端孤立著一座煙囪。

充塞懸浮於空氣中的必須是孤寂的氣息。一隻瘦骨嶙峋的母牛拖著牛車，上面坐著伊凡和起猬老人（母牛的意象來自於卡皮也夫Kapiyev❾對前線的回憶），車板上蹲踞著一隻公雞，另外還有一條骯髒草蓆覆蓋一些笨重的物品。當上校的車子駛近時，伊凡逃躲，越過原野，直奔到地平

46

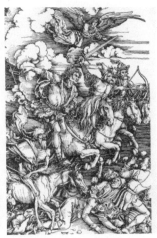

線的盡頭，以致柯林(Kholin)必須花費好一番功夫才追上他，將他拖離泥沼。然後道奇汽車駛離，留下孤獨的老人，一陣風把草蓆掀起，露出裡面鏽蝕的犁具。這幕戲本來是要以緩慢的長鏡頭拍攝，如此將產生截然不同的節奏。

　　我之所以選擇了另一種拍法並不是因爲效率的考量，而是碰巧有兩個版本，我卻一直到後來才了解自己選擇了較差的一個。

　　該片中還有其他類似的敗筆，由此可推出一個規律，即是作者本身不認可者，觀衆也同樣無法接受。稍早我在談論回憶的詩情畫意時曾經提過這一點。其中一例便是拍攝伊凡穿越一整列的部隊、戰車，跑去加入他的同志，這一場戲沒有撩撥起我任何情感；同樣地，觀衆也無法產生任何反應。依此類推，伊凡和葛瑞茲諾夫上校(Gryaznov)在偵察那場戲中的對白也不是很成

功，儘管伊凡的激昂造成若干張力，然而整個精神卻是冷漠而且疏離，只有軍隊從窗下走過的中景帶出一點生氣，成為可以聯想的素材，讓我們的想像力得以超越畫面的陳述。

這樣一幕戲，本身不負有任何意義，作者未曾賦予它光和熱，宛若一個突兀的外來物，自影片的結構體系中斷離。

而這一切再次證明了電影和其他藝術一樣是作者的產物。在拍片的過程中，導演可從同事那兒獲得難以衡量的寶貴經驗。然而，還是一樣，只有導演個人的觀念才得以賦予該影片統一性。唯有透過作者主觀視野分析的東西才能成為藝術的素材，才能建構一個反應現實的獨特而且複雜的世界。當然，導演的獨特地位並不抹殺其他工作夥伴的貢獻；但是，即使是在這樣一種相互倚賴的情況之下，其他人的意見也只有在導演知道如何選擇時才能真正對影片有所幫助，否則只會破壞影片的整體性。

這部影片的成功還有一大部分要歸功於演員，尤其是歌亞·柏利亞也夫(Kolya Bur-lyaev)、華雅·瑪莉亞維娜（Valya Malya-vina)、曾亞·查理可夫(Zhenya Zharikov)、華冷亭·如布可夫(Valentin Zubkov)。他們中有許多人都是第一次演戲，但是他們都演得很賣力。

發現歌亞(後來飾演伊凡)時我還是個學生。如果說認識他後決定了我拍攝《伊凡的少年時

48

代》的態度，委實一點兒也不誇張。由於期限迫近，使我完全沒有時間去嚴格擇挑飾演伊凡的人選。此外，早期和不同工作夥伴的失敗經驗也使得我的預算格外拮据。再者，賦予這部電影生命力的功臣，還包括攝影師華汀・尤索夫(Vadim Yusov)、作曲維亞契斯拉夫・奧夫欽尼可夫(Vyacheslav Ovchinnikov)，以及場景設計伊夫堅尼・契尼亞也夫(Evgeny Chernyayev)；他們使我能夠堅持下去，直到電影完成。

女主角華雅・瑪莉亞維娜的造型和柏格莫洛夫所描寫的護士完全不同。小說中她是個豐腴的金髮女郎，大胸脯、藍眼睛，而華雅卻彷彿是柏格莫洛夫的護士的負面翻版：黑色頭髮、淡褐色眼睛、男孩似的身材。不過儘管如此，她卻有一些獨特、令人驚喜、故事中所不及的特色。而這些卻更為重要，更為複雜，更能詮釋瑪莎這個角色，而且充滿了前景。於是，我們又有了另一項道德保證。

華雅表演風格的精華便是脆弱，她看起來如此天真、純潔、可靠，使人立刻了然；面對這場與她扯不上關係的戰爭，瑪莎(華雅)完全沒有防禦力。脆弱是她的天性和她的年紀的基調。所有在她內心活躍的事物，以及將會決定她人生態度的元素，都還處於萌芽狀態，以致於她和柯林上尉的關係得以自然地建構起來，因為他被她的無助解除了武裝。飾演柯林的如布可夫發現自己完全依賴他的對手，因此，倘若換了另一個女演員，

49

那麼他的行為將會顯得虛假、教條，華雅則完全自然。

不要把以上這些評論視為《伊凡的少年時代》的拍片基礎，他們只是我在嘗試說明自己於拍攝該片時所產生的一些想法，以及這些看法如何自成一個體系。這次拍片經驗幫助我形成一些觀點，這些觀點在我撰寫有關安德烈‧盧布烈夫生平的電影腳本《安德烈的情感》（The Passion of Andrey）時，更加獲得肯定，那部電影我於1967年完成。

寫完劇本時我原本非常懷疑它的可拍性。然而，無論如何，我知道它絕對不是一部歷史故事，或是傳記電影。我的興趣在他處：我要探索一個偉大俄羅斯畫家的詩情稟賦。我想要以盧布烈夫為例，來探索藝術創作的心路歷程，並且分析一個藝術家在創作出具有永恆意義的精神珍寶時的精神狀態和人民覺醒。

這部電影的目的在呈現：處於那個人與人互相殘殺、韃靼人大舉入侵的時代，人民對於同胞愛的渴望如何激發了盧布烈夫的曠世傑作《三位一體》（Trinity）的誕生；它是友愛、情愛以及沈潛的天父之愛等理想的縮影，這才是該部劇本的藝術和哲學基礎。

該部電影是由幾個短劇組成，盧布烈夫並未出現於每一幕戲中，然而即使他沒有出現，劇中仍然散發著他的精神，我們依然可以嗅出他與世界互動的氛圍，這些短劇並非依照傳統紀事的順

序聯結，而是以一種盧布烈夫創作《三位一體》所需的詩意邏輯來呈現。這些情節、主題互異的短劇，因著那樣的邏輯而得到統一，而且透過詩的邏輯所蘊涵的內在衝突，以一種互動的關係進展：宛若對生命和藝術創作的矛盾與複雜的一種證言。

至於歷史的部分，我們則企圖以處理現代劇的方式對待。如此一來，歷史的事件、人物、器皿將不再被當作將來藉以紀念的材料，而將之視為有生命、能呼吸，甚至是日常生活的東西。

道具、服裝和器具——我們並不想以歷史學家、考古學家，或是人類學家收集博物館館藏那樣的眼光來看待它們。一張椅子必須是用來坐的東西，而不是一件古董。

演員所飾演的角色必須是自己所了解的，尤其情感更必須與現代人相通。我們要徹底摒除歷史劇中演員經常費勁地穿著高底靴，而到了戲劇接近尾聲時，他們卻又不知不覺地彷彿變成踩高蹺的傳統。我認為，為了要獲得最好的成果，這些都十分重要。我決定以曾經歷練過戰爭考驗的工作夥伴，合力來將這部影片付諸實現：尤索夫擔任攝影、契尼亞也夫擔任藝術指導，還有奧夫欽尼可夫擔任配樂。

容我以吐露本書撰寫的秘密目的做為本章的結論：我希望自己嘗試去說服的讀者之中，至少有一部分，在了解我對他們毫無保留的坦誠之後，能夠成為和我相同的精神族群。

附注

本章係於《伊凡的少年時代》獲威尼斯影展首獎後，根據
收錄於《拍片之後》(*After Filming*, Iskusstva, Moscow,
1967) 這本文集中的一篇文章改寫而成。

2

藝術——理想的思慕

在開始探討電影藝術的本質問題時，我覺得
有必要先定義我對藝術終極目的的了解。藝術何
以存在？爲誰所需？確實有人需要藝術嗎？這些
問題不只詩人感到興趣，藝術愛好者(或者，套一
句時下流行的用語，象徵著廿世紀藝術與受衆之
間的關係——「消費者」)亦然。

許多人曾經問過這類的問題，而且任何與藝
術有關的人也都會提出他們自己的答案。亞歷山
大・布洛克(Alexander Blok)❿曾說：「詩人自
混沌中創造和諧……」普希金(Pushkin)相信詩
人具有預言的天賦……每一位藝術家均由自己的
律法所規範，而這些律法對其他人卻絕對沒有強
迫性。

無論如何，一切藝術的目的都非常清楚明確
(除非其如商品一般，以消費者爲導向)，就是要
對藝術家自己，以及其周遭的人，闡述人活著是
爲了什麼，存在的意義是什麼，向人們解釋人類
之所以出現於這個星球的理由；或者，即使不予
解釋，至少也提出這樣的問題。

讓我們從最普通的說法談起：藝術的一項不容爭議的功能便是**知**的理念，其所表現出來的效果即震撼和渲洩。

打從夏娃偷吃了智慧之樹上的蘋果那一刻起，人類就注定要爲眞理奮鬥不息。我們知道，最先，亞當和夏娃發現他們是赤裸的，於是他們感到羞恥，他們之所以感到羞恥是因爲他們已然了解；他們於是上路，慶幸著彼此了解。那就是一段無盡旅程的開始。我們可以體會那一刻對於這兩個靈魂是多麼戲劇化，從渾沌無知的狀態中甦醒，被投入充滿敵意、未知的地球廣袤之中。

「你將以眉尖滴下的汗水換取溫飽……」

所以，就是那個人，「大自然之王」，來到地球上，爲了要知道他爲什麼來，或是爲什麼被送到這個星球？

而且透過人的幫助，造物者才逐漸了解自己，這個過程被稱之爲進化，伴隨著它的是人類自我了解的痛苦歷程。

從某個眞實的意義上來說，每個人在了解生命、自我和其目標時都獨自體驗了這樣一個過程。當然每一個人都在使用人類集體累積的知識，但是不變的是，倫理道德的自覺經驗依然是每個人生命的唯一目的，而且，很主觀地，每一次都被視爲嶄新的體驗。人類一次又一次讓自己和世界發生關係，處心積慮想要得到，或成爲一個自己所欠缺的典型，他把這目的視爲某種源於直覺的首要原則；而完美典型的不可獲得、自我

的不足，便成為人類失望和痛苦的永恒的來源。

因此，藝術和科學一樣，是類化世界的一種手段，是人類追求「絕對真理」的過程中藉以了解世界的工具。

然而這兩種體現人類創造精神的手段，其相同點卻僅止於此；人類在這兩個領域中不止發掘，並且創造。此時之要務則在於分別兩種知的形式，即科學與美學之間的基本差異。

在藝術領域中人類透過自己的主觀經驗了解自然。在科學領域中人類對世界的知識循著無盡的旋梯向上盤昇，不斷被新的知識所取代，任何一項發現都會因為某個客觀事實而被另一個發現推翻。藝術則不然，每一件藝術創作的產生都成為世界之新而獨到的影像，一種絕對真實的神秘符號。它看起來如同一則啓示、一種無時無刻的殷殷期待，盼能以直覺，並且一勞永逸地參透世界所有的法則——它的美與醜、溫馨與殘酷、無限和偏狹。藝術家藉由創造影像——測試絕對的「唯一工具」——來表達這些東西。對無限的認知，透過影像得以維持：有限之內的永恆，物質之內的精神，形式之內的無極。

藝術可說是宇宙的一個象徵，與隱藏於人類實證與實用活動背後的絕對精神真理相結合。

要投入任何一個科學系統，一個人必須先具備邏輯思考的能力，具備理解能力，而這些能力的先決條件便是要接受一種特定的教育。藝術不然，它向每一個人呼喚，期待留下印象，尤其希

望引起感覺，希望成爲可以被接納的，一種情感
衝擊的原因，希望透過藝術家輸入作品中的精神
力量來說服人，而非透過無從反駁的理性論證。
而它所要求的先期準備並不是科學教育而是精神
訓練。

　　藝術的誕生和著根是植基於人類對精神、理
想永不止息的慾求，這種慾求使人們趨近藝術。
現代藝術所犯的錯誤在於終止追尋存在的意義，
以求證實個體自身的價值。那些名之爲藝術者於
是開始顯得像是專給一些問題人物的乖常行業，
他們堅持任何個人化的活動都有其眞實的價值，
藝術只是一種個人意志的展現。然而在藝術創作
中，人格並不會自我標榜，它爲其他更高的、公
共的思想服務。藝術家向來是個臣僕，永遠爲了
償還神蹟所賜的天賦而努力。現代人不願意犧
牲，縱然眞正的自我肯定唯有透過犧牲才能表
現。我們已經逐漸遺忘這一點，同時，也無可避
免地逐漸失去所有人性的感應。

　　當我談到對於美的渴求，談到理想之爲藝術
的終極目標時，我並不是在建議藝術應該把世界
的髒與醜摒除在外。相反地，藝術的影像永遠是
個代號，其中物體彼此替代，大小互有更迭。藝
術家可以用死亡來表現生命，用有限來陳述無
極。替代……無限不可能被物化，然而無限的幻
覺卻可以被創造，那就是：影像。

　　醜與美互含於彼此之中。這個巨大的矛盾，
以極盡荒謬之能事滲透、發酵生命本身。然而藝

56

《安德烈‧盧布烈夫》
畫家僧侶安德烈‧盧布烈夫
（安那托利‧索隆尼欽飾）
凝視著俄國最著名
的肖像畫之一：
《勝利者聖‧喬治的奇蹟》。

術卻創造了完整，在那完整之中和諧和緊張合而
為一。藝術促成了調和，在調和中許多不同的元
素互相靠攏、彼此探觸。我們可以用語言來談論
影像的概念，描述其本質；不過這樣的談論永遠
都不夠完整。影像可以被創造，並使自己被感覺，
它可以被接受或被拒絕，不過這一切不是理智所
能解釋的。無限的概念無法用語言來表達，甚至
形容；但是透過藝術它可以被了解，藝術使得無
限具體化。唯有透過信仰以及創造活動「絕對」才
能實現。

　　爭取創作權利的唯一條件便是要對自己的工
作有信心，有服務的意志，並且拒絕妥協。藝術
創作要求藝術家要「徹底毀滅」於全然悲劇的意涵
中。因此，若藝術本身負有絕對真理的符號，它
必然是世界的形像，在作品中斷然表明。再者，
如果說冰冷、實證主義的科學認知就像一條沒有
盡頭、向上攀升的旋梯，那麼與它相對的藝術觀

點便是一個廣袤無邊的星球體系。每一個星球都完美無缺而且自我包容；彼此之間可能互補，也可能互相牴觸，但是絕對不可能互相消滅。相反地，它們互相滋養、累積，形成一個包容萬物的球體，並由此衍生出宇宙無極。這些詩的啓示，既有力又互久，它們證明人類有能力去辨識創造人類的形像依據，並且能夠說出這樣的認知。

除此之外，藝術最重要的功能便是溝通，因爲互相了解是整合人類的一股力量；而且，共享互惠的精神更是藝術活動的主要層面之一。藝術作品和科學產品不同，它沒有物質的目的。藝術是一種精神的語言，藉著它人們嘗試去互相溝通，去傳達自己的資訊，並類化別人的經驗。所以，這與實際利益完全無關，只是爲了要了解愛──其意義便是在犧牲之中，這與實用主義完全背道而馳。我無法相信一個藝術家可以只爲自我表現而工作。自我表現如果不能得到回應便毫無意義。創造人與人精神契合的過程只有痛苦，沒有實質回饋，其極致便是犧牲。若只是爲了聽到自己的回音，當然不值得付出這樣的代價。

當然，直覺在科學中也扮演相當重要的角色，就像在藝術中一樣，聽起來像是駕馭現實的兩種相反模式的一種共同的元素。但是儘管直覺在兩個領域中都極爲重要，其在詩的創作和在科學研究中的現象卻截然不同。

同樣地，了解在這個活動的範疇中也所陳互異。

了解在科學領域中是指大腦、邏輯層次的一致，是一種相似於理論證明的知識活動。

了解藝術影像卻意味著在情感，甚或超越情感的層次上，對美的感受。

科學家的直覺，即使像是啓蒙或靈感，終究只是代表邏輯推演的符號。這並非意味著各種以現有的資訊爲基礎的讀物都已登錄，他們只是被讀過，存入記憶，還不算是處理過的數據。換言之，也就是附屬於特定領域的知識原理容許我們略去一些中間步驟。

雖然科學發明似乎有些乃得自於靈感，然而科學家的靈感卻和詩人完全不同。

因爲實證主義的理性認知過程尙無法解釋：一件獨特、不容分割的藝術影像，何以能誕生並存在於知識界以外的平原。這便是專有名詞的共識問題。

在科學發明的瞬間，直覺取代了邏輯。然而藝術卻如同宗教，直覺與虔敬、信仰相當，是一種精神狀態，不是思考的方式。科學依賴實驗，影像的孕育卻是由天啓的動力所主宰，它是靈光乍現的問題——猶如陰霾盡去，豁然開朗，非關局部，卻關乎整體，關乎無限，關乎無法融入意識思考的種種。

藝術並非邏輯思考，也不訂出一套行爲邏輯，它只表達自己對信仰的主張。在科學中，我們可以利用邏輯舉證向對手證明自己的論點；在藝術中我們卻無法說服任何人，設若我們所創造

的影像只讓人覺得寒冷，設若影像中所發掘有關的世界和人的真理未能博得他人的讚賞，設若，面對作品時，只是令人感到沈悶。

如果我們以托爾斯泰（Tolstoy）為例，尤其是那些他堅持以精準和條理的表現方式傳達自己的構思和道德啓示的作品，我們就可以看到，他所創造的藝術如何一次又一次地擺脫自己意識形態的防線，拒絕受限於作者所安排的架構，並起而與之爭辯；有時候，就詩的意義來說，甚至和自身的邏輯系統發生衝突。然而，偉大的作品有其自己的法則，以及強大的美學和情感衝擊力，即使我們並不同意作者的主張。許多偉大作品的誕生都是由於藝術家克服己身弱點的努力；雖然這些弱點並未從此消失無蹤，作品卻因而誕生了。

藝術家對我們揭露他的世界，強迫我們相信它，或者因為不相干或不具說服力而拒絕它。在創作影像的過程中，思想退居於次要地位，在面對那個有如天啓一般，透過情感才能了解的影像世界時，思想變得沒有意義。因為思想是短暫的，而影像卻是絕對的；如果一個人具有精神上的包容力，便可能把藝術的衝擊力和純宗教經驗做一種類比。藝術最重要的任務，便是影響靈魂，重塑它的精神結構。

詩人常擁有孩童的想像力和心理狀態，因為不論他對於世界的思考是多麼精闢深邃，他對於世界的印象卻是直接的。當然，我們也可以說他

既是個孩童，又是個哲學家；但是那也僅止於某種相對的意義。藝術公然向哲學概念挑戰。詩人並不引用現成的世界，他直接參與世界的創造。

一個人必須樂於接受藝術家，而且能夠相信他，才能夠欣賞藝術。然而，有時候要跨過那道門檻，去理解感性和詩意的影像世界卻不是那麼容易。這就如同一個人必得具備相當的慧根，才能夠真正信仰上帝，或者才能感覺到信仰之必要。

想到這兒，杜斯妥也夫斯基的《附魔者》(*The Possessed*)中，史塔夫洛金(Stavrogin)和夏托夫(Shatov)的一段對白突然躍入我的腦海中：

「我只想知道，你相信上帝嗎？」尼可拉・賽瓦洛多維奇(Nikolai Vsevolodovich)嚴厲地看著他(夏托夫)。

「我相信俄國，以及俄國正教……我相信聖餐麵包……我相信基督復臨必定是在俄國……我相信……」夏托夫開始急促不安地咕噥。

「你還相信上帝？相信上帝嗎？」

「我……我應該會相信上帝。」

還有什麼可說的呢？這段對白鞭辟入裡，一語道中靈魂的渾噩、墮落及空虛，這些症狀已被診斷為現代人類精神無能的慢性病癥。

美不再為停止追求真理的人所見，對他們而言那是「負面指標」。嚴重的精神無能使得人類排斥藝術，並詛咒它。他們既不願意也沒有能力去探討人類存在的更高層意義，此一事實經常掩飾

於其卑俗而簡約的喧嚷中：「我不喜歡它！」「它真是無聊！」這並非我們可以爭議的論點；然而這就彷若一位天生的盲人在聽聞彩虹之際所發出的囈語。他們畢竟無法了解藝術家為了要將自己所發現的真理與他人共享所承受的痛苦。

然而什麼是真理呢？

我認為當代最令人悲哀的事情，莫過於人類對於一切美的感受力已被摧毀殆盡。以「消費者」為訴求對象的現代大眾文化和加工文明，正摧毀著我們的靈魂，使得人類不再探索其存在的決定性問題，不再意識到自己為性靈的實體。但是藝術家卻無法自絕於真理的呼喚，它獨自界定並組織了他的創作意志，使他能夠將信仰傳達給他人。一個沒有信仰的藝術家，和生下來就瞎了雙眼的畫家沒有兩樣。

談論藝術家「尋求」主題是不對的。事實上，主題應該是自然孕育，就像果實一般，一旦成熟便自然有表現的需求，恰如新生兒的誕生……。詩人沒有什麼可以自豪的，他並不是情境的主人，而是臣僕。創作是他存在的唯一可能形式，而且每一件作品就彷若一件他無力撤消的行為。為了認知此一系列行為的合宜與正當——此乃蘊涵於事物的自然特質之中——他必須對理念有信心，因為唯有信仰才得以使影像系統（又稱生命系統）環環相扣。

那麼若無瞬間領悟的真理，又何來靈光乍現？

宗教眞理的意義就是希望。哲學追求眞理，界定人類活動的意義，人類理性的極限、存在的意義，縱使哲學家最後得到的結論爲存在毫無意義，而人的努力盡屬枉然。

藝術的功能並非如一般所假設的：表現構想、宣揚思維、以身作則。藝術的目的便是爲人的死亡做準備，耕犁他的性靈，使其有能力去惡向善。

當一個人被一件偉大的作品感動時，他會開始聽到藝術家創作伊始所蒙受的眞理的招喚。當作品和觀者之間建立了關係，後者會經驗一種神聖、滌淨的精神樣態。在偉大作品和受衆交融的氛圍中，我們靈魂中最美好的層面便會凸顯，於是我們渴望將靈魂釋放。那一刻，我們認識了自我，發現我們無可限量的潛能，以及情感的極限。

除了最通用的和諧感之外，我們實在很難找到適當的字眼來形容一件偉大的作品；彷彿有某種固定的參數可定義偉大的作品，並將它從周遭萬象之中挑選出來。再者，藝術品的價值從欣賞者的觀點來看是相對的。偉大的作品是現實的審判，完整、圓融，而且負有現實的完全意涵；它的價值在於對人類性格與心靈的互動做了充分的表達。一般咸認爲，藝術品的意義，可經由其與受衆的交流，以及其與社會的互動而得到彰顯。大體上來說，這個看法並沒有錯；弔詭的是，如此一來，藝術品便得完全倚賴它的受衆，倚賴有能力體會、或者有能力運用作品脈絡，先在作品

《安德烈·盧布烈夫》 安德烈·盧布烈夫在新的大教堂中。

我若能說萬人的方言，及天使的話語，卻沒有愛，
我就成了鳴的鑼、響的鈸一般。
我若有先知講道之能，
也明白各樣的奧秘，各樣的知識，
而且有全備的信，叫我能夠移山，
卻沒有愛，我就算不得什麼。
我若將所有的賙濟窮人，又捨己身叫人焚燒，
卻沒有愛，仍然與我無益。
愛是恆久忍耐，又有恩慈；愛是不嫉妒；
愛是不自誇，不張狂，
不作害羞的事，不求自己的益處，
不輕易發怒，不計算人的惡，
不喜歡不義，只喜歡真理，
凡事包容，凡事相信，凡事盼望，凡事忍耐，
愛是永不止息。先知講道之能終必歸於無有；
說方言之能終必停止；知識也終必歸於無有。

　　——哥林多前書第十三章一至十六節

與一般世界之間，進而在作品與個人於現實中所呈現出的人格之間穿針引線的人。歌德(Goethe)認為閱讀一本好書與撰寫一本好書同樣困難，真是一點也不錯；而且自認為觀點與判斷全然客觀者實在是胡思亂想。唯有透過多元化的個人詮釋，才會有相對客觀的評論出現。藝術品在大眾眼中的價值定位常常是運氣使然：舉例來說，某件作品正好獲得藝評家的青睞。再者，對另一批人而言，一個人的美學視野可能使他更加了解藝評家的人格，卻無助於對藝術品本身的認識。

藝術評論往往傾向於主題探索，以便陳述某一特殊見解，卻甚少探討該作品對生活、情感所造成的直接衝擊，殊為可惜。要清楚了解藝術品，我們必須具備非常傑出的原創、獨立和「無邪」的批判能力。通常人們傾向於藉著熟悉和標準化的作品來加強自己的信念，而且藝術品的評價往往與其主觀願望和身分地位息息相關。當然，從另一方面來看，一件藝術品在附加了這麼多不同的評論之後，本身也呈現出一種多變而且多元的生命，它的存在因而也得以強化和擴大。

梭羅 (Thoreau) 的傑作《湖濱散記》(*Walden*)中寫道：

　　偉大詩人的作品從來不曾被人讀過，因為只有偉大的詩人才能閱讀它們。詩人閱讀它們就如同平常人看星星一般，是以占星術的態度而非天文學家的態度。多數人的閱讀

66

是爲了一些蠅頭小利，如同他們學習算術是
爲了計帳以免在買賣時被欺騙；不過，他們
卻不太清楚閱讀乃是一種高尚的心智活動。
然而，這也僅指具有某種高層意義的閱讀，
不是那些對我們來說是奢侈品，對老教授而
言是催眠劑的閱讀，而是我們必須全神貫
注，奉獻我們最靈敏、清醒的時刻來從事的
閱讀。

　　我們可以肯定的是：唯有藝術家以誠摯不貳
的態度來處理他的素材時，偉大作品才可能誕
生。我們無法在黑土上撿到鑽石，必得到火山口
附近方可尋獲。藝術家的誠懇不容打折，恰如藝
術之美不能概估一般。藝術是完美的絕對形式。

　　藝術品的美好以及圓融——偉大作品的適切
特質——幾乎是不可能分割的，不論是形式或內
容，任何分割都會傷害它的完整性。因爲在偉大
的作品之內，任何組成元素都沒有優先權；誠如
我們無法「洞悉藝術家自己的把戲」，並爲他擬定
終極目標和人生計劃。奧維德(Ovid，譯注：羅馬
作家，代表作有《變形記》等)曾寫道「藝術包含著
本身的隱晦含蓄」；恩格斯(Engels)也說過：
「作者的觀點越是含蓄，藝術品越是成功。」

　　藝術品的生存與發展就像任何大自然的有機
物一般，是透過相對原理的互相折衝。相對的原
則彼此探觸、深入對方，汲取理念，進入無限之
中。作品的理念、決定要素，隱藏於構成作品的

67

正負兩原則的均衡之中——所以，要「征服」一件藝術品（換言之就是片面的想法和目的）變成不可能的事情，這就是為什麼歌德會認為「越少受知識影響的作品，越是偉大」。

一件偉大的作品是一個自我封閉的空間，不受冷淡或狂熱所影響。美存在於各部的均衡之中。弔詭的是，藝術品越完美，我們越是清楚察覺其所引發的聯想的闕如，或者也許它能夠引發無限多的聯想——而他們最終所指卻都是同一件事情。

維亞契斯拉夫・伊凡諾夫（Vyacheslav Iva-nov）❶對藝術影像（他稱之為「符號」）有過精闢、中肯的評論，他說：「符號唯有在其意義無限，在其以神秘（象形和魔幻）的語言，來暗示一般文字言語所無法傳達的東西時，才能稱之為真正的符號。它有很多面向、很多思慮，它高深莫測……它是由有如結晶一般的有機程序所形成……事實上它是一種元素，所以在本質上與複合的、可減縮的暗喻、明喻、類比……是不同的。符號無法用言語加以形容，面對它們整體蘊涵的神秘意義，我們不知所措。」

藝評家評定一作件品的意義與優越性時總是非常武斷。如我所述，我不曾暗示說我自己的評斷才是客觀的；我願意從繪畫史——尤其是義大利文藝復興時期——來舉例說明。許多廣受大眾肯定的作品，我卻除了訝異之外，毫無感動。

誰沒寫過拉斐爾（Raphael）和他的西斯汀聖

母像(Sistine Madonna)？其理念在於人類經過幾世紀以來代代相傳的君王崇拜之後，於自身內在和周遭發現了世界和上帝，終於從自己的血肉之軀得到自己的人格——人類的目光長久地緊盯住君王，幾乎已耗盡一切道德力量——據稱，這一切在拉斐爾這位俄賓諾(Urbino)天才的畫布上已然有了完美、圓融、至高無上的體現。就某一方面來說，也許，它做到了。因為聖母瑪麗亞在畫家的筆下，只是一個尋常百姓；在畫布上所呈現她的心理狀態，有其現實生活的依據：她為她兒子自我犧牲、奉獻人類的命運感到惶恐。雖然他的犧牲為的是人類的救贖，在面對抵禦人類以自我防衛這層考驗的爭戰中，他自己卻屈服了。

這一切的確極為逼真地呈現在畫布上——從我的觀點來看，過分逼真了，以致藝術家的意圖躍然紙上，一切都太露骨、太涇渭分明。畫作中所充斥的畫家那種病態的諷喻偏好，在在都令人感到不安，也使得作品中純繪畫的特質失色不少。藝術家將所有的意志力集中於思想的澄清，以及知識概念的表達，卻也因而付出了代價——作品之索然無味。

我所指的是意志、能量，以及強度的法則，我認為這些都是繪畫的條件，我在拉斐爾的同期畫家，威尼斯人卡帕奇歐(Carpaccio)的作品中看到這些法則。在他的作品中，困擾著文藝復興時期人們的道德問題得到了解決，他們不再被現

《安德烈‧盧布烈夫》
聖‧約翰之夜的年輕「女巫」。

實中所充斥的人、事、物搞得頭暈目眩。他以繪
畫的方法解決這些問題，這與賦予西斯汀聖母像
教條和虛假的準文學處理方式截然不同。他以勇
氣和尊嚴來表達個人與外在現實的新關係，卻不
流於煽情主義；他知道如何隱藏自己的偏見，以
及面對解放的狂喜。

　　1848年1月，果戈里(Gogol)在給祖可夫斯基
(Zhukovsky)⓬的信裡寫道：

　　∨……佈道不是我的工作，然而藝術卻有
　　如傳教一般。我的工作是以活生生的影像傳
　　道，而非以滔滔雄辯。我必須要展現生命的
　　整個面貌，而非討論生命。

　　真是一語中的！否則藝術家會把自己的思想
強行灌輸給觀眾。有誰能夠宣稱自己比會場中的
來賓，一卷在手的讀者，或者戲院正廳中的觀眾

更為聰明？詩人之所以和觀眾不同，只不過在於他以影像思考，並且能夠以影像來呈現他所見的世界罷了。顯然藝術無法傳授任何人任何事情，因為四千年以來，人類從沒學過什麼東西。

　　如果我們能夠注意藝術所提供的經驗，讓自己依照藝術所表達的理想來改變，那麼我們早就成為天使了。藝術所能提供的，只有透過震撼、洗滌的經驗，使得人類的靈魂有能力接受善的事物。認為人可以被**教好**是很荒謬的想法；就如同認為讀了普希金的姐蒂安娜‧拉麗娜（Tatiana Larina）中的「正派的」榜樣，就可以成為忠貞的老婆一般。藝術只能提供食糧，一種衝擊，一個誘因，以成為我們的性靈經驗。

　　讓我們回到文藝復興時期的威尼斯⋯⋯卡帕奇歐的作品中的熱鬧構圖有一種儸人的神秘之美，也許我可以大膽地稱為：理念之美。面對他的作品，我們會感受一種天機將洩的騷動。那一刻，我們無法解釋究竟是什麼力量所造成的心

《安德烈‧盧布烈夫》
韃靼人劫掠弗拉狄米爾：
強暴場景。

境，使得我們發覺自己深受該幅畫的魅惑，幾至恐懼的邊緣，難以自拔。

直到數個小時之後我們才能開始體會卡帕奇歐畫中的祥和。但是，一旦我們了解它之後，我們將永遠生活在它的美，以及初識它的喜悅之中。

如果我們嘗試去分析它，會發現它的原則極其簡單，並且以最崇高的意義表現了文藝復興藝術的人本精神；就我的觀點，他在這方面的成就遠超過拉斐爾。其關鍵在於，在卡帕奇歐熱鬧的構圖中，**每一個人物都是主角**。如果我們仔細凝視其中任何一個人物，都會精確無誤地看出，其餘的一切都是旁枝、背景，都是為襯托這個「意外的」角色所營造。這是一個封閉的圓圈，在我們凝視卡帕奇歐的畫布時，我們會溫馴、而且不知不覺地遵循藝術家所預設的情緒邏輯管道，隨著一個迷失於人群中的人物逡巡，然後陸續凝注於其他人物之上。

我並不是蓄意要說服讀者接受我對兩位偉大藝術家的看法的優越性，更不是要藉著貶低拉斐爾來提升卡帕奇歐的地位。我想說的只是，雖然到頭來所有藝術都各有其目的，甚至連風格都是刻意營造的，但是這些企圖可以被隱沒入藝術影像的深層結構中，也可以像海報一般大張旗鼓，如同拉斐爾的西斯汀聖母像。連馬克思(Marx)都說，藝術的企圖必須要含蓄，才不會像迸出沙發的彈簧一樣突兀。

72

當然**每一個**獨立表達的理念都是可貴的，就像數以萬計的馬賽克中的一片，拼湊出一個創意人看待現實的總體模式。不過……

　　如果我們現在暫且從理論的釐清中抽身，來看一看一個與我較爲相近的電影創作者，路易士‧布紐爾（Luis Buñuel）的作品，我們會發現他的影片的動力來自於反媚俗主義（anti-conformism）。他的主張——火爆、頑固不屈，而且嚴峻——完全表現在影片的情感紋理之中，而且具有強烈的情緒感染力。這些主張不曾仔細規劃、不曾小心盤算，也不是理智活動的產物。布紐爾深厚的藝術涵養使他不至於淪爲政治的宣傳，我認爲太露骨的政治意圖常使得藝術品變得虛假。這些政治、社會主張若是出自功力較差的導演，那作品大概就完了。

　　布紐爾的最大優點在於他具有詩人的意識。他深知美學結構中不需要敎條宣言，深知藝術的力量不在敎條，而在於情感的說服力，在於果戈里信中（前文曾引述）所述之獨特生命力。

　　布紐爾的作品深植於西班牙的古典文化，想到他我們必然要聯想起塞萬提斯（Cervantes）和艾爾‧葛雷柯（El Greco），羅卡（Lorca）和畢卡索（Picasso），達利（Salvador Dali）和阿拉巴爾（Arrabal）。他們的作品充滿熱情、憤怒、溫柔、張力和挑釁，其誕生一方面是基於對國家之愛，另一方面則是對於了無生氣的結構，對於殘暴、冷漠、枯竭的想像力感到深惡痛絕。他們的視野

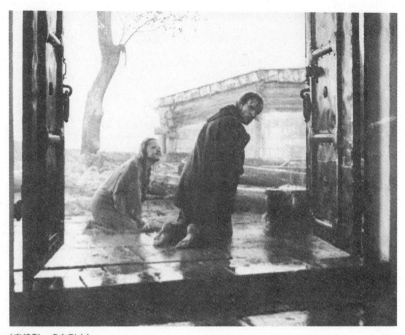

《安德烈‧盧布烈夫》
安德烈‧盧布烈夫與瘋女。

被仇恨、輕蔑所窄化，只能容納那些具有人的悲憫、神的靈光，和凡人的痛苦的生命，這些東西幾個世紀以來不斷地滲入西班牙溫熱、多石的大地。

忠貞於他們如先知一般的招喚使得這些西班牙人變得偉大。艾爾‧葛雷柯的風景畫中抽緊、叛逆的張力，他的肖像畫中虔敬的苦修主義，他的拉長比例以及粗獷冰冷色調的爆發力，在他的時代顯得如此格格不入；然而對於喜好現代美術的人卻是如此熟稔。他特異的畫風曾經引起他是散光眼的流言，以解釋他作品中扭曲物體、空間比例的傾向。不過，我認為這樣的解釋未免太簡

74

化了。

塞萬提斯的唐吉訶德(Don Quixote)已經成為一個高貴、無私、大方、堅貞的象徵；而桑邱·潘查(Sancho Panza)也變成常識豐富的代名詞。如果世界上有任何人堪媲美唐吉訶德對杜莘妮雅(Dulcinea，譯注：《唐吉訶德》中的女主角，理想女性的化身)的忠貞的話，那大概只有塞萬提斯對他的主角的死心眼了。塞萬提斯在入獄服刑時，由於有人非法出版了唐吉訶德歷險記續集，冒犯了他對自己的孩子(譯注：即作品)那種純潔、真誠之愛，遂在妒忌與憤怒交加之下，寫下自己的續集；文末他讓唐吉訶德死去，如此一來便再也沒有人可以玷辱對憂鬱騎士(Melancholy Knight)的神聖回憶了。

單手的哥雅(Goya，譯注：十八至十九世紀西班牙名畫家)呈現國王的殘酷、無能，與宗教法庭成為死對頭，他的不祥之作《幻想者》(Caprichos)成為邪惡勢力的化身，將其粗野的仇恨轉變為獸性的恐懼，將其惡意的輕蔑轉化為對瘋狂與蒙昧主義的知其不可為而為的英雄聖戰。

天才的命運，在人類的知識系統中，既令人驚異，且有所啟示。這些被上帝挑選的受難者，命定要以運動和改造之名從事破壞；他們發現自己處於一種弔詭的、不穩定的均衡狀態中，一方面渴望幸福，另一方面卻深信在可能的現實中，幸福並不存在，因為幸福是一個抽象的道德觀念。真正的幸福、快樂的幸福，如我們所知，係

存在於對幸福的追求中；這種幸福只能是絕對的，我們所渴望的便是那絕對。讓我們稍花片刻來想像人類已經得到幸福的狀態——人類的意志徹底解放，從最瘋狂的意義來說：在那瞬間，人格將被摧毀，人變得像魔王一樣孤寂。社會眾生之間的聯結，全都如同新生兒的臍帶一般，整個被切斷。結果，社會將被毀滅。磁場消失所產生的力量，使得所有的物體都飛向太空。（當然，也許有人會說，社會本就該毀滅，如此，全新、正當的東西才能在廢墟之上重新建立！……我不知道，我不是個破壞者……）

一個外來的或據為私有的理想，不能稱之為幸福。如同一位詩人所說：「地球上沒有幸福，只有和平和意志。」我們只要仔細觀察那些偉大的作品，穿透它們令人激奮的神秘力量，那麼它們的意圖，既矛盾又神聖，立刻變得一目了然。它們豎立於人類的道途中，猶如災難的警訊，宣告著：「危險！勿入！」

它們讓自己佇立於可能發生或迫在眉睫的歷史災變現場，如同豎立於懸崖或泥沼邊緣的警告標語。它們界定、擴大並改變威脅社會的危險的辯證蘊釀。而且他們總是成為新舊衝突的預言人，高貴卻不起眼的角色。

詩人辨識危險障礙的能力較同時代的人敏銳，辨識得越早則越接近天才。因此，他們往往如黑格爾的矛盾說一般，只能在歷史的子宮內孕育成熟，卻許久不為人所理解。當矛盾終於發生

時，和他們同時代的人才在震驚佩服之餘，爲其人立碑，紀念他在矛盾的力量形成初期，一切依然生機蓬勃、充滿希望之際，便予以揭示；而今，它已成爲一個朝向勝利邁進的明顯且確鑿的象徵。

然後，那個藝術家暨思想家則又變成了時代的理論家和辯護人，注定變革的觸媒。藝術的偉大和曖昧在於它不去證明、解釋和回答疑問，即使它提出警示如：「注意！放射線！危險！」的時候亦然。它的影響與道德倫理的動盪相關。而那些對情感的推理一直漠不關心，又不願採信的人，便是輻射病的高危險患者……一點一滴……自己卻一無所知……寬大、沈著的臉上帶著愚蠢的微笑，深信世界平坦得跟煎餅一樣，歇息在三條鯨魚上。

偉大的作品在一大堆披著天才外衣的仿冒品之中，不一定會被辨識出來，也不一定可以被辨識。它們散佈世界各地，像是地雷陣裡的警告標示。我們之所以逃過一劫，是運氣使然；但是，此一運氣卻使我們對危險產生懷疑，也因此滋生了愚蠢的假樂觀主義。當這種樂觀的世界觀蔚爲風潮時，藝術變成一種興奮劑，有如中世紀的江湖郎中或者煉金術士。

我們還記得布紐爾的《安達魯之犬》(Un Chien Andalou)初問世時，他如何閃避憤怒的中產階級，甚至每次出門時都要隨身攜帶左輪手槍。那只是個開始；據說，他已經著手長篇大論，

不再只是點到爲止了。一般市井小民，才開始要接受電影是文明賜予他的娛樂；面對他影片中那些專爲聳動驚嚇而設計的剖析靈魂的影像和象徵，委實不寒而慄、難以接受。然而，即使在此一情況下，布紐爾仍堅守藝術家的風範，絕對不用空泛的海報語言對觀衆講話，而是以具有情緒感染力的藝術語彙。1858年3月21日托爾斯泰在日記中極中肯地寫道：「政治和藝術是無法共存的，因爲前者爲了證明，必須要偏執一邊。」的確！藝術影像不能偏頗：爲了要達到眞實，它必須在自身之內統合互爲辯證的矛盾現象。

因此，很自然地，即使專業影評，也難擁有解剖、分析一件作品理念和其詩意影像所需的細緻筆觸。因爲理念除了賦予它形體的影像之外，並不存在於藝術之內；而影像的存在，則係藝術家依據個人的好惡和世界觀的特質，以意志力所掌握的世界。

在我孩提的時代，母親第一次建議我閱讀《戰爭與和平》，而且於往後數年中，她常常援引書中的章節片段，向我指出托爾斯泰文章的精巧和細緻。《戰爭與和平》於是成爲我的一種藝術學派、一種品味和藝術深度的標準；從此以後，我再也沒辦法閱讀垃圾，它們給我一種強烈的嫌惡感。

摩瑞茲可夫斯基（Merezhkovsky）⓭在評論托爾斯泰和杜斯妥也夫斯基的書中，批評托爾斯泰在一些章節裡讓人物大談哲學，彷彿那是他們生命的最終目的……雖然我完全同意藝術品的理

《安德烈‧盧布烈夫》
安德烈‧盧布烈夫
目擊異教徒的儀式。

《安德烈‧盧布烈夫》
女巫逃入河中
躲避大公屬下的追擊。

念不能純靠知識思考來組合，而且大致說來，我也同意摩瑞茲可夫斯基的批評；但是，我仍然要說，當我們所談論的是個人在文學作品中的意義時，作者自我表達的誠意是其價值的唯一保證。所以即使我認爲摩瑞茲可夫斯基的批評有極充分的理論基礎；即使，若你喜歡的話，我們可以說這些片段算是瑕疵，但是仍然無法阻止我去喜歡《戰爭與和平》。因爲天才所表現出來的，並非作品的絕對完美，而是對自己的絕對忠實，忠實於自己的感情。藝術家對眞理、對了解世界，對了解自己存在於世界中的熱切渴求，已賦予作品特殊意義；即使作品中有一些模糊，有一些如他所稱的「不太成功」的片段，亦無大礙。

我們也許可以更進一步地說，沒有任何一件偉大作品是毫無瑕疵、完美無缺的。因爲造就天才的個人僻好，和支撐他作品的單純目標，不僅使得作品偉大，同時也是作品瑕疵的由來。所以，話說回來，將這些組成完整世界外貌的有機部分稱之爲瑕疵，是否恰當？天才並不自由，如同湯瑪斯・曼(Thomas Mann)所述：

只有冷漠才有自由。凡屬特出者，皆無自由；因其已然被烙印、制約、鎖綁。

3

烙印時光

<table>
<tr><td>史塔夫洛金</td><td>「……在天啓的時刻，天使發誓，時間不再
存在。」</td></tr>
<tr><td>基里洛夫</td><td>「我知道，這是千眞萬確，已經被說得非常
清楚、準確了。當人類整體得到幸福時，時
間將不再存在，因爲沒有需要了。這完全正
確。」</td></tr>
<tr><td>史塔夫洛金</td><td>「那麼他們將把時間置於何處？」</td></tr>
<tr><td>基里洛夫</td><td>「他們不會把時間置於任何地方，時間不是
一件東西，它是一個概念，它將從腦海中死
去。」</td></tr>
</table>

——杜斯妥也夫斯基《附魔者》

　　時間是我們的「我」存在的一個條件，一旦個
人人格和存在條件之間的連結遭到截斷，時間遂
如一種文化媒介，在需要消失時遭到毀滅。再者，
死亡的那一刻，也正是個別時間消失的時刻：人
類的生命變成一種存活的人所無法感受的東西
時，對周遭的人而言便是死亡。

　　人類旣爲肉身，自需要時間方能了解自己的

人格存在。但是我所思考的並不是線性的時間，它意味著完成某種事情，表演某些動作。動作只是結果，我所思考的則是使人類成為道德化身的原因。

歷史不是時間，進化也不是。它們兩者皆是結果。時間是一種狀態：其中的烈焰正是人類靈魂元神存活的所在。

時間與記憶互相合併；就像一枚勳章的兩面，顯然時間消失，記憶也將無法存在。不過，記憶是非常複雜的東西，即使羅列再多的特性也無法界定它藉以感動我們的整體印象。記憶是一種精神概念！例如，如果有人告訴我們他孩提時代的印象，我們可以很肯定地說，我們手頭上將有足夠的資料來形成那個人的完整圖像。失去記憶，一個人將成為幻象的囚徒；跌落時間之外，他將無法掌握和外在世界的關聯──換言之，他注定要發狂。

身為道德的存在，人類被賦予記憶，它在人之內播下失望的種子，使人變得脆弱，容易遭受痛苦。

當學者和批評家研究出現於文學、音樂或繪畫中的時間，他們指的是記錄時間的方法。例如研究喬艾思（James Joyce）或普魯斯特（Marcel Proust），他們會從作品的回顧中檢視存在的美學機制，那種個人回憶的方式便是在紀錄他的經驗。他們將研究為確定時間而採行的藝術形式；然而，此處令我感到興趣的，卻是基本上時間與

生俱來的內在道德特質。

一個人所生活的時間讓他有機會了解自己是一個道德存在，為尋求真理而忙碌。然而這項人類所擁有的天賦卻令他既快樂又痛苦。生命只存在於他所擁有的那段時間，在這段時間之內，他可以，事實上也有必要，根據自己對人類存在目的的了解，來更新自己的精神。置身於如此嚴格的時間架構中，人類對自己和對他人的義務因而更為一清二楚。人類良知的存在完全仰賴時間。

人們常說時間是不可逆轉的。如果它指的是一般所說的「我們無法讓過去回到現在」，那麼這句話完全正確。然而此一「過去」究竟是什麼？難道指過去的事物？而「過去」又有何意義呢？如果對我們而言，它承載著持續於眼前現實的種種；就某個特定的意義來說，過去要比現在更加真實、更加穩定、更加富於彈性。現在有如指尖的流沙不斷滑落、消逝，唯有在回憶中才能得到其物質的份量。所羅門王的指環上如此銘刻：「一切終將逝去」；相反地，我希望引起大家注意的是，時間如何以其道德意涵確實回到現在。時間不會不留痕跡地消失，因為它是一種主觀、精神的類屬；我們所曾生活的時間佇留於我們的靈魂，恰似安置於時間之內的一段經驗。

因與果互為依靠，循環不已，因著宿命的需要相衍相生，一下子參透所有的因果鎖鏈，將帶給人類致命的災厄。因果正是時間存在的形式，其得以在日復一日的實踐中得到具體化的方法。

但是，因在完成了它的果之後，並不會像使用過的火箭節段一般被拋棄。不論它產生何種結果，我們總是不斷地回到它的源頭、它的原因——換言之，透過良知，我們把時間扭轉回來。從某個道德意義上來說，因與果以追溯既往的方式相連；如此一來，人便真的彷彿回到了他的過去。

蘇聯記者奧夫欽尼可夫描述日本時寫道：

　　一般咸認為，時間幫助人們了解事情的本質。因此日本人從歲月的痕跡中看到特殊的魅力，他們對老樹暗淡的色澤、嶙峋的石頭，甚至是因著經過許多人傳閱而周緣起毛的圖片，尤其感到著迷。他們把這些歲月的記號稱為「撒比」，字面意思是「銹」。所以，撒比就是一種自然的腐蝕、舊時代的魅力、時間的印記。

　　撒比，身為美的元素之一，具體化了藝術和自然之間的關聯。

　　就某種意義來說，日本人可說是試圖把時間當作藝術的材料來處理。

　　談到這裡，我們不禁要想起普魯斯特所形容的祖母：「甚至當她須為某人準備非常實際的禮物時，當她需要給人一張有扶把的椅子，為別人準備一頓晚飯、一枝拐杖，她都寧可找一些『舊』的東西，彷彿這些東西，在其實用特性遭長時間擱置之後，得到淨化，以至於能夠告訴我們從前

84

的人是怎麼生活的，甚於滿足現代人的需求。」

　　普魯斯特還談到舉起「一個巨大的記憶架構」；對我而言，這似乎是電影的義務，它可說是日本人的撒比觀念最理想的說明；因為，掌握了此一全新素材──時間──就最完整的意義來說，它已經成為一個新的繆思。

　　我不願意將自己對電影的看法強制推銷給別人，我只希望那些聽到我說話的人(換言之，就是認識、並且喜愛電影的人)有他自己的想法，有其個人對電影製作和評論準則的特殊見解。

　　電影業中存在著許多先入為主的偏見，我指的確實是偏見，而非傳統；那些迂腐的思考和老掉牙的說詞在傳統周圍滋長，並且逐漸將傳統吞沒；除非我們能夠摒除先入為主的觀念，否則我們在藝術中將無法有任何成就。我們必須釐清自己的定位和個人的觀點──可想而知，這是主觀的──而且在整個工作的過程中，必須緊緊守住它們，如同稀世珍寶一般，不可或失。

　　導演一部戲不是始於和編劇討論劇本，也不是始於和演員或作曲共事之際，而是從電影影像開始浮現於那個所謂導演的電影工作者之內在凝視的那一剎那：它可能是計劃詳盡的系列情節，也可能是對於將在銀幕上體現的美學質感和情緒氛圍的意識。導演必須非常清楚自己的目的，並且和攝影小組共同將他們完全而且準確地體現。然而這些都只是技術問題，雖然它們牽涉到許多

藝術不可或缺的條件，但是他們並不足以讓導演成為藝術家。

他開始成為藝術家的時刻，乃是在他的腦海裡，甚至影片中，他那與眾不同的影像系統開始成形之際，此乃他個人對外在世界的思考方式——而且觀眾應邀來審判它，來分享導演最可貴且最秘密的夢。唯有當他的個人觀點被呈現，當他成為某種哲學家時，他才是真正的藝術家，電影才成為藝術。(當然，哲學家只是就相對的意義而言，如同保羅‧梵樂希 Paul Valéry的體察：「詩人都是哲學家。我們也可同樣地將海洋風景畫家比喻成船長。」)

然而，每一種藝術形式都是根據自己的準則誕生和存在。當人們談到電影的具體準則時常常與文學混為一談。依我看來，電影和文學的互動，應該儘量地被探討和呈現，這是非常重要的，如此一來兩者終究才能被分開，不再被混淆。文學和電影究竟為何相似、相關？他們的聯結是什麼？

最重要的是這兩個領域的創作者都享有的獨特自由，便是從真實生活中隨心取其所欲，並將之依序排列。這樣的定義似乎顯得太廣泛、太籠統；但是對我而言，它卻涵蓋了電影和文學的所有共同點，除此之外便是不容妥協的差異，源自於文字和銀幕影像的基本懸殊。因為文學使用文字來描述世界，而電影卻不需要借用文字：它直接了當地呈現自己。

86

《安德烈·盧布烈夫》
旅途中的畫家僧侶。

這些年來尚未出現有關電影具體特性的統一定義。現存的蕪雜觀點中，或者相互衝突，或者更爲糟糕地，以折衷含混的方式彼此重疊。每一個藝術家在電影中都會以自己的方法去發現、提出並設法解決問題。不管怎麼樣，一個人若要完全知道自己在做什麼，就必須要有一套清楚的法則，因爲一個人不了解自己的藝術形式準則便無法工作。

電影的決定性要素有那些？他們產生了什麼效果？它具有什麼潛能、方法和影像——不只是形式上，而且在精神上？此外導演所使用的素材又是什麼？

我至今仍無法忘懷出現於上個世紀的那部天才之作、揭開電影序幕的影片——《火車進站》(*L' Arrivée d'un Train en Gare de La Ciotat*)。這部由奧古斯特・盧米埃(Auguste Lumière)⑭所創作的影片，純粹是攝影機、膠捲以及放映機發明的產物。這部經典之作只有半分鐘長，呈現一節月台，沐浴在陽光中，淑女仕紳來回走動，火車從畫面的深處直接駛向攝影機，隨著火車的靠近，戲院開始騷動不安：觀衆紛紛躍起、四散奔逃，那正是電影誕生的時刻；它不只是技術問題，也不只是一種再現世界的新方法，而是一種全新的美學原則於焉誕生。

因爲在藝術史和文化史中，人類首度發現留取時間印象的方法。同時，也可以隨心所欲地在銀幕上複製那段時間，並且一次又一次地重複

它。人類得到了**真實時間**的鑄型，時間一旦被發現、紀錄下來，便可被長期(理論上來說，永遠)保存在金屬盒中。

那便是盧米埃首度在電影中播下新的美學法則種子的意義所在。然而，不久電影即開始偏離藝術，走向一條從實用主義者的興趣和利益觀點看來較為安全的道路。此後廿年幾乎全世界的文學都被搬上銀幕，還有大量的舞台劇情節。電影的拍攝是為了記錄戲劇表演那種便捷、誘人的目的。從此電影步上錯誤之途；而且由不得我們不承認，此一不幸的後果至今依然存在。我認為其所造成的最大惡果不在於將電影矮化為圖解；更糟的是，它使得我們無法藝術性地運用電影最珍貴的潛能——即把時間烙印在賽璐珞上的可能性。

電影是以何種形式來印製時間？讓我們將它界定為**事實**。然而，事實可以由一件事情，一個人的移動，或是任何具體物件所構成；這物件可以進而以不動、不變的形態出現，只要那固定不動的長度存在於真實時間的範圍之內。

那才是我們應該探求的電影特質的根源。當然，在音樂裡時間也是問題的核心，然而它們的解決之道卻大不相同；音樂的生命力體現於其自身完全消失之際，但是電影的長處卻在於它擁有時間，並由時間以及與其牢不可分、而且時時刻刻環繞著我們的物質世界共同完成。

時間，複印於它的真實形式和宣言中：此乃

電影作為藝術的卓越理念，引導我們思考電影中尚未被開採的豐富資源，以及其遠大的前景。我的實際工作和理論假設都是建立於此一理念之上。

人們為什麼去看電影？什麼理由使他們走進一間暗室，花一兩個小時去看電影在布幕上行動作戲？是為了娛樂？還是為了某種麻醉劑？世界上的確到處充斥著娛樂片，以及拓展電影、電視、以及其他各種視像的機構。然而，我們的出發點卻不在於此，而是在於電影的基本原則，關乎人類駕馭及了解世界的需求。我認為一般人看電影是為了**時間**：為了已經流逝、消耗，或者尚未擁有的時間。他去看電影是為了獲得人生經驗；沒有任何藝術像電影這般拓展、強化並且凝聚一個人的經驗──不只強化它而且延伸它，極具意義地加以延伸。這就是電影的力道所在，與「明星」、故事情節以及娛樂都毫不相干。

導演工作的本質是什麼？我們可以將它定義為雕刻時光，如同一位雕刻家面對一塊大理石，內心中成品的形像栩栩如生，他一片片地鑿除不屬於它的部分──電影創作者，也正是如此，從「一團時間」中塑造一個龐大、堅固的生活事件組合，將他不需要的部分切除、拋棄，只留下成品的組成元素，確保影像完整性之元素。

電影被稱為綜合藝術，因為它涉及許多相關藝術形式，如戲劇、散文、表演、繪畫、音樂等……事實上這些藝術形式的「涉入」，其結果已然

喧賓奪主地使電影變成面貌模糊，或者——運氣好些的話——變得金玉其外，敗絮其中；因爲正是在這樣一種局限之下，電影本身的元素已蕩然無存。因此，我們必須一勞永逸地澄清，若果電影是藝術，它不應該只是其他藝術形式的混合物；唯有如此，我們才能回過頭來探討其所謂的綜合性質。文學思維和繪畫形式的組合並不能產生電影影像，它頂多能製造出一種多少帶著空洞或虛矯的混合物。

電影中時間的運行和組織的規律亦不應該被舞台劇的時間規律所取代。

現實形式中的時間：兜了一個圈子，我又回到時間這個話題。我認爲紀實順序是電影的極致；對我而言，這並不是拍片的方式，而是重新建構、創造生命的方式。

我曾經錄下一段家常對話，談話的人並不知道被竊錄。事後我重聽那段對話，覺得「編劇」和「演技」都精彩無比，那些人物的韻律、情感及生命力——全都如此眞實。他們的聲音是那麼悅耳，停頓亦顯得如此美妙！……連史坦尼斯拉夫斯基(Stanislavsky)都無法合理化這些停頓；和這些隨意錄下的對話結構相比，海明威的精雕細琢就要顯得做作而且幼稚了。

我心目中的理想影片是：作者去拍攝數百萬呎的底片，有系統地追蹤、記錄一個人從出生到死亡，每一分一秒、每一天、每一年的生活，然後從這些底片中剪出兩千五百公尺的影片，或是

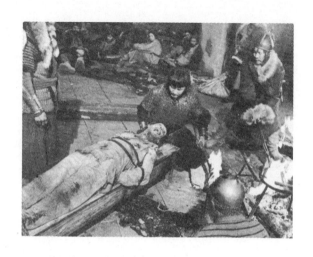

《安德烈·盧布烈夫》
飽受凌遲的教堂財務長
帕崔基（由著名的丑角
尤里·尼古林飾演）。
「該死的異教徒，
但願他們被永恆之火
燒死。」

一部一個半小時的電影。（令人好奇的是，讓這數百萬呎的底片由不同的導演經手，去製作他的電影，結果將會多麼的不同！）

　　縱然在現實生活中我們不可能有二百萬呎的底片，但是「理想」的拍片條件並非不可能，而且應該是我們所追求的。怎麼說呢？重點在於撿選事件，並依序加以組合，準確地了解、觀察和耳聞它們之間的關係，以及凝聚它們的關鍵所在。這就是電影。否則，我們大可駕輕就熟地溜回舞台劇的老路，根據既定的人物性格來發展情節架構。電影必須要能自由地從「一團時間」（不論其寬度或長度）之中挑選並組合其中的事件。我認為去遷就特定人物的發展則大可不必。銀幕上，個人的行為邏輯可轉化成迥然不同，而且顯然毫不相干的事件和現象；再者，較早登場的人物也可以隨時從銀幕上消失，由其他人物所替代，只要是

作者的指導原則所需。例如，我們也可以拍一部電影，從頭到尾沒有半個主角，然而片中的一景一物卻完全經由一個人對生命的特殊透視印象所界定。

電影有能力處理分散於時光中的任何事件；它絕對可以取材自生命中任何事情。在文學中屬於偶發、孤立的事件(如海明威的短篇小說集《我們的時代》*In Our Time*中插入的「記錄資料」)，在電影中卻是其基本藝術法則。絕對事物(absolutely anything)！運用於戲劇或小說結構中，「絕對事物」會顯得無窮無盡，但是在電影中卻是它的最大限制。

讓一個人置身變幻無窮的環境中，讓他與數不盡或遠或近的人物錯身而過，讓他與整個世界發生關係：這就是電影的意義。

有一個已經非常通用的術語：「詩意電影」，它的意思就是電影以其影像大膽離開真實生活中所見的寫實和具體的事物，並且同時確立了自身結構的完整。不過電影離開了自身，卻有一個潛在的危險；以「詩意電影」為指標，誕生了象徵、諷喻等諸如此類的花樣——也就是與電影的自然影像毫不相干的東西。

這裡我覺得還有一點必須加以澄清，那就是：如果時間在電影中是以事實的形式出現，那麼這事實必定是一種簡單、直接觀察的形式。電影最基本的元素，從最小細胞以至於貫徹全身的元素，就是觀察。

我們都知道日本古詩的傳統類型：俳句，艾森斯坦曾引述了一些例句：

冷月閃清光
於古舊寺院近旁
孤狼獨哮嘷

寂寂曠野間
翩翩彩蝶獨翱翔
旋即入夢鄉

艾森斯坦從這些三行詩的模式中，看到了三種不同元素的組合如何創造出迥異於任何一種個別元素的情境。由於這套法則已存在俳句中，因而顯然並非電影的專利。

讓我感到興趣的是俳句中對生活的觀察——單純、細緻，而且主題明確。

經過底時候
滿月幾乎未觸動
碧波中銀鉤

露水已凝降
於山楂樹底芽梢
垂掛小露滴

這是純然的觀察，它的精準、中肯，將使任

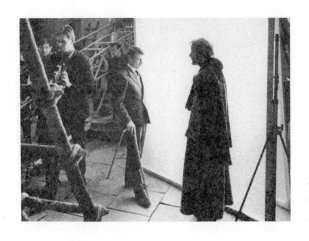

《安德烈‧盧布烈夫》
安德烈‧塔可夫斯基
與主要演員在拍片現場。

何人，不論多麼魯鈍，都能感受到詩的力量，並
且認同──原諒我的老生常談──作者所捕捉到
的生活映像。

　　雖然我極不願意拿其他的藝術形式做比較，
然而此一獨特詩例卻讓我覺得與電影的真實十分
接近。其差別在於詩與散文全靠文字定義，電影
卻誕生於對生活的直接觀察；我認為，那就是電
影中詩意的關鍵，因為電影影像本質上即是穿越
時光的一種現象的觀察。

　　有一部與直接觀察原理完全背道而馳的電
影，那就是艾森斯坦的《恐怖伊凡》(*Ivan the
Terrible*)，不只終篇是一種象形文字，還組合了
一整套主要的、次要的，以至於細微末節的象形
符號，全片巨細靡遺、無不貫透著作者的意圖。
(我曾經在一場演說中,聽到艾森斯坦本人很諷刺
地談到這些象形符號的意義：伊凡的盔甲上有太
陽的圖形，柯布斯基的盔甲上有月亮的圖形，因

爲柯布斯基的本質便是他只能「反射別人的光芒」。）儘管如此，這部電影的音樂性和節奏結構都具有驚人的力量。整部電影不論是剪接、轉場、音畫同步，無不發展得極其細緻、工整。這就是爲什麼《恐怖伊凡》會如此富於震撼力；對我而言，至少在看片的時候，這部影片的節奏確實是誘人的。它的人物創造、影像構圖以及氣氛的和諧，在在使得《恐怖伊凡》趨近於戲劇（音樂舞台劇），而不再是——依我個人的純理論觀點——一部電影作品。（「日間歌劇」，艾森斯坦曾經以此稱其同儕的作品。）艾森斯坦在二○年代所拍的電影，尤其是《波坦金戰艦》（*Potyomkin*）卻非常不同，它們都充滿了生命和詩意。

所以，電影影像基本上是時光中生活事件的觀察，依據生活本身的形態加以組織，並遵守其時間法則。觀察是有選擇性的：唯有助於影像完整性者才放入影片中，不只電影影像無法違反時間本性，加以分割、截段，時間亦無法從影像中被抽離。唯有影像存活在時間裡，而時間亦存活在影像，甚至在每一個不同的畫面中時，影像才能真正電影化。

沒有任何一個孤立於畫面中的無生命物體——桌、椅、茶杯，能夠被呈現得有如其置身於時間之外，彷彿從一個沒有時間的觀點。

只有越過這個限制，我們才能隨心所欲地引用其他藝術的資產。有了它們的幫助，我們的確可以製作出效果極佳的影片；然而從電影形式的

觀點來看，這一切卻顯得與電影特性、本質和潛能的眞正發展扞格不入。

電影的說服力、精確性與完整性均非其他藝術所能相比。憑藉這些特質，電影傳達了時光中現實的體認、美學結構的存在和變化。因此我特別討厭現代「詩意電影」的虛假，他們脫離了現實和時間寫實主義，一味地矯揉造作、裝模作樣。

當代電影形式的發展包含了幾條主線，其中最突出、最值得注意的則是紀事的趨勢；這並非偶然，它是如此重要、富於潛力，以致大家競相模仿，幾至魚目混珠的程度。然而忠實的紀錄和眞正的紀事卻無法用手拍攝(以一部搖搖晃晃的攝影機、拍出一些模模糊糊的鏡頭，有如攝影師忘了調焦距)，或用其他類似的伎倆來製造。並非拍攝的方式就能表達事件發展的具體與獨特形式。常常許多力求自然的鏡頭卻顯得矯揉造作，恰似精心安排的「詩意電影」中的空洞符號。兩者之中，被攝體的具體、鮮活和情感內涵均被剔除了。

另外，我們還應該分析的是所謂的藝術傳統，並非所有傳統都是好的，有些已經派不上用場了，稱之爲「偏見」可能更恰如其分。

從一方面來說，確實有些傳統與該藝術形式的特質息息相關：比如，畫家對色彩以及畫布上色彩關係的審愼在乎。

然而，另一方面，則有一些虛幻的傳統，延襲自過去——或許是緣於對電影本質的缺乏了

《安德烈·盧布烈夫》
鑄鐘匠波里斯卡
（由歌亞·伯利亞也夫飾演，
他也是《伊凡的少年時代》
一片的男主角）
跪在主人之前。

解；或許是對於表現方式偶發的非難；或許只是
出於對樣板習慣性的接受；也可能是基於某種藝
術的理論。請看看這種廉價的傳統，把鏡頭的圖
格和畫布的外框畫了等號：偏見也因此逐漸形
成。

　　電影有一項既定的、改變不了的局限，那就
是銀幕上的表演必須依照先後順序進行，不論我
們所構思的事件是同時發生或者回溯過去。為了
要表達兩個以上同時或並行發生的事件，我們必
須將它們先後排列，以連續蒙太奇的方式呈現，
除此之外，再無其他方法。在杜甫仁柯的影片《大
地》(Earth)中，主角遭富農槍殺一景，為了傳達
槍聲，鏡頭在主角倒地之前切至某處田野上馬群
受驚嚇揚起頭來，然後鏡頭再切回槍殺的現場。
馬群抬頭是在對觀衆表示槍聲響起，在有聲電影

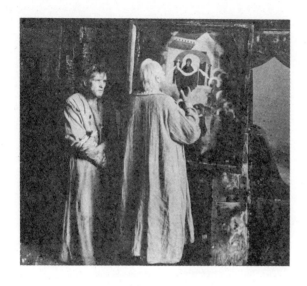

《安德烈‧盧布烈夫》
安德烈‧盧布烈夫
與他的老師希臘人
提歐凡尼斯
討論藝術創作
與信仰的本質。

出現之後，這類的蒙太奇便不再需要了。因此我
們也無須援引杜甫仁柯的神來之筆來替當代電影
中濫用的交替剪接辯護。有人跌落水中，然後下
一個鏡頭便是：「瑪莎凝視著」，這通常是不必要
的，這種手法似乎是無聲電影的延續，一種出自
必要的傳統卻變成一種偏見，一種陳腔濫調。

　　近年來電影科技的發展衍生出一種荒誕的表
現方式：把寬銀幕分割成兩個或者更多部分，讓
兩種以上的表演可以同時並行。我認為這種發明
是居心不良的，是對偽傳統的複製；它們原本不
隸屬於電影，因此顯得非常僵硬。

　　有些影評似乎特別熱中於多銀幕——甚至高
達六個銀幕——的視象。然而，電影畫格的節奏
卻有它自己的特性，它並不是音符，多銀幕的電
影不應被等同於和弦、和聲或是複音音樂，而是

相當於好幾個交響樂團同時在演奏不同的曲目。

　　結果必然是一團混亂，理解的法則被破壞了，到頭來多銀幕的作者不得不減少同步來遷就順序；換言之，就是爲每一個狀況設想出一套精心設計的常規。這就好比一個人把右手臂繞過左耳朵，只是爲了要用右手摸到右邊的鼻孔。如此，何不乾脆接受電影作爲一種連續視象的這種簡單的、無法改變的局限，並以此爲工作的出發點？一個人沒有辦法同時觀看多種表演，這已超越了他的身心局限。

　　我們必須要分辨某一藝術形式的自然條件和人爲設限，前者界定了該藝術形式的特殊局限與現實人生的差異，後者卻無關乎基本原則，只是因循怠惰地承襲了一些外來的理念和不負責任的空想，或是延用了相關藝術形式的戒律。

　　電影的最重要局限，在於影像只能以眞切、自然的視、聽形式呈現。其圖像必須吻合自然主義，我所指的自然主義並非衆所週知的文學意涵──比如，談到自然主義，我們就要聯想起左拉（Zola）；我所指的是我們透過感覺來體會電影影像的形式。

　　也許我們要問，那麼什麼是作者的綺思？什麼是個人的內在想像世界？我們是否可能重現一個人內心所見、他所有的夢境，不論是睡覺或清醒的時候？……可能！只要銀幕上的夢境是由和我們所見完全相同的自然生命形式所組成。有時導演會以慢動作拍攝，或透過柔光紗幕，或是運

用其他一些老掉牙的伎倆，或者引用音樂的效果
——而訓練有素的觀眾也會立刻反應：「啊！他
在回想！」「她在作夢！」但是那種神秘的朦朧並
不能營造眞實的夢境和記憶的映像，電影不應該
借用戲劇的效果。那麼，我們需要什麼呢？首先
我們需要清楚主角做了什麼樣的夢？我們需要確
實知道夢的實際內容：了解反射於徹夜不眠的意
識底層的所有現實元素(或者是令一個人看到想
像世界的圖像時引起作用的現實元素)。這些我們
都必須在銀幕上精確地傳達，而不是將它模糊
化，或是運用一些精心設計的巧技。也許，有人
會問我，那麼夢境的朦朧、曖昧和超現實性呢？
——我要說的是電影中「曖昧」以及「不能言傳」，
並不意味著影像不清楚，而是由夢的邏輯所產生
的獨特印象：完全眞實的元素之不尋常、無以預
料的組合，以及各元素間的相互衝突。這些必須
被準確無誤地呈現；電影的基本特質便是揭露現
實，而不是掩蓋它。(往往，最有趣或最恐怖的夢
境是我們記得巨細靡遺、一清二楚者。)

　　我要再一次強調，電影不論以何種形式組
合，其第一要義和不可或缺的最終標準，就在它
是否具體而眞實地反映了生活，那也是它之所以
獨一無二的原因。相反地，符號誕生之後，很輕
易就會被濫用，成爲老調；而一位作者遇到一種
特殊的形式組合，便會將它納入自己思維裡某種
玄奧的轉折中，並賦予它外在意義。

　　電影的純淨和其與生俱來的力量，不是表現

於其影像之富於象徵（不論其如何大膽），而是在於這些影像表現具體、獨特、真實事件的能力。

布紐爾的影片《納扎藍》(Nazarin)中有一段情節，設景於一個乾燥、嶙峋、瘟疫肆虐的石灰岩小鎮。導演如何創造一個子嗣斷絕之地的印象？我們看到以深焦拍攝的一條煙塵瀰漫的道路，兩排房子綿延至遠方，鏡頭居中拍攝。街道沿地勢向上，所以看不見天空，街道的右邊遮覆於陰影中，左邊則陽光閃耀。街道完全空蕩，沿著街心，一個小孩子從畫面的深處筆直走向鏡頭，身後拖著一條白色──白得發亮的床單。攝影機慢慢地搖動，在切入下一個鏡頭的最後剎那，整個畫面突然間完全被閃爍著陽光的白布所覆蓋。令人不禁疑惑究竟白布從何而來，難道是曬衣繩上的床單？然後在一種儡人的張力中，我們突然感覺到「瘟疫的氣息」，就在這麼奇特的方式下，如同醫學事實般地被發現。

《七武士》中也有一個鏡頭：一個中世紀的日本村落，一群騎士正在打鬥，武士們則以步當車，天正下著大雨，到處泥濘不堪，武士身著日本傳統服裝，露出一大截光溜溜的腿，腿上沾滿了泥巴，就在其中一名武士倒地死亡時，我們看到雨水沖走他腿上的泥巴，使他的腿變得有如大理石一般玉白，一個人死了；那是一個事實的影像，沒有任何象徵意味，純然是個影像。

然而也許這只是出於偶然──演員奔跑、摔倒、雨水將泥巴沖走，而我們卻把它視為電影製

作者所揭示的一部分？

我們要更進一步談論場面調度。如我們所知，電影的場面調度是指在鏡頭的範圍內特定物體的配置與調動，它的作用是什麼？十次有九次人家會告訴你，它的目的在傳達進行中之事物的意義；就只有這樣。然而若將場面調度的功能局限於此，就如同踏上一條單行道一樣，只達到一個目的：抽象難懂。在《給安娜‧賈伽雅一個丈夫》(*Give Anna Giacceia a Husband*) 的片尾，德‧桑提斯(de Santis)讓男女主角分別站在一扇鐵門的兩端，那扇門清楚道出：如今這對夫婦已經分道揚鑣，從此再也不可能幸福，再也不可能聯絡了。如此一來，一個具體、獨特，而且個人化的事件變成了陳腔濫調，因為它採用了這麼通俗的一個表達方式，觀眾也立刻就恍然大悟作者的意圖。問題在於許多觀眾喜歡這樣的恍然大悟，如此他們才有安全感：這不只令他們感到振奮，其理念一目了然，完全不須費心勞神，也不須從銀幕上看到任何特別事物。觀眾的品味就這麼被破壞了，同樣的大門、藩籬、柵欄在許多電影中一而再、再而三地重複，而且也都象徵著同樣的意義。

那麼，什麼是場面調度？讓我們來看看最好的文學作品。我要回到先前引用過的例子，杜斯妥也夫斯基的《白癡》的尾聲，當密許金親王和羅格辛一起走進房間，穿堂上躺著遭謀害的娜妲西亞‧菲莉波芙娜的屍體；如羅格辛所述，屍體已

開始腐臭。他們兩個人就在那間巨大的房間中央面對面坐著，膝蓋碰觸著膝蓋，這樣一幅畫面令人毛骨悚然。此處的場面調度產生於特定人物在特定時刻的心理狀態，以獨特的方式點明了兩個人的複雜關係。由此可見，導演營造場面調度必須從人物的心理狀態著手，透過情境氛圍的內在動力帶出直接觀察的真實事件以及其特有的質感。唯有如此，場面調度才能表達真實之具體的、多面的意義。

有些人會認為演員所處的位置並不重要：隨便讓他們站在牆邊對話；先拍幾個他的特寫鏡頭，再拍她的；然後他們就分開了。當然，最重要的部分並未被設想到，而這並不只是導演的問題，常常編劇也需要擔負責任。

如果我們忽略了劇本是為電影而寫（在此意義中，它不多，亦不少，只是個「半成品」），那麼此一劇本便不可能拍出好電影。它可能創造出別的東西，某些新鮮的玩意兒，也可能做得相當成功，但是編劇將對導演感到失望。有時，埋怨導演蹧蹋了好的構思，並不完全合理，因為那些構想經常是很文學的──而且那正是其趣味所在──所以導演為了電影製作，必須將它轉化、分鏡。劇本純文學部分（對白除外）頂多提供導演某段情節、某個場景，甚或整部影片中情緒內容的指標。（例如，弗烈德利希・葛倫斯坦Fredrich Gorenstein ⓖ 在劇本中寫道：房門內充斥著灰塵、凋萎花朵和乾澀墨汁的氣味。我非常喜歡，

因為我能將它視覺化，感受它的「靈魂」；而且，如果美術設計給我看他的速寫，我能一眼就看出那些是對的，那些是不對的。然而，這樣的場景指導還是不足以形成影片中主要影像的基礎；它們只有助於氣氛的掌握。）總而言之，我認為真正的劇本本身並不企圖以完整、最終的形式來影響讀者，其設計完全是為了轉化成電影，唯有拍成電影才是最終形式的完成。

不論如何，劇作家所肩負的功能，需要擁有洞悉人心的文學天賦，這才是文學真正影響電影的地方，而此一影響既實際又必要，完全不會阻礙或扭曲電影。當今電影中最受忽略或者表達得最膚淺的便是內心描寫。我所指的是了解並揭露人物的真實心理狀態；這一點常常被忽略。然而，這正是阻止一個人當下淒慘死亡，或者使他從五樓窗口跳出的原因。

由於每一部電影都需要編劇與導演投入大量知識與智慧；因而電影作者和心理學劇作家、心理醫師有其共同之處。一部電影的形式組合主要是靠角色在特定環境下的特定心理狀態。劇作家可以，事實上也有此必要，把他自己所了解的心理狀態提供給導演，甚至告訴他如何經營場面調度。編劇可以很簡單地寫：「他們停在牆邊」，然後開始對話，但是他們所講的話有什麼特別之處？和站在牆邊有什麼關係？一場戲的意義無法完全集中於人物的對話。「語言、語言、語言」──在現實生活中，語言常常是摻了水的；只有

在少數時刻我們才能在語言和手勢、語言和行為、語言和意義之間發現完美的協調。因為一個人的語言、內心和肢體動作經常各自在不同的基礎上發展，他們也許會互補，或者有時候會某種程度地互相呼應，但是大半時候他們卻是互為矛盾，偶而，也會激烈衝突、互揭瘡疤。唯有準確了解同一時刻他們的發展狀況，才能表達我所說的事實之獨特與真實的力量。至於場面調度，當它與語言準確配合，產生互動，並有了交集點時，我所稱的絕對而且具體的觀察影像(observation-image)便誕生了。這就是為什麼編劇必須是一個不折不扣的作家。

當導演拿到一本劇本並開始工作時，不論它的觀念如何精闢，目標多麼準確，它通常還是免不了要被修改。劇本永遠無法在銀幕上如照鏡子一般地被逐字呈現，總是會有所扭曲。所以導演與編劇的合作常常是充滿了困難和爭執。不過，即使在合作的過程中，一個嶄新的構想、新的有機組織將從廢墟之中誕生。

大體上來講，編劇與導演的功能已經越來越不易區分。很自然地，電影中導演的作者地位越來越確立，而編劇亦可望更加充分地掌握導演權。因此也許我們應該考慮這也是一種自然趨勢，讓理念完整地發展而不是將它打破或摧毀。換言之，就是由導演自己來編劇，或者由劇作家親自來執導。

值得特別強調的是，作品乃是從作者的思

想、企圖中迸跳出來，是源自於作者表達重要事情的需求，這已然十分明顯，別無他途。當然也有一種可能就是作者起初是爲了解決某些純粹形式上的問題(在其他藝術中有許多類似的例子)，在遭遇困難之後，發現自己對一些事情有了新的看法。然而還是一樣地，這些構想必得出現於意料之外——以一種特殊的形式烙印於他的思想、題旨上，而且必然已經伴隨著他——不論是有意識或無意識地——很長一段時間了。(如果我沒弄錯的話，高達的《斷了氣》*A Bout de Souffle*便是一例。)

很顯然的，對一個創作中的藝術家而言，最困難的事便是創造新觀念並恪守它，無畏於它可能遭致的非議，無畏於非議的嚴苛。折衷主義是最簡單的，只要遵循電影行業中一籮筐的成規，導演省事，觀衆也不用煩惱；但是如此一來，卻可能有越陷越探、無以自拔的危險。

我認爲最能清楚證實爲天才者，在於藝術家是否能恪遵自己的觀念、理想、原則，堅決讓他們留在掌握之中，即使爲了享受工作的理由亦不放棄。

電影中的天才不多，讓我們來看看布烈松(Robert Bresson)、溝口健二、杜甫仁柯、帕拉札諾夫(Paradzhanov)、布紐爾：他們各具特色，決不會被混淆。這一級的藝術家一心一意奉行一道守則，縱然需付出極大代價，而且難免會有弱點，有時甚至還顯得強詞奪理，但是他們總

是信守一個構想、一則理念。

　　在世界影壇上，許多人曾經嘗試在電影裡創造一些新觀念，目的不外乎讓電影更忠實於人生，更忠實於眞理。因而會出現如：卡薩維提(John Cassavetes)的《影子》(*Shadow*)、雪莉‧克拉克(Shirley Clark)的《聯繫》(*The Connection*)、尙‧胡許(Jean Rouch)的《夏日記事》(*Chronicle of a Summer*)等影片。這些著名的影片(姑且不提其他的評論)，咸被視爲缺乏執著；對於完整、無條件的現實眞理的追求未能貫徹始終。

　　藝術家有義務要保持冷靜。他沒有權利表現自己的情感、關注，並把它們全部傾倒給觀衆。他必須把自己的熱情昇華成爲像奧林匹克選手一般冷靜的形式，這是藝術家陳述令他感到興奮的事情的唯一可能方式。

　　我想起我們如何拍攝《安德烈‧盧布烈夫》。

　　故事的背景設於十五世紀，如何將「過去的每一事物」影像化變得異常困難。我們必須使用所有可能得到的資源：建築、手稿和插畫等。

　　如果我們力求惟妙惟肖地重現彼時的世界，結果將會產生一個風格化的、傳統的古俄國世界，如此頂多讓人回想起那時期的裝飾畫或肖像畫。然而電影卻不應如此，我從來不了解爲何要從繪畫中去重現場面調度，我們所能得到的只是讓那幅畫活過來，並適時博得一些虛假的讚美：「啊！多麼富於時代感！」「噢，多麼典雅的人

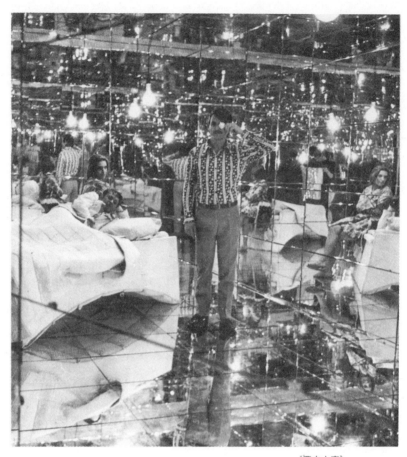

《飛向太空》

鏡室；拍片的空檔。

呢！」但是我們同時也扼殺了電影。

　　因此，我們的工作目標之一，是要為現代觀眾重建一個真實的十五世紀的世界，那即是所呈現的世界中，其服飾、語言、生活方式和建築物不會讓觀眾覺得像是遺址或是古董珍品。為了要呈現直接觀察的真實(我們也可稱之為心理的真實)，我們必須離開考古人類學的真實。如此一來，難免會有一些不自然的元素，不過這正是直接重現古畫的對照。如果一個十五世紀的人突然間看到它，一定會對我們所拍攝材料的視象感到十分奇怪，然而卻不至於比看到我們以及我們自己的世界更奇怪。因為我們生活於二十世紀，我們不可能直接使用六百年前的材料來拍電影。儘管如此，我依然深信，我們仍可以達到目標，即使在這麼困難的條件下，只要我們一直堅持所選擇的道路，不論它是多麼費神耗力。如果我們直接進入莫斯科市街，用隱藏式的攝影機來拍攝，那將會簡單得多。

　　我們無法準確地重現十五世紀的世界，不論我們多麼仔細地去推敲其遺物，我們對那時代的了解畢竟與生活於那時代的人完全不同；而且我們對盧布烈夫的《三位一體》的看法也必然和他那時代的人不同。然而《三位一體》卻從那個時代一直流傳到現在，它在彼時是具有生命的，現在也是如此，它成為那時代的人與現代人的一項聯繫。《三位一體》可以被簡單視為一幅肖像畫，也可以被視為博物館中的偉大傑作，也許更可以被視為

某個紀元裡繪畫風格的典範。但是我們還可以用另外一個角度來看待這一幅肖像畫、紀念作：我們可以尋求《三位一體》的人文和精神意義，對生活於二十世紀後半期的我們，它仍然是活的、可以了解的；我們便是如此探討《三位一體》所誕生的現實世界。

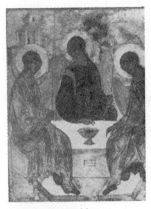

《安德烈‧盧布烈夫》
特洛伊查：《三位一體》，
友愛、情愛與純淨信仰
的極致。

採取這種態度之後，我們便刻意在所呈現的元素中，摒除任何古董或重建博物館的印象。

劇本中包括一段情節：一個農夫為自己做了一副翅膀，他爬到教堂頂端、跳下，然後墜地而死。我們「重建」這一段故事，檢視其中最重要的心理元素。顯然這是一個一輩子都夢想著自己可以飛行的人，但是又如何讓它真的發生呢？人群在後面追逐他，他匆匆忙忙，然後他就跳了。這個人第一次飛行應該看到什麼？感覺如何？他沒有時間看見任何東西就摔死了。他頂多可能知道的就是意外下墜的恐怖事實。飛行的啟示和象徵意義完全不提，因為其意義非常基本而且直接了當，我們對於其聯想也已十分熟悉。銀幕上要呈現的就是一個平凡、骯髒的農民，他的墜落、碰撞和死亡。這是一個具體事件，一場人性災難，由旁觀者目擊，一如今日我們目睹有人不明就裡地向汽車衝過去，當場撞死在柏油馬路上。

我們花了很多時間研究如何打破此段劇情的基本模塑的象徵，結果發現問題的根源在於那雙翅膀。為了摒除希臘神話的意象，我們決定使用汽球。這是一個由獸皮、繩子和破布所結合成的

笨重東西，而我們卻覺得它擺脫了故事的煽情，並使之成為一個獨特的事件。

電影首先應該描述的是事件，而不是作者的態度。其態度應透過整部影片來表達，應該是影片整體衝擊力的一部分。恰似在一件馬賽克作品中，每一小片瓷磚都有其獨特的顏色，它可能是藍色、白色，或者紅色——它們全都不同，然而我們看到其完整圖像時，卻能明白作者的意圖。

……我愛電影，但是有許多事情我還不知道：我將要拍什麼影片？以後我應該做什麼？事情的結果將會如何？我的作品是否能確實呼應我現在所信守的原則？呼應我所提出的假設系統？還有太多的誘惑來自四面八方：成規、偏見、庸俗及其他藝術的理念等等；而為了博得讚美或營造效果去拍攝一場美麗的戲，也的確並不困難……但是只要你朝那個方向跨出一步，你就迷失了。

電影應該成為探討我們這時代最複雜問題的工具，其重要性恰如幾世紀以來文學、音樂、美術不斷探討的主題一般。這單純是尋找的問題，不斷為電影尋求出新的依循路徑和管道。我深信，倘若我們不能精準、明確地掌握電影的具體特質，不能於己身之內發現個人的解啟電影之鑰，那麼我們任何一個人的電影創作都將毫無成果，了無希望。

（上圖）《飛向太空》拍片現場。
（下圖）《飛向太空》
安德烈・塔可夫斯基
與女主角娜塔莉亞・邦達楚柯
在拍片現場。

4

電影的宿命角色

　　每一種藝術都有自己極其詩意的意涵，電影亦不例外。它有自己獨特的角色和命運——它的誕生是爲了要表達生命中某一特定領域，其意義至今仍未在他種藝術中得到表達。藝術中任何新事物的產生都是呼應了人類心靈的特種需求，而其功能則是探索我們這一時代中最重要的問題。

　　談到這裡，我不禁想起帕維爾・佛羅倫斯基神父(Father Pavel Florensky)❶的著作《聖像畫》(*The Iconostasis*)中有一段極精妙的觀察。他說，反透視作品之所以產生在那個時代，並不是因爲彼時的俄國肖像畫家不了解視覺原理，該原理自從里昂・巴第斯塔・艾爾柏提(Leon Battista Alberti)❶於義大利發展出來之後，在義大利文藝復興時期已然被消化。佛羅倫斯基極具說服力地辯稱，藝術家觀察自然時不可能不發現透視原理，它一定會被注意到，但是卻可能暫時不被需要，或者被忽略，是以古俄國繪畫中的反透視法，否定了文藝復興的透視法，意味彼時的俄國畫家與十五世紀時期的義大利畫家不同，他們有

解決某些心靈問題的需求。(附帶地,另有一種說法,安德烈‧盧布烈夫曾經造訪威尼斯,他必然知道義大利畫家所採用的透視法。)

如果我們略去電影剛誕生那幾年,那麼電影可說是二十世紀的產物。這決非偶然,意味著約莫在八十多年前時機正好成熟,新的繆思必須誕生。

電影是第一個由科技文明所產生的藝術形式,它呼應了一項極重要的需求。人類必須擁有這項工具才能增加其對真實世界掌握的能力,因為任何藝術形式都只局限於以片面的情感和心靈來探索周遭現實。

一個人買了一張電影票,就彷彿刻意要填補自己經驗的鴻溝,讓自己投身尋求「失去的時光」。換言之,他想要填補身為現代人的特殊局限所造成的精神真空:頻繁的活動、貧乏的人際關係,以及現代教育的物質取向。

當然,我們也可以說,一個人的心靈經驗從其他藝術或文學領域亦可得到滋潤。(一旦想到尋求「失去的時光」,必然會想起普魯斯特的巨著。)但是沒有任何一種「值得尊敬」的古老藝術擁有像電影那麼龐大的受眾。也許是電影的韻律,它傳達作者渴望與觀眾分享的那種稠密經驗的方式,特別符合現代人時間不足的生活節奏。也許我們也可以說,觀眾不僅對電影的刺激感到著迷,更被它的動力所征服?(然而,我們可以肯定的是:觀眾多未必全然是福,因為最容易被新鮮和刺激

打動的觀衆，總是其中最駑鈍者。）

現代觀衆對任何電影的反應，基本上都與二
○年代和三○年代的觀衆對當時作品的反應大不
相同。比如，當數以千計的觀衆前往觀看俄國革
命電影《嘉帕耶夫》（*Chapayev*）⓲時，他們從影片
得到的啓示，在當時看來，可說與影片的品質完
全吻合：觀衆得到一部藝術品，但是他們之所以
深受吸引，卻因爲它是一種全新而且陌生的類
型。

如今我們身陷一種處境，即觀衆往往喜歡商
業垃圾甚於柏格曼的《野草莓》（*Wild Straw-
berries*），或是安東尼奧尼的《慾海含羞花》
（*Eclipse*）。電影業者無奈之餘，咸預測：嚴肅、
有意義的作品將不受一般觀衆喜愛。

原因何在？品味的敗壞，還是影片的貧乏？
兩者都不是。

原來只是電影如今存在和發展的條件已然和
從前不同。三○年代，觀衆對電影的熱中可被解
釋爲集體目睹一項新藝術誕生的共同喜悅，彼時
電影剛進入有聲階段。由於此一新藝術的誕生，
它展現了一種新的完整、一種新的影像，揭露了
一個從未被探勘過的現實領域，不由得令觀衆感
到目瞪口呆，並成爲電影的熱愛者。

如今廿一世紀距離我們已不到廿年。從誕生
伊始，歷經高峰與淵谷，電影已經走過一段漫長
迂迴的路程。藝術電影與商業電影之間的關係始
終不曾和諧地發展，其間的鴻溝更是與日俱深。

然而，影片的拍攝還是不曾中斷，無疑地已爲電影史刷新了記錄。

觀衆對電影的辨識能力越來越精練。電影不再是令他們感到驚奇的新鮮玩意兒；同時，電影也被期待能滿足更多不同群衆的需求。觀衆已發展出自己的喜惡，這意味著電影創作者各有自己固定的觀衆群。觀衆品味的差異可能南轅北轍，但這並不值得遺憾或驚慌，人們有自己的美學標準意味著自我了解的覺醒。

導演更深入探討他們所關心的範疇。忠實的觀衆與受歡迎的導演始終並存；因此，不必考慮所謂受觀衆歡迎與否的問題——如果我們視電影爲藝術，而非娛樂。事實上，擁有大衆品味的東西，應稱之爲大衆文化，而非藝術。

蘇聯電影專家老說，當大衆文化在西方國家產生且蓬勃發展時，蘇聯藝術家應該堅守「爲民服務的眞正藝術」；事實上他們卻更喜歡拍攝討好大衆的電影。當他們表面上冠冕堂皇地談論發展蘇聯電影的「眞正寫實傳統」時，其實暗地裡已經悄悄地拍起遠離眞實世界、遠離眞實人民生活問題的電影了。以三〇年代蘇聯電影的成功爲由，他們夢想在此時此地擁有龐大觀衆；對這期間電影與受衆之間的關係所發生的變化，則假裝視而不見。

然而，逝者不再。個人的自我體認和人生觀變得越來越重要，電影因而在形式上演化得更爲複雜，立論上更加深刻；它所探討的問題把歷史

背景不同、性格衝突、脾氣迥異的廣大群眾凝聚一堂。即使是最不具爭議性的作品，我們也很難期待觀眾會有一致的反應，不論它是何等深邃、生動、或者才氣橫溢。新社會主義的集體意識宣導已受到真實生活的挑戰，不得不讓位給個人的自我覺醒。如今電影創作者和觀眾有機會共同經營符合雙邊需求，具有意義和建設性的對談。電影作者和觀眾因著興趣嗜好一致、態度相近、精神互通而結合在一起；缺乏這些因素，再有趣的個體也會彼此厭倦、互不相容、互相激怒。那是很正常的；即連經典名片也無法在每個人的主觀經驗中佔據同樣地位。

任何一個懂得欣賞藝術的人，自然而然會將自己所喜愛的作品，依據自己的嗜好傾向，局限在某個範圍之內。沒有一個具有判斷選擇能力的人是不挑剔的，也沒有任何一個具有美學概念的人會有一套全然「客觀」的評估標準。(有那些評審能把自己置於世界之外以便做出「客觀」的評論？)

不論如何，現在藝術家和觀眾之間的關係，便是芸芸眾生對藝術之主觀興趣的證明。

電影中藝術作品渴求形成一種經驗的凝聚，並具體化於藝術家的影片之中，有如真理的影像、幻覺。導演的人格界定了他與世界的關係，並限制了他與世界的聯繫；而他所選擇的聯繫，只會使得他所透視的世界更形主觀。

成就電影影像的**真實**──這話只是空談，只

《飛向太空》
哈蕊的死亡與復活。

既傳基督是從死裡復活了，
怎麼在你們中間有人說
沒有死人復活的事呢？
若沒有死人復活的事，
基督也就沒有復活了。
若基督沒有復活，
我們所傳的便是枉然，
你們所信的也是枉然……

但基督既從死裡復活，成為睡了之人初熟的果子。
死既是因一人而來，死人復活也是因一人而來。
在亞當裡衆人都死了，照樣在基督裡衆人也都要復活……

——哥林多前書第十五章十五至十九節，廿六至廿九節

是夢囈，只是企圖的聲明，然而其每一次實現，卻都是導演具體偏好和獨特態度的展現。尋求各人的眞實(除此之外無他，沒有所謂的「共同」眞實)意即尋求自己的語言、自己的表達系統來實踐自己的理念。唯有將不同導演的作品集合起來，我們才能得到一個現代世界的圖像，這或多或少是寫實的，甚至可說相當完整地呈現了現代人的關心、雀躍和迷惘：電影藝術的存在，有效具體化了現代人所欠缺的共同經驗。

我必須承認，在第一部長片《伊凡的少年時代》完成之前，我從不覺得自己是個導演，電影對我的存在亦不具任何暗示。

直到拍完《伊凡》之後我才知道自己必須拍電影；在那以前電影對我而言一直是一個封閉的世界，我並不清楚我的老師米凱爾‧伊利奇‧羅姆(Mikhail Ilych Romm)❶❾爲我所準備的角色。彷彿在一條和電影平行的道路上漫遊了一段很長的時間，從來沒有機會互相接觸，交相影響，未來和現在不曾交會。在我內心深層並不清楚自己將發揮何種功能。我仍然不了解那個唯有透過自我掙扎才能達到的目標，它影射了一種放諸四海皆準的態度，那個目標將永遠不會改變——儘管追求的方法可能會有所修正——因爲它是一個人倫理功能的本質。

彼時於專業上我正積極累積表現技巧的資源；另一方面我同時也在尋求先賢、尋求本源、尋求傳統的脈絡，以免因爲我的學淺無知而予以

破壞。我是透過實踐才了解電影——我即將投入的行業，我的經驗顯示——恕我再次提起——在大學裡接受教育並不足以使人成為藝術家。一個藝術家的養成，不是光靠學習一些東西，得到一些專業技術與方法。的確，誠如有人曾經說過，為了要寫好文章，我們必須把文法忘掉。

任何人決定要成為導演，必須付出一生做為賭注，也只有他自己能夠為其後果負責。因此，這必須是一個成熟的人經過審慎考慮之後的抉擇；那一大群培育藝術家的老師，並不能為那些成不了器、往往甫畢業就直接踏入電影圈的學生在校時犧牲、浪擲的幾個年頭負責。電影學院選擇學生不應該以實用主義為出發點，因為它涉及倫理問題：在學習當導演或演員的學生中，百分之八十的人都填補了他們不太適任的專業懸缺，終其一生兜著電影的外圍團團轉。絕大多數的失敗者都沒有勇氣放棄電影，改投他行。在投注了六年的時間研讀電影之後，人們很難放棄自己的夢想。

第一代的蘇聯電影創作者是一種有機的現象，他們的出現是呼應了內心和靈魂的招喚。他們所做所為，不論如何令人瞠目稱奇，在當時都相當自然——這是今日許多人所無法了解的事實。重要的是，蘇聯經典影片全出自年輕人之手，幾乎清一色是男生；不過他們倒能了解自己工作的意義，並願意為其擔負責任。

再者，這些年來於蘇聯電影學院所受的訓練

相當教條，一點一滴，在在都爲日後重新評估該訓練而鋪路。如同赫曼‧赫塞在《玻璃珠遊戲》(*The Glass Bead Game*)中所述：「眞理必須親身體驗，無法傳授，備戰吧！」

一項運動成爲事實，也就是得以轉化傳統成爲社會動力，其先決條件必得是該傳統的歷史，及其成長和變遷的方式，吻合（或者甚至超越）了社會發展的客觀邏輯。

的確，剛剛所引述的赫塞的文字，很適合做爲《安德烈‧盧布烈夫》的序文。

強調安德烈‧盧布烈夫的性格是爲了回到它的原點；我希望它在銀幕上創造出一種生命「自由」流動的自然、有機進程。雖然，盧布烈夫的故事是一種外在教給我們或是強行賦予我們的觀念，但是它在現實生活的氛圍中焚毀，然後在灰燼中再度揚昇，成爲一則嶄新的眞理。

在三一修道院和聖‧瑟吉斯修道院受訓，受到塞吉‧拉東尼茲斯基（Sergey Radonezhsky）的庇護，未經世事的安德烈深信愛、分享以及友誼等基本教義。在那個內戰不休和兄弟鬩牆的年代，在韃靼人的蹂躪之下，透過現實以及個人政治覺醒的啓蒙，塞吉的箴言道出了人心對統一和團結的渴求。面臨蒙古——韃靼的聯合，那是唯一能確保生存，並確保國家和宗教尊嚴與獨立的方法。

年輕的安德烈很理智地接收了這些思想，事實上他是聽著它們長大的，對它們耳熟能詳。

一旦離開修道院，他所遭逢的世界既陌生、難測，又驚心動魄。那時代的悲劇本質，僅能用人心甌思改變來解釋。

我們很快就看出安德烈迎接生命挑戰的準備是多麼不足。在與世隔絕、不食人間煙火的修道院中生活許久，他的人生觀是扭曲的，現實生活遠超過他在修道院中所理解的一切……唯有經歷痛苦的輪迴，與百姓面臨同樣命運，唯有體驗了善與現實之無法妥協那種信仰的幻滅，安德烈才得以回到他的出發點，回到信、望、愛的理念；而今，他已然親身體驗了該信念的偉大與崇高，宛若苦難眾生所冀望的聲明。

傳統真理，唯有透過個人經驗的證實，才能繼續成其為真理……回想起求學的年代，彼時正為了要進入一個顯然自己下半輩子注定要從事的行業而準備；從今日的工作生涯看來，那段學生歲月的經驗顯得相當詭異……

我們花很多時間在拍片現場練習導戲和演戲給學生觀眾看，並從教學材料中為自己寫下很多東西，編了許多劇本。但是我們很少看電影(我了解現在的電影學院學生看得更少)，因為老師和有關當局害怕西方電影毒素的影響，認為學生對西方電影批判能力還不夠……這當然是非常荒謬的，一個忽略了當代世界電影的人如何還能夠成其為電影專家？他們只配成為腳踏車匠。事實就是如此，我們豈能想像一個畫家從來不進美術館或同儕的畫室？或者一個作家從來不看書？一個

電影攝影師從來不看電影？——的確，就有這樣
的人，蘇聯電影學院的學生在學院就讀時，基本
上被禁止去了解西方世界電影的豐碩成果。

我依然記得在學院中設法去看的第一部電
影，那是在入學考試的前一天晚上——尙·雷諾
(Jean Renoir) 的《下層階級》(The Lower
Depths)，改編自高爾基(Gorky)的劇本。看完之
後我一頭霧水，宛若窺視了某種禁忌的東西，既
神秘又不自然。尙·嘉賓(Jean Gabin)飾演派
波，路易·胡維(Louis Jouvet)飾男爵……

大四那年，我的形上思考突然迸出一股活
力，沛然莫之能禦。我們的精力首先被導向實際
的練習，然後宣泄於拍攝前畢業製作；那部片由
我和同年的亞歷山大·高登(Alexander Gor-
don)合導。那是一部相當長的電影，由學院和中
央電視台(Central Television)的攝影棚支援器
材設備，內容描述一群工兵如何拆除戰時德軍殘
留下來的兵工廠引信。

拍完這部由自己編劇——很遺憾，不太有用
——的電影，我仍然不覺得自己已逐漸了解所謂
的電影。更糟的是，拍片期間我們一心一意想要
拍製長片——或者，我們誤以為只有長片才是「眞
正」的電影。事實上，拍攝一部短片有時甚至比長
片更困難，它要求精確無誤的形式感。然而彼時
驅策我們實習的雄心大志全在於製作和組織，電
影做為一種藝術的觀念完全被我們忽略了。結果
我們當然沒有能力利用短片的優點來界定我們的

美學目標。然而，至今我仍然沒有放棄有朝一日拍攝短片的希望：我甚至在記事本上寫下一些草稿，其中有一首詩，作者是我的父親亞森尼・亞歷桑卓維契・塔可夫斯基(Arseniy Alexandrovich Tarkovsky)，他曾經親自對我朗讀那首詩，而如今，我卻不知道自己是否還能再見他一面。這首詩同時曾被我用在《鄉愁》(*Nostalgia*)裡面：

> 小時候有一次我生病
> 帶著飢餓與惶恐。我從唇上剝落
> 一層硬皮，並舔舔雙唇。猶記
> 它底滋味，鹹鹹、冷冷。
> 而我始終行行又行行又行行。
> 於台階前我歇坐取暖，
> 恍恍忽忽我底步履彷若舞蹈
> 循著捕鼠人的曲調，踱向河畔。蹲坐
> 於台階上取暖，渾身上下瑟瑟哆嗦。
> 阿母佇立著頻頻招喚，視之彷若
> 近在咫尺，卻又遙不可及：
> 我向她靠近，她離我七步佇立，
> 呼喚我；我向她靠近，她佇立
> 離我七步並呼喚我。
>
> 我覺得燠熱，
> 解開領口，我躺下，
> 旋即號角齊吼，光輝四射

直搗我底眼瞼，衆馬奔騰，阿母
飛翔於道路上方，招喚我
旋即飛離……

而如今我夢見
一家醫院，冷白於蘋果樹下，
以及白色床單在我頷下，
以及白色醫生向我俯瞰，
以及白色護士立我足畔
振擺其羽翼。而伊們仍然佇立。
而後阿母進來，呼喚我——
旋即又飛離……

　　很久以前，我曾經想過用這麼一個片段來表
達這首詩。

第一場　　確立鏡頭。鳥瞰一個小鎮；時序為晚秋
　　　　　或初冬，鏡頭慢慢拉近至立於修道院石
　　　　　灰牆邊的一棵樹。

第二場　　特寫。低角度鏡頭拉近到水窪、青草、
　　　　　苔蘚的特寫，呈現風景的效果。在第一
　　　　　個鏡頭中我們可以聽到小鎮的聲音——
　　　　　刺耳且持續不斷——這些聲音在第二個
　　　　　鏡頭結束時完全消失。

第三場　　特寫。一堆柴火，一個人手上拿著一紙
　　　　　陳舊、縐摺的信封探入行將熄滅的火苗
　　　　　中，火焰再度熾燃。鏡頭上搖，以仰角

拍攝父親(詩的作者)站在樹下凝視著焰火。然後他彎下身,顯然是要看顧火苗,鏡頭拉開成為一片寬廣的秋色景緻,天空陰鬱多雲,遠處一堆柴火在田野中央燃燒,父親正在撥弄火苗。他直起腰桿、轉身,背對著鏡頭穿過田野。鏡頭從後面慢慢拉近成為中景,父親繼續行走。變焦鏡頭一直以同樣的中景跟隨他,然後他慢慢轉身,直到呈現他的側影,然後父親消失於樹林中。從樹林外頭,延續著父親的路徑,兒子出現了,鏡頭慢慢拉近至兒子的臉龐,鏡頭結束時,兒子的臉正好在攝影機前面。

第四場　兒子的觀點。上升和拉近鏡頭:道路、水窪、枯草。一根白色羽毛飄落、迴旋、掉入水窪中。(我在《鄉愁》中用過此一羽毛的意象。)

第五場　特寫。兒子凝視著落地的羽毛,然後抬頭仰望著天空。他屈身,然後挺直腰桿走出鏡頭。把焦距拉成遠景:兒子撿起羽毛繼續走,他消失於樹林中。從樹林中朝著同一方向,出現了詩人的孫子,手中握著白色的羽毛,黃昏已經降臨,孫子走過田野,鏡頭拉近至孫子的臉部側面特寫;他突然間注意到鏡頭之外的某個東西,停了下來。鏡頭搖向他凝視的方向,遠景拍攝一個天使佇立於逐漸

轉暗的樹林邊緣，黃昏已經降臨，黑暗
隨著畫面之失焦吞噬一切。

詩從第三個鏡頭開始時吟誦，延續到第四個
鏡頭結束，介於柴火和墜落的羽毛之間。幾乎是
在詩結束的時候，或許稍早一些，海頓（Haydn）
《告別交響曲》(Farewell Symphony)最後一個
樂章的尾聲慢慢響起，隨著夜幕的降臨緩緩結
束。

或許如果我真的去拍這部電影，它在銀幕上
出現的結果會和記事本上的計劃有所不同。我不
能同意何內‧克萊（René Clair）的觀點，他認為
一旦你想好一部電影，剩下的就只是把它拍出
來。我從來不曾把劇本一成不變地搬上銀幕，我
也不曾大幅更改一部電影的原始構想；一部影片
的原始動力一直持續不變，而且必須在成品中展
現；然而，在拍攝、剪輯、製作音軌的過程中，
該構想會越來越清晰，成為前所未有的精確形
式，而且整部片子的影像結構必得俟最後一分鐘
才能成為定案。創作任何作品的過程都意味著與
材料奮鬥，努力去駕馭它，以便徹底、完美地表
達那個自從藝術家受到首次、立即的衝擊以來，
便一直念念不忘的觀念。

不論如何，電影的主旨，其最初構想的來源，
不可能在工作的過程中失落，尤其是當該觀念已
逐漸經由電影的仲介而具體化，意即：利用現實
本身的影像——因為唯有透過與真實、具體世界

的直接接觸，才能維持其在電影中的生命。

　　企圖使一部電影完全依照劇本，將事先已經想好、純知識性的東西硬翻成銀幕結構是很嚴重、甚至可說是致命的錯誤；這樣簡單的一個工作可由任何專業藝匠來執行。由於它是一段生活的過程，藝術創作需要能力以直接觀察變幻莫測的物質世界，它始終處於運動的狀態。

　　畫家仰賴色彩，作家仰賴文字，作曲家則仰賴聲音；他們全都投身於一場無情、痛苦的奮鬥，以求駕馭創作的基本材料。

　　電影誕生成為一種記錄**現實運動**的工具：切實、具體、在時間之內，而且獨一無二；它同時也是一種可將剎那一再複製的工具，一個瞬間接著一個瞬間流暢地變幻。經由將它們印製於軟片之上，我們發現自己能夠掌握剎那的時間，那便是電影媒介的決定性因素。作者的觀念成為人類的活見證，其之所以能激發並吸引觀眾，先決條件在於我們能夠將它投入現實的激流之中，並緊緊掌握於我們所描繪的每一個具體、明白的時刻——質地與情感兼具完整與獨特……否則電影就完了——在它誕生之前即已夭折。

　　完成了《伊凡的少年時代》，我覺得自己已經置身電影的門檻，恰如一種「冷與熱」的遊戲——暗室裡，我們可以感到他人的存在，儘管他屏息不動，他就在我們附近的某個地方。那種興奮讓我了解：有如一隻疲於奔命的獵狗終於嗅到了獵物。奇蹟發生了——電影成功了。如今我有了其

他的需求：我必須了解電影是什麼。

　　就是那個時刻「烙印時間」的理念在我腦海中浮現。此一理念讓我得以發展出一套原則，據此原則我得以在尋求形式、尋求掌握影像的方法時，隨時檢驗自己的幻想；此一原則使我能夠得心應手地將不需要、不相容、不相干的東西剔除，以至於什麼是影片所需、所應迴避的問題得以自行解決。

　　據我所知，有兩個導演以極嚴格的自設規律來幫助他們創造出能夠實踐其理念的真實影像，那就是：杜甫仁柯（《大地》）和布烈松（《鄉村牧師的日記》*The Diary of a Country Priest*）。不過，布烈松可能是電影史上唯一能將事先形成的觀念完美融合於完成作品中的人。據我所知，在這一方面從未有人像他這麼堅持。他的指導原則是摒除所謂的「表現」，意即他要打破影像和現實生活的界限；也就是要讓生命本身栩栩如生、意味深長地呈現，不特別加味添料，不帶任何勉強，也不刻意湊合任何事物，當梵樂希談到「唯有摒除任何可能造成蓄意誇張的東西，才能達到完美」時，他必然是想到了布烈松。這顯然只是非常適切、簡單的觀察。此一原則和禪學有相通之處，就我們的理解，那就是一種精確的生活觀察弔詭地進入莊嚴的藝術影像之中。也許只有在普希金的作品中，形式和內容的關係才能如此具有魔力、渾然天成又生機盎然。但是，普希金和莫札特一樣，創作對他們而言就像呼吸一樣，不需要

營造任何工作準則……而在電影的詩意中，沒有人能夠像布烈松一樣以單一的目標、持續而且一致地將理論與實踐融合於作品中。

對於個人的工作條件有較爲清晰、冷靜的了解，有助於尋求一種完全可以滿足個人思想和情感的形式，而不須仰賴實驗。

實驗——更別說尋求了！舉例來說，實驗這樣一個觀念對於寫出下列詩句的作者會有什麼關聯嗎？

夜底影子躺臥於喬治亞山丘；
亞拉格瓦河咆哮於我底面前。
我覺得自在而悲傷；
我底歎息中閃爍著光彩，
我底歎息完全爲你，
爲你，就爲你一人……我底憂傷
不曾爲鬱悶或狂騷所觸擾，
我底心再度燃燒和戀愛
因其所能者，唯愛而已矣。

沒有任何事情要比「尋求」更不適用於藝術了，它掩飾了無能、內在的空虛、缺乏眞正的創作意識，以及卑賤的虛榮。「一個正在尋找的藝術家」——這些字眼只能作爲半調子的人接受劣作的掩飾。藝術並非科學，我們無法進行實驗。當一個實驗還停留於實驗的層次，尚未進入藝術家私底下進行的成品製作階段——那麼藝術的目的

尚未達到。關於此點，梵樂希又一次在他的文章「竇加(Degas)、舞蹈、設計」中，有極其有趣的評論：

　　他們(與竇加同時期的一些藝術家)試圖把習作與成品混淆，並且把手段當作目的。沒有事情比這更「摩登」的了。一件作品要被稱之為「成品」，必須讓所有斧鑿痕跡消失匿形。藝術家根據由來已久的慣例，必須以自己的風格來自我呈現，而且必須不斷努力，直到他的努力已消滅了所有努力的痕跡。然而，對個人和剎那的重視，逐漸超越了對作品本身和其永久性的關懷，成品的條件似乎已變成不但多此一舉、惹人生厭，而且與真理、敏感和天才的證明互相矛盾。人格變成第一要務，即便對群眾亦然。素描博得與圖畫相同的評價。

　　的確，在廿世紀後半期的藝術中，神秘已然消失。今日的藝術家要求立即而且完全的肯定——給予精神範疇的活動以立即的回饋。從這一方面來看，卡夫卡(Kafka)的形像格外凸出：在他的一生中沒有任何作品付梓，他在遺囑中要求遺囑執行人將他所有作品焚毀；他的精神樣態，從道德上來說，已經屬於過去。這就是為什麼他如此痛苦：與時代格格不入。

　　今日大多數被視為藝術的東西，其實是虛妄

《飛向太空》
克里斯‧凱文(多那塔斯‧
巴尼奧尼斯飾)於太空站。

的，因為認定方法可以變成藝術的意義和目的，
乃是一種謬誤。然而，卻有許多現代藝術家依然
十分自溺地將時間大把投擲於方法的示範。

整個前衛主義所引發的問題，對廿世紀來說
是很奇怪的，藝術於此際已經逐漸失去其精神屬
性。此一情況尤以視覺藝術為甚，今日的視覺藝
術中精神屬性已蕩然無存。一般咸認為此一情況
正是社會精神貧乏現象的反應。當然，若從單純
悲劇觀察的層面來說，我同意：那就是現實所反
應的。但是藝術除了觀察之外還必須超越；它的
角色是要賦予現實心靈視野：如同杜斯妥也夫斯
基率先揭示了時代的病癥。

整個「前衛主義」的觀念，在藝術中是毫無意
義的。如果運用於其他方面，比如運動，則尚可
了解他的意涵，但是如要運用於藝術之上，就得
先接受藝術可以進步的觀念；儘管進步在科技中
有十分明顯的地位——更完美的機械，能夠更完
善、更精確地執行其功能——然而一個人如何在

藝術中更進步？我們如何能說湯瑪斯·曼要比莎士比亞(Shakespeare)更卓越？

　　人們傾向於將實驗和追尋與「前衛主義」混爲一談。但是這到底有什麼意義？我們如何能在藝術中做實驗？抱著姑且看看結果會如何的態度？然而，萬一未能成功，就沒有什麼可看了，剩下來的問題，就是實驗失敗的人自家的事了。由於藝術品之內具有美學與哲學的完整融合，它是一個有機體，根據自己的法則生存和發展。我們難道可以把生孩子和實驗混爲一談？這不但沒有意義，而且不道德。

　　難道那些談論「前衛主義」的始作俑者，是因爲沒有能力區分良麥或莠草而被新的美學結構所困惑？抑或被新的美學結構搞得一頭霧水，面對眞正新的發現和成就時不知所措，沒有能力找出他們自己的準則，只有將一切不熟悉、不易了解的東西全部納入「前衛主義」的旗幟底下，以防萬一出了差錯？我很喜歡畢卡索的一個故事，曾經有人向他詢問及有關「尋找」的問題，他很巧妙而且得體地(顯然對該問題感到不悅)答道：「我不尋找，我發現。」

　　而「尋找」是否眞的適用於像托爾斯泰這麼偉大的人物？那個老人，如你所知，正在「尋找」！眞是狗屎！然而有些蘇聯評論家幾乎正是這麼說，指出他在「尋求上帝」的道途中，如何「迷失了方向」，而且「以非暴力抗拒惡魔」——如此一來，托爾斯泰不可能曾經看到正確的方向……

尋找作為一種過程(沒有其他方式可以看待它)，對完整的作品而言，就如同一個人提了一只籃子踱入森林中尋找草菇，當找到草菇時，便是盈盈滿滿一籃。唯有後者——盈滿的籃子——才是藝術作品：其內容是真實而且絕對的；至於漫遊森林，則仍然純屬喜歡散步和新鮮空氣的個人嗜好。在這個層面上的欺騙便是居心不良。「誤把象徵當作啟示，隱喻當作證明，突發的語言當作基礎知識，自己當作天才的壞習慣——是一種我們與生俱來的邪惡。」梵樂希在《達文西系統導論》(*Introduction to The System of Leonardo da Vinci*)中又一次極為尖刻的觀察。

在電影中「尋找」和「實驗」格外顯得困難，拿到一捲電影膠捲和設備，我們就必須把最重要的東西和拍攝此片的用意呈現於影片中。

導演必須從一開始就十分清楚影片的理念和目的——更何況沒有人會出錢請他做含混不明的實驗。不論發生任何事故，不論藝術家曾下多大功夫追尋——這些仍然純屬個人的事情——打從研究結果被放置於影片上那一刻起(重拍的情況並不常發生：套一句製造業用語，就是有瑕疵的產品)，也就是從他的理念被具體化的那一刻起，我們就應該假定藝術家已經找到了他想透過電影來告訴觀眾的東西，已然不再徘徊於黑暗之中。

在下一章裡，我們將仔細探討理念在電影中被具體化的幾種形式。此刻我想談談有關電影快速更迭之事，此一現象被認為是電影的基本特性

《鏡子》
根據家庭照片重新建造的
老房子，
敘事者誕生於此，
並在此度過他的童年，
他的父母也曾在此生活。

之一，而事實上卻與影片的倫理目標有關。

譬如，說《神曲》（*Divine Comedy*）已經過時，便是很荒謬的說法。然而，有一些影片在幾年前還深受矚目，怎料到後來卻變得單薄、愚蠢，有如學生的習作。為什麼？據我了解，主要理由往往是因為該電影製作者的工作並不是一種創作活動，他並沒有規規矩矩地嚴格執行對他個人最為重要的事情。一件作品會落伍是源於刻意要求表現而且迎合時代；這些不是可以向外援求的東西，它們必須存在於我們的內在。

在那些歷經幾十個世紀猶然不衰的藝術品中，藝術家自然而然而且毫無疑問地視自己為超越敘述者或詮釋者的角色：最重要的，他是一個

個體，決定以完全的眞誠來向別人闡述他對世界的理解⋯⋯電影製作者，相反地，卻總覺得自己次人一等，那正是他們失敗的因素。

事實上，我可以了解爲什麼。電影在尋找自己的語言，而且一直到現在才接近掌握的邊緣。電影邁向自我覺醒的途程，不時因其妾身未明而遭到阻礙，擺盪於藝術和工廠之間：起源於商業中的原罪。

電影語言本質的問題一點也不單純，甚至連專家都搞不清楚。當我們談到電影語言時，不論其爲現代與否，我們都傾向於套用時下流行的方法總匯，也常常借用其他相關藝術的法則，我們因而陷入短暫、投機的臆測假定中。比如，今天我們可能會說：「倒敍是電影最新的語言。」明天卻同樣冒昧地宣稱：「時間交錯的手法在電影中已宣告結束；今日的趨勢已回歸傳統的劇情發展。」當然，沒有任何一種方法會自己過時或正好契合時代精神。首先要確立的仍是作者的意圖，然後才是：爲什麼他要採用這個形式或那個形式。當然我們所討論的，並非批發式地採用一些老掉牙的方法──他們係得自於模倣，以及機械性的巧技，這類並不能算是藝術問題。

電影手法的改變，當然，就像其他藝術形式一樣。我曾經提過，當觀衆第一次看到火車從銀幕上向他們衝過來時，如何嚇得奔逃出戲院，以及當他們看到特寫時嚇得大聲尖叫，以爲那是被砍斷的頭顱。如今，這些手法本身再也不會在任

《鏡子》 母親(瑪格莉塔・泰瑞柯娃飾)——亞森尼・塔可夫斯基的詩：邂逅。

邂逅

每一刻我們相聚
都是喜慶，像主顯節，
全世界只有你和我。
你比飛鳥底羽翼更勇敢、輕盈，
迷醉如眩你飛奔下樓
兩階一步，你帶著我
穿過潮濕底紫丁香，進入你底王國
在另外一邊，鏡子之後。

夜幕降臨，我蒙受恩寵，
祭壇的門扉大開大敞
黑暗中我們的裸裎光輝燦爛
於緩緩傾身之際。醒來
我要說：「賜福於你！」
明白我禱祝裡底猖狂：
你熟睡，紫丁香舒展自桌緣
輕撫你底眼瞼以整個宇宙底湛藍，
而你領受輕撫落於眼瞼
它們靜默，而依然你底手如是溫熱。

顫動底河流躺臥水晶球中，
群山悠然浮出迷霧，海洋咆哮，
而你雙手捧著水晶球，
端居寶座你依然沈沈睡著

而──皇天在上！──你屬於我。
你甦醒並且你轉化
人們終日使用底言語，
而且語言滿溢泛濫
鏗鏘有力，而且那個「你」字
驚見它底新意：其意爲「王」。
凡常事物立刻幻化，
當每樣物件──瓦罐、水盆──
置放於你我之間，宛若哨兵
佇立水湄，細薄而堅定。

我們被引領，不知身往何處，
猶似海市蜃樓於我們面前瓦解了
奇蹟所建構底城市，
野薄荷匍匐於我們腳底，
鳥雀沿著我們底路徑飛行，
而魚兒溯溪逆游；
而天空展延於我們底眼前。

當命運尾隨我們底行蹤
宛如剃刀握持於狂人手中。

──亞森尼・塔可夫斯基

何人心中激起類似的情緒，我們使用它們，就如同大家習以為常的標點符號；它們於昨日出現時也曾是驚天動地的大發現，然而卻沒有任何人會認為特寫的手法已經過時了。

不論如何，在被廣泛運用之前，新方法和手段的產生對藝術家而言必須是自然而且唯一的道路，如此他才能使用自己的語言，儘可能完整地傳達他自己對世界的體認。藝術家不因美學的理由，尋求諸如此類的方法；他是出於不得已，很痛苦地發明它們，做為一種手段，以便忠實傳達他──作者──的現實觀點。

工程師發明機器，係由於人類的日常需要──他要努力工作，如此，他們的生活才會得到改善。然而，並非只為了果腹……藝術家之所以擴大他的表現幅度，可以說是為了溝通，為了使人們得以在最高的知識、情感、心理和哲學層次上互相了解。藝術家的努力，因而也是為了使生命更好、更完美，讓人們更容易互相了解。

藝術家在闡述自己或反省生命時，並不一定要簡單而清楚──這一切可能確實很難理解。但是溝通總是需要努力。沒有努力，沒有熱情的允諾，人與人委實無法互相了解。

因此，發現了新的表現手法，就等於發現了一個負有演說天賦的人。從這個論點，我們可以說影像的誕生，就是一種啟示，而那些昨日經過百般痛苦和辛勞才發明出來傳達真理的手段，明日可能已變成──真的變成──反覆使用的樣

板。

一個靈巧的藝匠如果運用高度發展的現代手法來表達某些他個人並不感動的主題，而且如果他的品味也不差，他可以一時吸引住觀眾。然而，他們不久就會發現，他的電影沒有任何持續的意義；遲早時間會把那些未能表達獨特、個人世界觀的空洞作品一一揪出。因爲藝術創作並不只是系統陳述客觀存在資訊的一種方式，僅需要一些專業技術。到頭來，創作正是藝術家存在的形式，是其表現的唯一工具，而且僅屬於他個人。而「尋找」這個軟弱無力的字眼，顯然並不適用於一種需要如超人般不懈努力方可贏得的勝利。

5

電影影像

容我們這麼說：
一種心靈（意即有意義的）現象之所以有意義，
全然是因為它超越了自我的局限，
表現並象徵著某種精神上
更為寬廣、普遍的東西。
一個完整的情感和思想世界，
在其內適切地體現──那便是衡量其意義的標準。
──湯瑪斯・曼，《魔山》（*The Magic Mauntain*）

　　很難想像藝術影像這樣一種觀念，可以用既
方便陳述又容易了解的準確理論來表達，這是不
可能的，我們也不會抱持這樣的希望。我只能說，
影像向無限延展，並且引導至絕對。甚至一般所
認為擁有許多向度、許多意義的影像「理念」，也
因為本身的特質而無法用言語來形容，但是它卻
在藝術中獲得表達。當思想被傳達於藝術影像之
中，即意味著一個呈現它的準確形式已然被發
現，該形式能最貼切地傳達作者的世界，實現他
所渴望的理想。

我試圖在此界定的是，所謂影像者其可能系統的參數；在此系統中，我可以感到既自然又自由。

我們只要隨意回顧過去，在那既往的生命中，甚至無需刻意回想那些最生動的時刻，我們也會一再地為所經歷事件之神奇，所遭逢人物之獨特而感到震撼。此一特異性恰似每一存在瞬間的主調；生命中的每一刹那，其生命原則本身都是獨特的，藝術家於是試圖掌握此一原則，並將它具體化，每一次都以嶄新的面貌，每一次他都希望（雖然不曾實現）能完成人類存在真理的精確影像。美的特質存在於生命的真實之中，新近被藝術家以忠實的個人觀點加以類化和傳達。

任何一個細膩敏感的人都能分辨出人類行為中的真實或仿冒，誠摯或虛假，正直或矯作。經由經驗我們在認知系統中發展出一套篩濾標準，它使我們不致於誤信一種斷裂的形式結構，不管那是刻意安排，或是愚昧所造成的疏失。

有些人不擅撒謊。有些人卻撒謊無需草稿，又具有說服力。還有一種人不知道如何撒謊，但卻不得不撒謊，所以撒起謊來便顯得呆板而且毫無希望。在我們的相關語彙中──意即，準確觀察的生活邏輯中──唯有第二種人能夠測知真理的脈動，並以一種近乎幾何學的精準來遵循生命的反覆扭曲。

影像既不容分割又無從捉摸，完全決定於我們的知覺意識以及其所欲呈現的真實世界。如果世界是高深莫測的，那麼影像也必然如此。這好

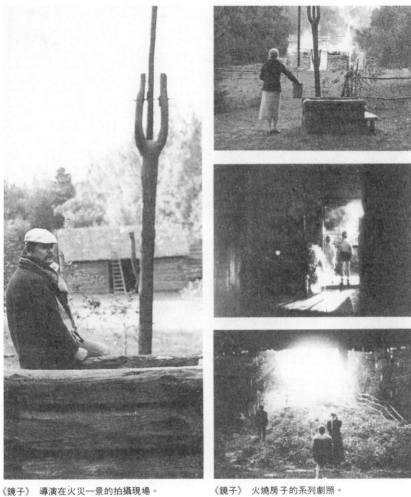

《鏡子》　導演在火災一景的拍攝現場。　　《鏡子》　火燒房子的系列劇照。

比一個對等方程式，象徵了真理與人類意識的相關性，彷彿後者是被歐幾里得的有效空間(Euclidean space)所局限。我們無法了解宇宙的全貌，但是詩意影像卻能表現其總體。

影像即是真理的印象，讓我們在盲目之中得以瞥見真理的靈光。具體化的影像必然是忠實的，只要它的組成很顯然地是真理的表現，即便是最簡單的宣示，只要它是獨一無二，恰如生命本身。

影像做為一種生命的準確觀察，使我們直接聯想起日本的俳句。

俳句最吸引我的，便是它完全不去暗示影像的最終意義，它們可以像字謎一樣地被拆解。俳句以這樣一種方式來經營其影像：完全不影射超越自身之外的任何事物，而同時又表達了那麼豐富的意涵，以至於我們無法捉摸其最終意義。影像越是貼切地呼應其功能，越是無法將它局限於一個清楚的知識公式裡面。俳句的讀者必須讓自己完全融入其中，有如融入大自然，讓自己投身並迷失於其深邃之中，彷彿漫游於廣袤無際的宇宙。

讓我們來看看這些芭蕉的詩句：

古塘靜無波
青蛙彈躍入水中
響一聲撲通

或是：

> 刈草覆茅屋
> 冷落殘梗立曠野
> 點點沾細雪

又或：

> 怎地昏沈沈
> 憑他搖喚夢難醒
> 滴答落春雨

　　多麼簡單、精闢的人生觀察！多麼紀律的意志和崇高的想像！這些詩句十分優美，因為它所選擇並凝聚的時刻，雖然短暫卻化為永恆。

　　日本詩人知道如何將他們對現實的洞見以三行詩的觀察來表現。他們不只觀察，同時以超然的冷靜尋求其永恆的意義。而且觀察得越精確，就越見獨特，影像也是如此。有如杜斯妥也夫斯基的真知灼見：「生命要比任何小說都更充滿想像力。」

　　在電影中，觀察尤其是影像的首要原則，它常常和攝影記錄牢不可分。電影影像的塑造是具體的、有形的、而且是四度空間的。不過，絕對不是所有電影畫面都可望成為世界的影像；常常它們只是描述了一些特殊的層面。自然記錄的事

實本身完全不足以創造電影影像，電影影像乃是奠基於將個人對事物的體認當作一種觀察來呈現的能力。

讓我們從文學作品中舉例：托爾斯泰的《伊凡‧伊列奇之死》(*The Death of Ivan Ilych*)的結尾敍述一個冷酷、困頓的男人，行將死於癌症，他有一個卑鄙的老婆、不足取的女兒，然而在臨死之前他想請求她們的原諒。那一刻他是如此充滿了善意，他那些彷彿心中只有漂亮服飾和舞會、感覺駑鈍、思慮輕忽的家人突然間在他眼中似乎顯得非常不快樂，值得完全的同情和諒解。爾後，在垂死邊緣，他覺得自己在一條長而柔軟、有如腸子一樣的暗道之中爬行……遠方似乎有一線光芒，他一直向前爬，卻無法抵達終點，無法克服最後一道區隔生與死的障礙。他的妻子和女兒佇立於床邊，他想對他們說：「原諒我！」然而，最後片刻，從他嘴裡吐出的卻是：「讓我去吧！」那清晰的影像，讓我們打從心底受到震撼，無法僅以一種方法來詮釋它，它的聯想觸及我們最深層的情感，使我們追憶起一些模糊的往事和親身的經歷，教我們如同面對天啓一般，目瞪口呆、靈魂悸動，完全不避諱俗套——與現實生活如此神似，有如我們曾經猜中的一則事實，堪與我們明知或暗想的處境媲美。亞里斯多德的理論 (Aristotelian thesis)認為，天才所揭露的眞理常常讓我們覺得似曾相識，它的深度與面向的多元取決於讀者的心靈。

讓我們來看看達文西的肖像畫《持杜松的年輕女郎》(*A Young Lady With a Juniper*)，我們將它用於《鏡子》裡，父親請假回家與兒子短暫晤面那場戲中。

　　達文西的畫之所以如此惹眼，有兩個因素：第一是藝術家從外在檢視物體，再退一步從上俯視世界的神奇能力──恰似巴哈和托爾斯泰的特質。第二便是該畫同時以兩種相反方法打動我們的事實。我們很難描繪該畫最後究竟在我們腦中留下了什麼印象，甚至也無法很肯定地表示我們到底喜不喜歡那個女人，究竟她是惹人憐愛抑或討人嫌惡。她既令人著迷又叫人討厭，她的一切具有一種難以形容之美，同時又顯得冷酷、瘋狂。此一瘋狂並非影射世界的浪漫與誘人；而是──超越了善與惡，帶著負面色彩的美，它具有一種墮落的元素，以及──美的元素。在《鏡子》裡，我們需要這樣一幅肖像畫，來引介一種超越時間的元素進入眼前依序發展的瞬間中；同時讓女主角與該肖像畫並陳，以強調她和女演員瑪格麗姐‧泰瑞柯娃(Margarita Terekhova)同樣具有既迎且拒的能力。

　　如果我們試圖分析達文西的畫，分離它的組合元素，我們將無法做到。總而言之，我們無法從中看出任何東西。畫中的女人之所以對我們的情感造成如此巨大的衝擊，完全是因為我們無法從她身上舉出我們特別喜愛的部分，從整體中挑出細節，從瞬間溜逝的印象中找到我們的偏好，

並將它據爲己有，從欣賞眼前影像的方法中尋得一種平衡。如此一來，在我們之前便開放了一種與無限互動的可能，因爲藝術影像的功能，便是做爲一種無限的偵測器……向著永恆，我們的理智和情感戰戰兢兢地載欣載奔。

這種情感被影像的完整所喚醒：以其完全不容分割的事實打動我們。在孤立的狀態下，每一個組成部分將會死亡──或者，也可能正好相反，其最小單位的元素將展現出和完整作品相同的特質。而這些特質完全源自正反原則的互動，其意義則猶如盛裝於互通的器皿中，互相流入對方之中：達文西筆下女郎的臉龐煥發著高貴的氣質，但是同時又流露出不貞與放浪形骸；我們可能從畫中看到無限多東西，然而當我們企圖去捕捉它的本質時，卻彷如墮入無止盡的迷宮，永遠找不到出路。一旦了解我們無法耗盡它、或看透它時，我們會得到無比的喜悅。一個眞正的藝術影像會同時賦予觀者最複雜、最矛盾，有時甚至互相排斥的感情。

我們永遠不可能攫獲從肯定轉向否定，或者從否定開始移向肯定的刹那。永恆，適切地承傳於影像的結構中。在現實裡，一個人無可避免地喜歡一件東西甚於另外一件東西，挑選、找出自己所要的，並根據自己的人生經驗爲藝術品定位。由於每一個人所做所爲都有特定的偏好，不論大小事情皆堅持自己的眞理，所以當他把藝術變成日常生活所需時，他會根據自己的「利益」來

詮釋藝術影像，他將一件藝術品嵌入生命中，並以自己的信念來護衛它；而偉大的作品是如此豐富，它能夠包容各式各樣的詮釋。

每當藝術家刻意以某種偏執或意識形態來支撐其影像系統時，總是令我感到嫌惡。我反對讓方法一目了然。我常常懊悔讓一些鏡頭留在我的影片中，如今它們在我眼中似乎成為妥協的證據；而它們之所以得以進入我的影片完全是由於自己的意志不堅所致。如果可能，我極樂意將《鏡子》中公雞那場戲刪除，雖然那場戲給很多觀眾留下深刻的印象，不過那卻是我對觀眾「讓步」所致。當精疲力竭的女主角，幾乎瀕臨昏厥的邊緣，正在決定是否斬下雞頭，我們將最後九十格的軟片以快速度，在一種顯然不自然的燈光下，拍攝她的特寫。由於它在銀幕上是以慢動作呈現，因而產生了一種拉長時間架構的效果——我們把觀眾引入女主角的精神狀態中，並在那一刻上停頓逗留，加強效果！這是不好的，因為這個鏡頭開始呈現出一種純文學的意義，我們將女主角的臉從她本身獨立出來，並使她變形，彷彿那張臉在替她演戲，呈現出我們所要的情感，以我們自己的——導演的——手段將它壓榨出來，她的精神樣態變得太露骨、太容易閱讀。在詮釋一個角色的精神樣態時，一定要保留一些神祕性。

讓我們再從《鏡子》中，引述一個運用類似方法拍攝，然而卻較為成功的例子：有幾格的印報鏡頭也是以慢動作拍攝，但是這一回它卻幾乎看

《鏡子》
和平時代的童年記憶：
潑翻的牛奶。

不出來，我們必須要小心翼翼地處理，如此一來觀眾才不會一眼就看穿它，只覺得彷彿有一些不尋常。我們並非為了凸顯某個理念而採用慢動作，而是為了透過表演以外的手法來呈現一種心理狀態。

在黑澤明版的《馬克白》(*Macbeth*，譯注：其片名為《蜘蛛巢城》)中，有一個完美的例子。在馬克白迷失於森林中那一場戲，一個功力較弱的導演會讓演員在霧中跌跌撞撞地尋找方向，不時與樹木相撞。但是天才的黑澤明是怎麼做的呢？他找了一個地方，那裡有一棵顯眼、令人難忘的樹，那些騎士一直兜圈子，兜了三次，如此一來，那棵樹終於讓我們了解，他們一再經過相同的地方，而那些騎士自己卻還不知道他們早已失去了方向。在處理空間的觀念上，黑澤明於此展現了最細緻的詩意手法，一點兒也不墨守成規或矯揉造作地表達其自我。還有什麼會比架好相機跟著人物繞三圈更為容易的呢？

簡言之，影像並非導演所呈現的某一特定意義，而是宛如一滴水珠中所反映的整個世界。

電影中沒有表達的技術問題，一旦我們知道要表達些什麼，如果我們能夠從內在了解影片的每一細胞，並精確地感受它。例如，在女主角和陌生人(安那托利・索隆尼欽Anatoliy Solonit-syn飾)邂逅的那場戲中，很重要的一點，就是在他離去之後，必須有一條線索來聯繫這兩個看似不經意相遇的人。若讓他在離開時回頭對她意味

深長地一瞥，便顯得太理所當然而且虛假。於是我們想到原野上的一陣狂風，以它來引起陌生人的注意，因為它實在太突然了：這就是造成他回頭看的原因……這樣一來就沒有所謂的「當場視破作者手法」，並向他點出他的意圖的問題了。

當觀眾不了解導演為何採用某一手法時，他比較容易相信銀幕上所發生的事實，相信藝術家所觀察的人生。若觀眾，如一般所說的，看穿導演，完全知道為什麼他要使用某一特殊「表現」技巧時，他們對所發生的事就不再能夠感同身受，不再融入劇情之中，反而開始批判它的目的和執行成果。換言之，也就是馬克思所警告的「彈簧」開始從沙發椅上凸出來了。

影像的功能，誠如果戈里所說，是在表現生命本身，而非生命的理念或論述；它並不指涉或象徵生命，而是將它具體化，表現它的獨特風貌。那麼，何謂忠實於典型（type）？藝術中的原創與獨特又與它有什麼關聯？如果影像是獨一無二的，那麼是否還有典型存在的空間？

弔詭的是，藝術影像中的獨特元素很不可思議地轉變成典型；因為典型很奇妙地變成和獨立、特異、與眾不同直接相關。我們所認為的典型並不是記錄一些千篇一律的現象（儘管那是眾所認為的典型所在），而是獨一無二的現象。平凡可說是造就了獨特，然後退居幕後，滯留於複製的表面架構之外。一般認為它是獨特現象的下層結構。

如果乍看之下覺得奇怪，我們只要記得藝術影像除了傳達眞理之外，不可激起其他任何聯想。(此處我們係指創造影像的藝術家，而不是欣賞影像的觀衆。)藝術家於工作伊始，就必須相信他是賦予該特殊現象形式之始作俑者，這是一件創舉，而且只有他能感受並了解它。

藝術影像獨特而且不凡，但是生命現象卻可能完全陳腔濫調。我們要再一次提到，俳句：

> 不，不是我家。
> 那把，滴答底雨傘
> 踱向隔壁家。

就詩本身而言，一個撐傘的過客，大家都曾見過，一點兒也不稀奇；他只是雨中怕被淋濕，匆忙趕路的行人之一。然而在藝術家影像的語彙中，我們認爲作者生命中某一完整、獨特的瞬間已被一種完美而簡單的形式記錄下來。僅僅三行的詩句，就足以讓我們感受他的心情：他很寂寞，窗外陰雨濛濛的天氣，以及失落的期待，期待某人也許奇蹟式地造訪他淒涼的獨居。處境和心情被惟妙惟肖地記錄，成功地賦予表達神奇的寬度和廣度。

在初步的省思裡，我們刻意略過了人物影像，此刻將它納入，俾有所助益。讓我們以拜希麥奇金(Bashmachkin)❷和奧涅金(Onegin)爲例。作爲文學中的典型，他們一方面是某種特定

社會規範的化身，這些社會規範是他們存在的先決條件。而另一方面，他們則擁有一些舉世皆然的人性特質。一切皆是如此：文學中的角色可能會成爲典範，如果他反映了進化通則所形成的時潮樣態。做爲典範，拜希麥奇金和奧涅金因而在現實生活中有許多同類。做爲典範，當然！然而，做爲藝術影像，他們卻是絕對的獨一無二，而且難以仿製。他們如此具體，如此受到作者珍視，傳達作者的觀點又如此徹底，以至於我們無法說：「是的，奧涅金，他好像我們的鄰居一般。」拉斯柯尼可夫(Raskolnikov)的無政府主義，從歷史和社會學的觀點來看當然是典範；然就形象的獨特和個人化而言，他卻是獨一無二。哈姆雷特(Hamlet)無疑也是一個典範；但是，簡而言之，我們又何曾見過哈姆雷特？

我們面臨一個矛盾：影像意味著典範的徹徹底底的表達；表達得越是透徹，影像就越是獨特與原創。影像這東西，眞是不可思議！就某種意義而言，它遠比生命本身豐富；或許這完全是因爲它表達了絕對眞實的理念。

從功能上來說，達文西和巴哈有任何意義嗎？沒有──除了他們自身之外，他們沒有任何意義；這便是衡量其自主性的標準。他們看這世界，就好像以前從未看過一般，沒有任何經驗的包袱，他們看世界就如同初抵世界者一樣的獨立自由。

一切創作都力求單純，力求完美質樸地呈

現；這意味著臻至生命重現的最深境界，然而那也是創作最痛若的所在：在我們所欲表達的內容與其最後成品影像的再現之間尋出一條捷徑。質樸的追求是痛苦地尋找出一種形式，以充分表達我們所攫獲的真理。我們渴望以最經濟的方法成就最偉大的志業。

對完美的追求，引導藝術家去從事精神探索，展現其最大的道德努力。渴望絕對是人類進化的推動力量。對我而言，藝術中寫實主義的理念便是與那股力量相契合；當藝術企求表達一種倫理理想時，它是非常寫實的。寫實主義所追求者便是真，而真即是美，美學與倫理學於焉合而為一。

時間，節奏和剪接

現在讓我們來談談電影影像本身。我首先要排除一個衆所周知的看法，那就是電影基本上是一種「綜合藝術」。這個看法我認爲是錯的，因爲那暗示了電影乃奠基於相關藝術形式的特質，而沒有專屬於自己的特性；那等於是否定了電影是一種藝術。

電影影像最有力的決定要素便是節奏——呈現於畫面之內的時間。真實流逝的時間尚可由人物的行爲、視覺和聲音的處理來呈現——但是這些都只是附帶的元素；理論上，欠缺任何一項都不至於影響電影的存在。我們無法想像一部電影裡沒有任何時間感流經畫面，但是我們卻很容易

想像一部電影沒有演員、音樂、佈景，甚至剪接，先前所提盧米埃兄弟的《火車進站》便是一例。另外還有一兩部有關美國地下鐵的電影：比如，其中有一部，呈現一個沈睡者；我們旋即看到他醒轉，然而影片以其自身的魔力賦予那瞬間一種超乎意料而且扣人心弦的美學衝擊。

或者是巴斯卡·奧比葉爾(Pascal Aubier)❹的十分鐘短片。裡面只有一個鏡頭，首先它呈現自然生命的莊嚴與悠閒，完全無視於人類的喧囂與衝動。接著鏡頭以古玩家的技巧移向一個小黑點：山坡上草叢間一個幾乎看不見的沈睡的人影，戲劇性的題解緊接其後，時間的流逝似乎由於我們的好奇而加快了速度，彷彿我們跟著攝影機小心翼翼地偷偷向他走去，靠近之後，我們發現他死了。下一刻我們得到較多的資訊：他不但死了，且是被人殺死的；他是一個反叛者，負傷而死於一處冷漠的大自然之中。我們於是被一股強大的力量推入記憶深處，那些震撼今日世界的事件一一浮現。

我們記得那部電影沒有剪接、沒有動作、沒有佈景，但是時間進行的節奏卻在畫面之中，成為一個相當複雜的戲劇發展的唯一組合力量。

電影中沒有任何孤立的組合元素具有任何意義：**唯有電影本身才是藝術作品**。但是為了理論探討，我們不得不武斷地談論其組合元素，並強行將它分割。

我亦無法接受剪接是電影的主要構成元素的

觀念，繼庫勒雪夫(Kuleshov，譯注：蘇聯蒙太奇學派大師)和艾森斯坦之後，廿世紀中仍有人大力鼓吹「蒙太奇電影」，彷彿電影是誕生於剪接桌上。

常聽人頗為中肯地提出，就選擇、整理、調整局部和片斷的意義上來說，每一種藝術形式均涉及剪接。電影影像在拍攝時便已誕生，並存在畫面之中。因此，在拍攝期間，我特別強調時間的推移，以便記錄並複製它。剪接把已然充滿時間的鏡頭組合起來，並將蘊涵於軟片中統一的、栩栩如生的結構加以組織；而悸動於影片血脈中，賦予影片生命的時間，則有著各式各樣的節奏強度。

「蒙太奇電影」的理念——即運用剪接將兩個不同的觀念結合起來，如此產生了一個嶄新的第三觀念——對我而言，卻覺得與電影的本質格格不入。藝術無法以觀念的交互作用做為其終極目標。影像受到實物的拘囿，然而其素材卻沿著神祕的路徑超越了精神的範疇——也許當普希金說：「詩必須有一點兒愚蠢」時，他正是此意。

電影詩學係由最低劣的、如我們日常生活中習於蹧蹋的素材所組成的一種混合物，對象徵主義具有排斥性。我們只消從一個畫面，或是從導演所選擇和記錄的事件中，便可看出這個導演是否才氣橫溢，是否具備電影視野。

剪接充其量只不過是鏡頭最理想的排列組合，必然已經存在於軟片所記錄的素材之中。正

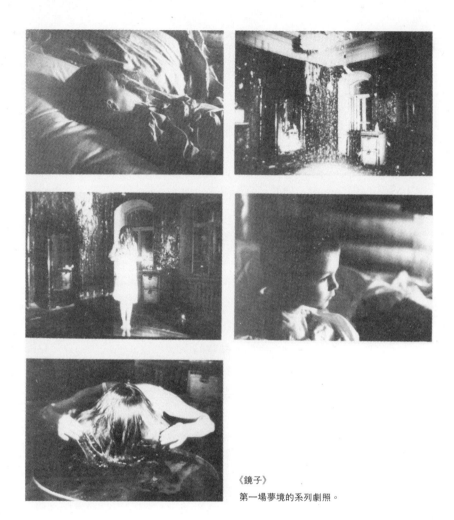

《鏡子》

第一場夢境的系列劇照。

確、完整地剪接一部電影，意味著讓分離的場景、鏡頭自然地結合起來。就某種意義上來說，它們係自我剪接，根據自己真正的模式組合，因此剪接只是辨識並遵循這一個模式的問題而已。然而，要辨識關係的模式和鏡頭間的關聯，並不是一件容易的事，尤其是如果那場戲拍得並不正確。在這種情況下，我們將不只是在剪接檯上自然而且邏輯地組合鏡頭，而是煞費周章地尋找組合的原則。不過，我們會一點一滴慢慢地發現材料中的基本和諧漸次浮現，變得越來越清晰。

由於拍攝過程所賦予材料的特殊性質，使得一個自我組織的架構得以在仔細、反覆的剪接過程中逐漸成形。存在於拍攝材料中的基本質素在剪接的特性中顯現。

再次回到我的經驗。我必須說《鏡子》的剪接是一樁龐大的工程，總共剪了二十幾種版本；我不僅更動某些鏡頭的排列，甚至在實際結構上、在劇情的順序上均做了大幅調整。曾經一度影片看起來好像沒辦法剪接了，這意味著拍攝過程中我們可能犯下不可原諒的疏失。影片兜不起來，無法站立，看起來四分五裂，一敗塗地。它既不統一，又欠缺必要的內在關聯，而且也毫無邏輯。然而，一個美好的日子，我們不知怎麼地想做最後一次的嘗試，放手從頭大刀切割——影片就這麼完成了。所有的材料都活了過來，每一個部分都開始交互作用，宛如由血脈系統所聯繫；當這最後放手一搏的成果被投射在銀幕上時，電影在

我們的眼前誕生了。有好長一段時間我一直無法相信那奇蹟——電影整合起來了。

這對於我們的拍攝眞是一次嚴苛的考驗。那些部分之所以能夠整合，顯然是因爲蘊涵於材料中的自然傾向所致，此一傾向應該在拍攝階段即已產生；雖然我們曾遭遇那麼多困難，只要我們不自欺欺人，假裝它們並不存在，那麼影像必然會結合在一起，那正是它們的本質。一旦我們了解鏡頭的意義和生命原則，它必然會既正當又自然地發生。而當它發生時，感謝上帝！——對大家眞是何等的解脫。

時間本身，奔馳穿越鏡頭，相遇並結合在一起。

《鏡子》裡大約只有兩百個鏡頭，非常少，通常一部那樣長度的電影大約會有五百個鏡頭；其鏡頭之所以少是因爲它們的個別長度較長。

雖然鏡頭的組合攸關一部電影的結構，它卻不似一般所認爲的，創造了它的節奏。

貫穿鏡頭的獨特時間創造了影片的節奏；與其說節奏是由剪接片段的長度所決定，毋寧說是由穿流過影片的時間所形成的壓力來決定。剪接不能決定節奏(在這一方面，它只能成爲一種風格的特色)；事實上，不管是否經過剪接，時間照樣流過影片。記錄於畫面中的時間推移，才是導演必須從剪接檯上的片段去捕捉的東西。

時間，烙印於畫面之中，主宰了特殊的剪接原則；而那些「剪接不來」的片段——無法適當組

合——係因爲它們記錄了完全不同種類的時間。例如，一個人無法將眞實的時間和概念的時間並置，就像不同口徑的水管無法被接在一起一樣。不斷穿流過鏡頭的時間，其綿密或舒緩，可稱之爲時間壓力(time-pressure)：於是剪接可被視爲根據鏡頭內的時間壓力，將其加以排列組合。

保持有效的壓迫或推動力可以結合不同鏡頭的衝擊力。

時間如何在鏡頭之內讓自己被人察覺？當我們感覺某種東西旣有意義又眞實，而且超越了銀幕上所發生的故事；當我們相當有意識地了解畫面上所見，並不限於視覺描繪，而是某種超越圖框、進入無限的指標；生命的指標；那時時間便具體可觸了。如同我們稍早曾經談過影像的無限；電影比自身更加偉大——至少，如果它是一部眞正的電影。它擁有的思想、理念總是比作者有意識地放入的還要多。宛若生命的持續遞移、變換，允許每一個人以自己的方式去詮釋並感受每一個分離的瞬間。一部眞正的電影也是如此，忠實地在軟片上記錄穿流超越畫面界線的時間，生活在時間之內正如時間生活在其中，此一雙向的過程便是電影的決定要素。

電影於是超越了表面上的存在，不再只是一捲曝光、剪輯過的軟片，一則故事，一段劇情。一旦和觀衆接觸，它便與作者分離，開始獨立自主地存活，經歷形式和意義的變遷。

我反對「蒙太奇電影」的原理，因爲此等原理

不容許電影在銀幕的範圍之外繼續生存：他們不允許觀衆將個人經驗加諸於其眼前的影片。「蒙太奇電影」向觀衆呈現拼圖和謎語，讓他們解讀符號，並以諷喩爲樂，一再地以其知識經驗爲訴求。然而，這些謎題每一道都有自己準確、一字不差的答案；因此我認爲艾森斯坦阻礙了觀衆，使其無法對所見之事流露出自然的情緒反應。在《十月》(*October*)中，艾森斯坦讓一把俄國三弦琴與克倫斯基(Kerensky)的鏡頭銜接在一起，他的手段變成了目的，正如梵樂希所指，影像的建構本身變成一種目的，作者對觀衆進行全面性攻擊，把自己對正在進行之事件的態度強迫輸給觀衆。

如果我們把電影和這類奠基於時間(time-based)的藝術──如芭蕾或音樂──相較，電影在賦予時間可見、眞實的形式這方面便顯得一枝獨秀了。一旦被記錄於軟片上，現象便在那兒固定不變，不論時間是多麼主觀。

藝術家可分成兩類，一類創造自己的內在世界，另一類則創造現實。我無疑是屬於前者──但是事實上，那並不會造成任何差異：我的內在世界可能會令一些人感到興趣，然而也可能讓另外一些人覺得冷漠，甚至憤怒；重要的是經由電影手法創造的內在世界應該被視爲現實，因爲它在記錄的一刹那即已被客觀地建立。

一段音樂可以有不同的演奏方式，可以持續不同的長度。時間在這裡只不過是設定的次序之下某種因果關係的條件而已；它具有抽象、哲學

的特質。另一方面電影也可以將時間記錄於外在、有形的符號之中，讓情感得以認同，如此一來，時間便成爲電影的眞正基礎：恰似聲音之於音樂，色彩之於繪畫，人物之於戲劇。

　　節奏，因此並不是各片段間韻律的順序；它的誕生是由於畫面中的時間推力。我相信節奏本身才是電影的構成要素，而不是一般人認爲的剪接。

　　很顯然每一種藝術形式之內都含有剪接的成分，因爲材料總是需要加以選擇和組合。電影剪接的不同之處，在於它把烙印於片段膠捲上的時間整合起來。剪接必須將或大或小的片段加以排列組合，每一片段的時間長度都各不相同。它們的組合，創造出一種新的、對時間存在的認知，此乃由於間隔，由於在剪接過程中被剪掉、切除的部分所造成的結果。然而，如我們先前所述，組合體的獨特質素，早已存在於軟片的段落之上。剪接並未重新產生或者創造一種新的質素，它只是把已然蘊涵於其所接合的畫面中的特質表現出來罷了。剪接在拍攝之時即可預期，被拍攝事物的特質是它的先決條件，從一開始即已在計劃之中。剪接必須處理的是時間的延展，以及與其並存、由攝影機所記錄的張力強度，而不是抽象的符號，如畫的自然實物，或者適當點綴於場景周遭的精心擺設；也不是兩個相似的概念，互相配合以產生──所謂的──「第三意義」，而是處理我們所體認的生命的多樣化。

艾森斯坦本人的作品證實了我的理論。如果他的直覺讓他失望，他無法在剪接片段之內放入那種特殊組合所需的時間壓力，那麼被他視爲直接仰賴於剪接的節奏，便會暴露出其理論前提的弱點。《亞歷山大‧涅夫斯基》(*Alexander Nevsky*)一片中的雪上戰鬥便是其例。忽略了在畫面中添入適當時間壓力的需要，他企圖以短鏡頭(有時短得太過分了)的剪接系列來表達營造戰爭的內在動力。然而，儘管畫面上閃電般的速度變換，觀衆(至少指其中一些思想較爲開放，不先入爲主地認爲這是一部「經典」名片，而且是蘇聯電影學院講授剪接的「經典」範例者)卻纏繞著一種感覺，覺得銀幕上所發生的事物既遲緩又不自然。那是因爲時間的眞實不存在於分割的畫面中。它們自身則既沈悶又索然無味。因此之故，畫面本身無可避免地產生一種矛盾。缺乏具體的時間推移，加上急促的剪接風格，使它變得武斷而且膚淺，因爲它與鏡頭內的任何時間都毫無關係。導演所依恃的感性未能傳抵觀衆，因爲他根本未曾將那場傳奇戰役的眞實時間感注入畫面中，整個事件並未被重新創造，只是將冷飯重炒。

電影的節奏由記錄於畫面中的有形物體的生命所傳達，恰如從水草的顫擺，我們可以知道河川中的潮流和水壓，同樣地，我們從複製於鏡頭的生命流程也可以知道時間的推移。

最重要的是，透過時間感，透過節奏，導演呈現了他的獨特自我。節奏以風格化的符號爲影

片著色，它不是被設想出來的，也不是根據隨意的理論基礎所設計出來的，而是在電影中自然而然地產生，呼應作者對生命固有的認知及其「對時間的追求」。我認為，鏡頭中的時間應該要獨立而且尊嚴地流轉，如此理念便能不慌、不忙、不喧擾地在其中找到它們的立足點。感受鏡頭中的節奏性，就如同感受文學中的真實世界一般。文章中不精確的用字，恰似電影中不準確的節奏，破壞了作品的真實性。(當然，節奏的觀念也可適用於散文——儘管方式相當不同。)

然而，此處我們將遭逢一個無法規避的問題；容我們這麼說，我希望時間尊嚴且獨立地流過畫面，如此一來，就沒有任何一位觀眾會覺得他的體認是被作者強制灌輸的。當他開始將影片中的素材視為己有，類化它、吸收它以為一種新的親密的經驗時，他也許會自願成為藝術家的俘虜。然而，如此一來仍然存在著一個明顯的矛盾：因為導演的時間感總是會對觀眾造成一種壓迫，他的內在世界亦然。看電影的人或者融入你的節奏(你的世界)中，成為你的同類，或者不然，也就沒有造成溝通。因而有些人成為你的「自己人」，而其他人則維持陌路；我認為這不只完全符合自然，而且，不幸地，無可避免。

我於是視自己的專業任務為創造專屬自己的獨特時間流程，並在鏡頭中傳達其律動感——從慵懶、舒緩到狂暴、湍急——而且，對某甲而言，是一回事，對某乙來說，又是另一回事。

組合、剪接，干擾了時間的流程，打斷了它，而同時卻又賦予它一些新的東西，時間的扭曲可以成為賦予影片節奏表現的手段。

雕刻時光！

但是，刻意將時間壓力不均衡的鏡頭銜接在一起，卻必須極其小心；它必須是出自內在的需要，出自於完整材料中一個有機過程的進展。一旦該有機過程的轉折受到干擾，剪接所強調的部分（此乃導演所欲掩飾者）便開始顯得咄咄逼人，裸裎相見，惹目刺眼。如果時間的減速或加速是出於人為，並不符合一種內在自然的發展；如果節奏的轉換錯誤不當，其結果將是突兀虛假。

將時間價值不相等的段落互相銜接，必然會打破它的節奏。然而，若此一突破係源於組合畫面中自然力量的運作，那麼它可能是雕刻出正確節奏樣式的一個重要關鍵。截取不同的時間壓力，比如，我們可以將其設定為小溪、驟雨、河流、瀑布、海洋——將他們接合起來產生出獨特的節奏樣式，此係作者的時間感，以一種嶄新的主體形式誕生。

由於時間感和導演與生俱來的生活體認牢不可分，而且剪接又由影片段落中的時間壓力所決定，因此導演的筆觸將流露於剪接中，呈現出他對電影觀念的態度，進一步終極體現他的人生哲學。我認為輕易變換剪接方法的電影創作者必然是膚淺的。我們總是認得柏格曼、布烈松、黑澤明，或者安東尼奧尼的剪接，他們決不會被搞混，

《鏡子》 瑪格莉塔‧泰瑞柯娃──亞森尼‧塔可夫斯基的詩：從早晨開始……

昨日我從清晨開始等待，
他們知道你不會來，他們猜。
你可記得那天有多可愛？
假日！我不需要外套。

今天你來，而它變成
陰霾、沈悶的一天，
雨下不停，而且有點晚，
枝椏冷縮，雨珠滴不完。

言語撫慰不了，手帕揩拭不掉。

——亞森尼・塔可夫斯基

因為一個人表現在他影片節奏中的時間體察永遠是固定不變的。

當然我們必須了解剪接法則，就像我們必須了解我們這一行業的所有其他法則一樣；然而藝術創作卻是誕生於這些法則全部曲折斷裂之際。托爾斯泰不像布寧（Bunin）㉒是那麼一個完美無瑕的風格家，他的小說也缺乏布寧作品中處處洋溢的高雅與完美，然而，我們卻無法宣稱布寧比托爾斯泰更偉大。我們不只會原諒托爾斯泰的冗長，經常不必要的傳教說道，以及拙笨的文句，我們甚至開始喜歡它們，把它們當做一種特質，一個人的特色。面對一個真正偉大的人物，我們會接受他所有的「缺點」，這些缺點反而會變成其美學的特殊標誌。

如果我們將杜斯妥也夫斯基對人物的描寫從作品的上下文中抽離，我們會發現他們實在很煩人：「美麗的」、「光鮮的嘴唇」、「蒼白的臉」，如此這般……但是，那無妨，因為我們並不是在談論一個專家或文匠，而是一個藝術家和哲學家。布寧對托爾斯泰有著無限的尊敬，他認為《安娜·卡列妮娜》（Anna Karenina）寫得不夠完美；據我們所知，他曾試圖將它重寫，卻沒有成功。藝術品，彷若經由有機過程所形成；不論成功與否，它們都是具有生命的有機體，有著自己不容干預的循環系統。

同樣的道理亦適用於剪接：問題不在於掌握如鑑賞家一般的巧技，而是在於個人自我呈現的

重大需求。最重要的是，我們要了解：是什麼因素吸引我們進入電影，而非其他藝術形式，以及我們期待透過電影的詩意傳達何種理念？很巧的是，近幾年來，我們已經見到越來越多年輕人進入電影學校，準備要做「我們必須做的」(在俄國)，或者最賺錢的(在西方國家)。這是很令人悲哀的。技術問題是小孩子的遊戲，我們可以完全學到。但是獨立、有價值的思考，卻不像是學做某些東西，也不是為了孤芳自賞。沒有人能夠被迫去挑起過分困難，甚至超乎能力的負擔；但是我們別無選擇，不是全部就是全無。

一個人去偷東西是為了以後永遠不用偷，他仍然是個小偷；沒有任何曾經背叛自己原則的人，能夠與生命維持單純的關係。因此，當一個電影創作者說，他要先拍一部賺錢的電影，如此才有力量、財源拍攝自己夢想的電影時，這純然是一種欺騙，甚至更糟，是一種自欺。他今後將永遠不會去拍他自己想拍的電影。

劇本和拍攝腳本

在製作電影的最初和最終階段之間，導演會遭遇如此龐大的人事，以及如此紛雜的問題——其中有些簡直無法克服——彷彿周遭情況刻意算計，以使他忘卻籌拍此片的初衷。

我必須表明，對我而言，孕育一部電影最困難的事情並不是最初的靈感，而是如何維持靈感的原貌和純度，做為工作的刺激，以及完成影片

的象徵。原始構想在影片製作的混亂中，以及在它自我體現的過程中，常有退化、變形和毀滅的危險。

電影從孕育一直到最後付印的進程，充滿了各式各樣的危機，所牽涉者不僅是技術層面的問題，而且還包括了製作過程中涉及的龐大人事。

如果導演無法使演員認同他對角色的了解，以及該角色應該如何被詮釋，那麼他的構想立刻就開始偏差了；如果攝影師對其使命的了解未能盡善盡美，那麼該影片不論在視覺或形式上拍攝得多麼光彩耀目，終究未能環繞著本身理念的軸心運轉，結果還是缺乏凝聚力。

我們可以搭建讓設計師引以為榮的豪華佈景，但是如果它們的靈感非來自於導演的原始理念，那麼它們將只會成為影片的阻礙。如果作曲家脫離了導演的控制，並且根據自己的理念來作曲，那麼，不論其作品多麼精彩，除非那是影片所需要的，否則影片的構想會再度陷入未能實現的危機中。

導演隨時都處於變成旁觀者的危機中，看著劇作家自己編劇，設計師自己搭景，演員自己表演，剪接師自行剪輯，這種說法一點也不誇張。事實上高度商業化的製片便是如此：導演的工作只是協調小組中不同成員的專業功能。一言以蔽之，當我們與拍片的正常工作局限對抗時，我們所有的心力全部集中於避免理念的「分裂」，直到它全軍覆沒為止。此一情況下，要堅持一部作者

《鏡子》
小安德烈在父親的屋裡。

的電影是極端困難的。如果原始構想能夠保持新鮮、活潑，那麼我們肯定可以期待一個令人滿意的結果。

我應該趕緊說明，我不認為電影劇本是一種文學類型。事實上，劇本越是具有電影感，則越失去其自命為文學作品的正當性，然而舞台劇劇本卻無此問題。我們知道事實上沒有任何電影劇本曾經達到文學的水平。

我不了解一個具有文學天賦的人，何以會想要成為劇作家——當然，利益的理由除外。作家應該寫作，以電影影像思考的人應該擔任導演，因為一部電影的理念、目的、以及其體現，終歸要由導演——作者來負責；否則他無法有效地掌控拍攝。

誠然有許多導演變成了作家，因為兩者的精神相近，而秉賦著編劇能力的作家，則成為聯合作者；電影的文學基礎由於他的合作得以建立；但是在此一情況下，他必須與導演的概念一致，隨時準備服從導演的指引，而且能夠創造性地工作，因應可能的要求來發展和加強劇本。

　　倘若劇本是一部輝煌的文學作品，那麼它最好是維持其文學身分。如果導演仍然要用它來拍電影，那麼首先必須把它變成可以做為有效工作基礎的電影劇本。此時，它將成為一部新的劇本，其中文學意象已被電影影像所取代。

　　假如劇本一開始即是電影的詳盡計畫，只涵蓋即將被拍攝的事物，以及如何拍攝它們，那麼我們擁有的便是一部完成影片的預行膽本。其與文學已毫無瓜葛。一旦原始版本在拍攝的過程中經過修改（就像我的電影便常常如此）而失去其本來結構，那麼將只有關心這部影片歷史的專家才會對它感到興趣。這些一再變動的版本，可能吸引那些有意深討電影作者的藝術特質的人，但是它們不能被稱為文學作品。

　　具有文學特質的劇本，其用途只在於說服那些對影片的可拍與否操著生殺大權者，電影劇本本身無法保證完成影片的好壞：據我們所知，就有好幾打的爛片是根據「好」的劇本所拍攝，反之亦然。眾所週知，開始真正對劇本下功夫是在它已被接受並被買下之後；而此一工作或者由導演親自執筆，或者與他的作家同事密切配合，將作

家的寫作技巧導向導演所要求的方向。我們談論的當然是所謂的作者電影(auteur film)。

在發展劇本的過程中，我曾試圖先在腦海中形成一個準確的藝術圖像，甚至於連場景都包括在內。然而，現在我卻比較傾向於僅以較籠統的方式擬出場景或鏡頭，如此一來，它可以在拍攝的過程中自然浮現。因為現場的生命，場景的氣氛，演員的情緒，都可能激發一個新的、令人震撼、或意想不到的策略。生命的豐富遠超過想像力。這些日子我越來越激烈地感覺到，理念與氣氛不應在事先即已完全決定，我們應該可以仰賴現場的感覺，並以開放的態度來對待場景。曾經有一段時間，我無法在劇情計劃完全擬定之前開始著手拍攝，如今我卻發現這樣的計劃是抽象的，而且限制了想像力。也許我們應該談談別的，暫且將它拋諸腦後。

我們還記得普魯斯特——

教堂的塔尖似乎如此遙遠，我們彷彿只向它前進了一點點，以致於幾分鐘之後，當我佇立於馬丁維爾教堂之前時，我是如此訝異。我不知道看見它呈現於地平線彼端時，心中那股喜悅的由來，我發覺我必須付出極大的努力方能探知那因由，我要那擺顫於陽光中的線索深藏於我的腦海中，永遠不用再去想到它們……

不曾確實告訴自己，馬丁維爾塔尖之後

必然隱藏著某種與悠美辭藻有關的東西，既然它以一種令人喜悦的文字形式向我呈現，我便向醫師索取鉛筆和紙張，不顧馬車的顛簸搖晃，爲了要安撫我的良知，並抒解我的狂熱，我寫出了如下的片斷……

我並未思考文句的順序排列，然而當我寫完的時候，在駕駛座的一角——醫師的馬車夫往往把從馬丁維爾市場買回來的雞擺在那兒——我覺得如此快樂，如此地充滿了從塔尖以及隱藏於其後的東西所得到的解脱。彷彿我是一隻剛剛下過蛋的母雞，我拉開喉嚨開始高聲鳴唱。

完成《鏡子》時，我曾體驗過類似的心境。多年來一直困擾著我的童年記憶刹那之間消失了，彷彿被融化了一般，至少我已不再夢見那棟許多年前我曾經住過的房子。

拍片之前幾年，我曾經決定把那些折騰我的記憶寫下來；那時我沒有想到電影。那本應是一部有關戰時撤兵的中篇小說，而情節則以我學校裡的教官爲中心。後來我發現這個主題不夠分量來完成一篇中篇小說，遂不曾動筆，但是那事件，烙印自我童年時代的記憶，持續地折磨我，活躍於我的記憶中，一直到它成爲《鏡子》的次要情節爲止。

完成《鏡子》的劇本初稿時，原先取名爲《一個白色的日子》(*A White, White Day*)，我體會到，

就電影而言，該構想依然非常模糊；一段簡單的回憶，充滿了輓歌似的憂傷和對童年的戀慕，它並不是我所要的。顯然劇本中還缺少某些東西，而那正是不可或缺的。由於劇本才開始構思，所以電影的靈魂尚未屯居其中。我十分尖銳地意識到必須找出一個中心理念，以使影片提升至超越抒情回憶錄的層次。

於是劇本的第二版本誕生了：我要在小說的童年情節中，穿插我母親的直接訪談記錄，藉此把對過去的兩種不同體認(母親與敍述者的)交錯並置；如此一來，觀衆便會看到兩個非常親密、卻分屬不同世代的人，其記憶中對過往的不同投射所造成的互動。我仍相信此一方式可以給我們帶來有趣和意想不到的結果。

然而，我如今亦不後悔後來我仍得放棄那個結構，它仍然顯得太直接、太不細緻，所以我們把所提議，訪問母親的部分完全由表演來取代。我從未眞正感受到那表演與記錄的有力結合。它們彼此衝撞、互相矛盾，把它們放在一起，在剪接上仍然是一種形式主義和智力的演練：一種建立於觀念上的假統一。這兩種元素各自具備了不同的材質濃度，不同的時間和時間壓力：一方面是眞實記錄的實際訪談時間，另一方面是透過表演重新創造的敍事者記憶中的時間。整部劇本則有點緬懷眞實電影(cinéma-vérité)和尙‧胡許的味道，然而，那並不是我所要的。

虛構、主觀時間與眞實記錄時間的轉折，突

然間讓我覺得很不具說服力——既人工又單調，好像乒乓球比賽。

我決定不去剪接一部以不同時間水平拍攝的電影，並不意味著表演和記錄素材永遠斬釘截鐵地不可結合。事實上，我認爲《鏡子》中的新聞影片和表演劇情自然而完美地連接在一起；因爲如此，以至於我不止一次聽到人們說他們以爲那段新聞影片是重新建構的，刻意讓它產生眞實新聞片的印象：該記錄影片已然成爲整部電影的一個有機部分。

此一結果，得歸功於我發現了一些傑出的素材，瀏覽過數千公尺的影片之後，我終於找到蘇聯軍隊橫渡席瓦虛湖(Lake Sivash)的片段；它讓我目瞪口呆，我從來沒見過這樣的場面。一般說來，我們往往會找到品質低劣的影片：記錄軍中日常生活的短片，或者其他表演片段，它們總是過分設計，缺乏眞實感。當我開始爲了無法將這些雜碎以單一的時間感湊合起來而感到絕望時，突然間——一部默默無聞的新聞影片——一段記錄著1943年以前蘇聯歷史上最戲劇性的時刻的影片出現了。這是非常獨特的片段；我簡直無法相信這麼多呎的膠捲會被用來記錄一件持續觀察的單一事件。這很顯然是由一位才華洋溢的攝影師所拍。當我從眼前的銀幕上看到那些人，彷彿從太虛之中出現，受到那歷史上悲劇時刻的恐怖和不仁所摧殘之際，我知道此一片段必須成爲那部單純以個人私密的抒情記憶爲出發點的電影

的主軸、本質、核心和中樞。

一道排山倒海的戲劇力出現於銀幕上——而且，它是我的，專屬我的，彷若那負擔和痛苦都是因我而生。（很巧的是，此一段情節也正是國家電影主管要我從影片中刪除的部分。）此一場景所呈現的痛苦，正是所謂的歷史進程的代價，也是打從太古以來無數人犧牲的成果，我們無法相信此一苦難是毫無意義的。影像道出了不朽，而亞森尼‧塔可夫斯基的詩更為此段影片畫龍點睛，因為它道出了其至高無上的意義。此段新聞影片的美學特質營造出某種非比尋常的情緒強度巔峰。一旦被烙印於膠片上，記錄於此一精確的新聞影片中的事實，已然不止於栩栩如生，它突然間成為一種英雄式犧牲及其代價的**意象**，一個付出無數成本之歷史轉捩點的意象。

該影片讓我們產生一種錐心刺骨的痛楚，因為鏡頭中出現的只是老百姓。在泛白蒼茫的天空之下，一群人雙膝深陷濕泥中，勉強拖拽著自己的體軀，穿越一片延伸至地平線彼端、無止無盡的沼澤，幾乎無人倖存。這些記錄片段的無限透視，創造出一種近乎淨化的效果。後來我聽說拍攝此一影片，對周遭事物有著非凡透視力的那一位軍中攝影師，在同一天身亡。

當我們僅剩下四百公尺軟片，換言之，就是十三分鐘的放映時間，可以用來拍攝《鏡子》時，整部電影的雛形仍未出現。敘述者的童年夢境已經決定，並已拍攝，但是仍然未能賦予影片統一

的結構。

　　影片以目前的形式出現，是在我們將敍述者
的妻子放入敍述網絡中之後；在原始計劃和最初
的劇本中都未將她列入。

　　我們非常喜歡瑪格莉姐・泰瑞柯娃飾演母親
一角，但是始終覺得原始劇本中分配給她的角色
並不足以激發出、或者充分利用她深厚的潛力。
於是我們決定將劇情擴充，並讓她擔綱妻子的角
色。在那之後，我們才想到利用剪接來詮釋那些
呈現作者過去和現在的片段。

　　一開始，我那位卓越的聯合作者——亞歷山
大・米夏林(Alexander Misharin)——和我企
圖在新的對白中帶出我們對藝術品的美學與道德
基礎的看法；然而，很僥倖地，我們改變了念頭。
我相信如今這些想法中有一些已不知不覺地貫穿
於影片之中。

　　詳述《鏡子》製作的始末，旨在說明，對我而
言，劇本是一脆弱、有生命、不停改變的結構，
而一部電影唯有在一切工作均告結束之際才算完
成。劇本提供了一個讓我們得以開始探索的基
礎；而我在整個創作過程中總是持續焦慮，深恐
什麼都無法完成。

　　至於我對劇本所持的工作原則，如何推導至
其邏輯結論，《鏡子》提供了最明顯的例證。許多
事物始終糾纏不清，直到拍攝階段才終於想通、
成形、構築，不似我早期的作品有較為清楚的架
構。開始製作《鏡子》時，我們即蓄意立下一個原

《鏡子》
翻閱一本老畫冊，
發現一幅達文西的素描。

則，在材料被拍攝之前，不預先擬定、安排影片的圖像。我們必須要了解，影像如何能——在什麼樣的情況下——自我成形：透過鏡頭的選取，演員的溝通，佈景的搭建，以及如何順應所選擇的場地。

我們並未先行擬定場景或劇情做為視覺實體的計劃；我們所做的，只是營造出明確的氣氛，以及對角色的移情作用，這需要當下於現場準確地體察。如果我在拍攝之前就「預見」或直覺了任何事物，那麼這便是內心狀態，意即所要拍攝之場景的特殊內部張力，以及人物的心理。然而，我仍然不知道它們應該鑄成何種模型，我於是直接到現場了解如何才能將那種心理狀態呈現於影片中，一旦了解之後，便開始著手拍攝。

《鏡子》的故事是關於一棟老房子，敘事者於此度過童年，他出生並和父母親共同生活於此一農莊裡。這棟歷經歲月，已成廢墟的房子被重新建構，根據照片「還原」其本來面目，並且就蓋在

其殘留的基地上。所以它立在那兒，和四十年前
一模一樣。我們隨後把我的母親帶到那兒，她曾
在該處，在那棟房子裡度過她的青春歲月，她的
反應超越了我最大膽的期望，她置身其間，宛若
回到她的過去；如此一來，我知道我們走對了方
向，那房子在她內心喚醒的情感正是影片所要傳
達的……

房子前面是一片田野，我記得在房子和通往
鄰村的小路中間長滿了蕎麥，開花時非常美麗，
那些白色的花朵產生出一種雪覆田野的效果，一
直留在我的記憶中，有如童年裡最鮮明、最重要
的細節之一。但是當我們開始決定取景時，眼前
卻沒有蕎麥——集體農場已在那片田野改植了苜
蓿和燕麥。我們要求他們為我們改種蕎麥，他們
信誓旦旦地向我們保證，蕎麥無法在那兒生長，
因為土質不合。儘管如此，我們還是將土地租下，
並自己承擔風險地在那兒種下蕎麥。當集體農場
的人看到蕎麥長出來時，委實掩不住他們的訝
異，而我們將那視為一個好的預兆，它彷彿告訴
了我們某些與我們記憶特質相關之事——它穿透
時間帷幕的能力，而這正是這部影片必須陳述
的：它的基本理念。

我不知道假若蕎麥長不出來，對影片會造成
什麼結果……我永遠忘不了它開始綻放花蕊的那
一刻。

當我開始著手創作《鏡子》，我發現自己越來
越常反省；一旦你很嚴肅地看待自己的工作，那

麼一部電影便不只是職業生涯中的另一個項目，而是一個將影響你一輩子人生的行動。因為我已經下定決心在這部電影中，我要首度利用電影作為一種工具，來談論所有我認為最珍貴的東西，直接、而且不玩弄任何把戲。

我很難向別人說明，電影中沒有隱藏、影射的意義，有的僅是敘述真理的慾望。往往我的解釋令他們感到懷疑，甚至失望。顯然有些人要求更多：他們需要隱晦的象徵和深奧的意義，他們不習慣電影影像的詩意。而我自己也感到失望。這便是觀眾中反對派的反應；甚至我的同事，他們也對我發動無情的攻擊，批評我太妄尊自大，居然想要拍關於自己的影片。

我們最後唯一的救贖來自於──信仰：相信既然我們的工作對我們如此重要，它對觀眾必然也會變成同等重要。這部電影的目的在於重現那些我所摯愛與熟識的人們的生活，我要敘述一個深為痛苦所困的人的故事，因為他感覺無法回報家人所給予他的一切，他覺得自己不夠愛他們，此一念頭不斷折騰著他，令他無法釋懷。

一旦你開始敘述你所認為珍貴的事物，你立刻會很在意別人對你所談事物的反應，而且你會想要捍衛這些事物，不容它們遭到誤解。我們一方面擔心未來的觀眾將如何接受這部電影，一方面我們卻又頑強地繼續相信：我們終將為人所知。後來的發展證實了我們的決定是對的；關於此點，我在本書開頭所引述的信件可以說明一

二。我不能奢望比這更高層次的了解，而且這類觀眾的反應，對我往後的工作極端重要。

《鏡子》並非企圖談論我自己，完全不是。而是我對自己所摯愛的人的感情；我和他們之間的關係；我對他們永恆的同情以及自己的不足——覺得自己的職責尚未完成。

敍事者在極端危機的時刻所記憶的情節，造成他終生的痛苦，讓他充滿憂傷和焦慮……

當我們閱讀一部舞台劇本時，我們可以了解它的意義，即使它在不同的創作中可能會有不同的詮釋；然而，它打從一開始就有自己的主體，而電影的主體卻無法從劇本中分辨。劇本在電影中死亡。電影可從文學中汲取對白，但是僅止於此——它無論如何與文學沒有重大關係。舞台劇本則是文學的一部分，因爲它的對白中所呈現的理念和人物構成了它的特質：而且對白向來就是文學的。但是在電影中，對白只是影片材料結構的一部分，電影劇本中，任何具有文學或散文氣息的東西，原則上在影片製作的過程中必須不斷地被類化、改編。電影中的文學元素被熔解；一旦影片完成之後，它就不再成其爲文學。一旦作品完成，所留下的只有文字謄本、拍攝腳本，它們不論以何種方式定義，都無法被稱爲文學。它更近似於某種有關盲人所見事物的說明。

電影的圖像呈現

如何使場景設計師、攝影師（以及與此有關的

其他所有工作者)成爲計劃的夥伴和合作者是極端重要、同時又非常困難的事情。基本上，他們不應該只是各司其職；他們應該以創作藝術家的身分介入拍片工作，可以分享導演的所有感覺和想法。然而，要使攝影師成爲戰友以及精神同盟，可能得運用一些外交手腕，必要時還得隱瞞自己的構想和終極目標，以期使影片在攝影師的運鏡之下，能夠達到最完美的體現。有時，我甚至得完全隱藏影片的理念，好讓攝影師能夠正確地執行其任務。

尤索夫和我之間所發生的事情便足以說明我的意思。他是我在《飛向太空》(*Solaris*)之前(包括該片在內)所有作品的攝影師。當他讀完《鏡子》的劇本，他拒絕拍攝。他說從倫理的觀點來看，他發現此一明顯自傳性質的作品令人憎惡；他對整個敘事中不恰當的個人抒情語氣，以及作者完全只談個人的企圖，令他感到尷尬、不悅。(我曾提過，我的同事也是如此反應。)當然尤索夫非常誠實、眞摯；他顯然眞的感覺到我的妄尊自大。這部影片後來改由喬治‧羅柏格(Georgi Rerberg)攝影。事後尤索夫確實曾經向我坦承：「雖然我很不願意，卻不得不說，安德烈，這是你最好的一部電影。」此一讚譽，我希望，也是全然坦率。

像我那般了解華汀‧尤索夫，我也許應該比較圓滑一些；與其一開始就讓他完全了解我的想法，倒不如一次只給他劇本的一小部分……我不

知道……我不擅於偽裝，而且無法對朋友玩弄外交手腕。

不論如何，直到目前為止，在所有我拍過的影片中，我總是把攝影師視為聯合作者。就電影本身來說，光是工作夥伴之間密切溝通是不夠的，有時我方才所提的那種狡詐是必要的。不過，坦白說，我總是到事後才得到上一結論，完全理論性地。實際上，我從不曾對同事隱瞞任何祕密；相反地，整個拍攝過程中，工作小組總是形同一體，因為必得等到我們宛若血脈、神經互相聯結，我們的血液開始繞著同一系統循環，否則就是不可能拍出一部真實的電影。

《鏡子》的製作過程中，我們儘可能地共聚一堂；交談一些我們所知、所愛、所珍視或者痛恨的事情；而且我們也常常陷入有關影片的沈思之中。這一切與各人在影片中所擔當的地位、職務也都沒有任何關係。例如，愛德華‧阿特米也夫 (Edward Artemiev，譯注：《飛向太空》《鏡子》和《潛行者》之配樂作者)，他只為影片製作了幾段音樂，然而他卻和其他任何人同等重要，因為若沒有他們每一個人的參與，電影不可能成為今日的模樣。

當佈景在老房子的原地基架起，我們所有工作小組的成員總是一大早就抵達那兒等待黎明，為了親身體驗那地方的特色，研究它的不同天氣狀況。我們在一天之內的不同時刻觀察它，要讓自己浸淫於從前居住於那棟房子裡的人所領受的

《鏡子》
肖像畫——
《特杜松的夫輕女郎》
（可能是達文西的作品）。

感覺之中，凝視著與大約四十年以前同樣的日出和日落，同樣的雨和霧。我們互相感染了彼此的反思氣息，而且覺得彼此之間的性靈交流是何等神聖。當完工的時刻來到，我們深感別離的痛苦，彷彿那才是我們應該開始工作的時刻：那時我們幾乎已互相成為彼此中的一部分。

團隊中的和諧精神在危機的時刻顯得格外重要；有好幾次，當攝影師和我無法互相了解，我完全迷失了，對一切事物都失去控制，這種情況讓我們持續好幾天無法拍攝。唯有當我們重新找到溝通的方式之後，才恢復均衡狀態，我們也才恢復拍攝。換言之，創作過程不是由紀律和時間表來掌控，而是操持於籠罩著團隊的心理狀態中。而且，我們還提早殺青。

電影創作和任何其他藝術創作一樣，起初必須臣服於內在的需求，而不是外在所講究的紀律和生產，如果過度重視它們，只會破壞工作的節

奏。再大的困難都可以解決，只要大家團結一致，
合力實現電影的構想，所有不同性格、脾氣、年
齡、生活背景的人全部像一家人一樣團結起來，
並且燃燒著同樣的熱情。如果能在團隊中建立一
種眞正的創造氛圍，那麼誰負責什麼構想就不再
重要了：誰想出那樣拍特寫、或全景，誰最先設
計出燈光反差、或鏡頭角度……。

　　如此一來就很難分出誰的功能最重要──攝
影師、導演，還是場景設計；場景成爲一種有生
命的結構，其中沒有任何勉強，也沒有自我標榜
的跡象。

　　以《鏡子》爲例，我們可以想像團隊中的成員
必須多麼敏銳，才能把一個別人的、而且極其私
密的理念接納成爲自己的；而且，坦白說，將它
們與同事分享，對我而言，又是多麼困難，甚至
比和觀衆分享更爲困難──畢竟，一直到首映之
前，觀衆都還只是一個遙遠的抽象概念。

　　要讓同事眞正把我的理念當做自己的，必須
克服許多障礙。從另一方面來說，《鏡子》一旦完
成，便再也不可能將它視爲單純我家的故事了，
因爲如今整個由各色成員所組成的工作小組都已
參與其中，就好像我的家庭整個長大了。

　　由於工作人員之間的合作無間，純技術問題
大致都消失了。攝影師和場景設計師不僅僅在做
他們知道如何做，以及別人要求他們做的事情，
更是在每一新的處境中將自己專業能力的局限向
外更推進一步；並未局限於他們能「勝任」些什

麼，只有他們必須做些什麼的問題。其所涉及者，遠超過一般的專業做法，即攝影師從導演的提案中，選擇他在技術上有能力執行的做法。

我們要求達到的是一種忠實逼真的程度，期使觀衆確信，在所設場景的圍牆之內，確實有人的靈魂生活其中。

一部電影的圖像呈現，最困難的問題之一，乃在於色彩。弔詭的是，它構築了在銀幕上創造眞正現實感的障礙，當今的色彩，與其說是美學問題，毋寧說是商業需求；是以時下越來越多人拍製黑白片，自有其意義。

對色彩的體認，是一種哲學和心理學的現象；然而，卻從來不曾有人對此加以關注。鏡頭的如畫特質，係拜軟片品質所賜，是加諸影像的另一項人工元素。如果我們在意對人生的忠實，那麼就必須採取一些制衡的措施，我們必須嘗試將色彩中性化，以緩和它對觀衆的衝擊。倘若色彩變成鏡頭中最主要的戲劇元素，這意味著導演和攝影師引用了繪畫的手段來影響觀衆。這就是爲什麼現在我們常可發現，一般專業電影中充斥著與印刷精美豪華的雜誌相同的魅力；彩色攝影將與影像的表現力互別苗頭。

也許色彩的效果應該經由改變複色和單色的順序使其中性化，如此一來，由完整光譜所造成的印象便被騰出空間，降低彩度。但是，旣然攝影機所要做的便是將眞實人生記錄於軟片上，何以一個彩色鏡頭會顯得如此怪誕和難以令人置信

的虛假？其理由無非是透過機械化複製的色彩，缺少藝術家的筆觸；在此範疇內，藝術家喪失他的組織功能，而且無法選擇他所要的。電影的色彩總譜，及其獨立發展的形式失落了；在科技處理過程中，從導演身上被剝奪，導演於是無法選擇或者重新評估他周遭世界的色彩元素。奇妙的是，雖然世界是彩色的，然而黑白影像卻更接近心理和自然的藝術真實，彷彿它所依據的是不同的視聽特質。

電影演員

當我創作一部電影，我便是它一切成敗的負責人，甚至包括演員的表演在內。舞台劇則不然，演員為自己的成敗所需擔負的責任要大得多。

在拍攝之初，讓演員過分清楚導演的計劃可能成為致命的障礙。角色應該由導演來塑造，如此演員才可能在每一個片段裡享有充分的自由——一種舞台劇所沒有的自由。倘若電影演員塑造了自己的角色，他便失去在影片計劃和目標所設定的條件之內，自然而然，而且不知不覺地演出的機會。導演必須從演員的內在，誘導出正確的精神狀態，並確定其持續不變。將演員引入正確的精神狀態，可以透過許多不同的方法——端視現場的環境，以及演員的個性而定。演員必須處於一種無法佯裝的心理狀態中，沒有任何沮喪洩氣的人可以完全隱藏他的情緒——而電影所要求者，正是一種不容欺瞞的、真實的心理狀態。

當然，他們的功能也可能彼此分擔：導演可以設定人物情緒的光譜，讓演員在拍攝過程中將之表現出來——或者在其中找到他們的自我。但是演員無法在現場同時擔綱二職；在戲劇中則恰好相反，演員在自己的角色中必須兼負這二項任務。

　　面對鏡頭，演員必須立即而且確實地存在於戲劇環境所界定的狀態之中。導演一旦取得了那些攝影機記錄下來的系列、片段，以及重拍鏡頭，接著便根據自己的藝術目的來剪接他們，並建構表演的內在邏輯。

　　戲院中演員和觀衆之間沒有直接互動的魔力，在劇場中卻很強，所以電影永遠無法取代舞台劇。電影的生存，依靠的是它一次又一次讓同一事件在銀幕上重現的能力——依靠其所謂懷舊的本質。劇場則不然，舞台劇在其中生存、發展、建立親密關係……就是對創造精神的一種不同的自我認知方法。

　　電影導演近似於收藏家。他所展示的是畫面，生命的本質，數以萬計的細節、片段、篇章被一口氣地記錄下來，其中演員、或人物，可以參與，也可以缺席。

　　克萊斯特(Kleist)曾經對戲劇有極爲深入的觀察；他說，表演就像在雪中雕刻。但是演員卻擁有在靈光乍現的時刻與觀衆性靈交匯的喜悅。沒有任何事情會比演員與觀衆結合，一起創作藝術，更加莊嚴雄偉了。只有當演員在舞台上擔任

創作者，當他在場，靈與肉並存的時刻，表演才存在。沒有演員就沒有戲劇。

與電影演員不同，每一個舞台劇演員在導演指導下，必須從頭到尾，從內在形塑自己的角色。他必須以戲劇的整體概念為依據，擬出自己的情緒圖表。然而在電影中這種內省的角色塑造卻是不容許的；演員不能自行決定其詮釋的強度、極限和語調，因為他無法了解影片組成的所有元素。他的任務便是去生活！──以及信賴導演。

導演為他選擇最能精確表達電影概念的存在時刻，但是演員卻不應自我壓抑，不可忽略自己無與倫比、上天所賦予的自由。

拍電影時，我總是儘量不以長篇大論來耗蝕演員的心力，而且堅持不讓演員將其所演的片段與整部影片相連，有時甚至連緊接著他所表演的上一場和下一場戲亦不讓他知曉。例如，《鏡子》中有一場戲，女主角坐在籬笆上，吞雲吐霧等待她的丈夫，孩子的父親，我寧可瑪格莉妲·泰瑞柯娃不知道劇情，不知道他是否會回到她身邊。我們不讓她知道劇情，如此一來，她才不會產生一些潛意識的反應，得以完全如同我的母親──她的原型──曾經經歷過的那般，生活於那段時光中，對於未來人生的變化沒有任何預知。毫無疑問的，倘若她事先知道她與丈夫未來的關係發展，那麼她在那場戲中的表現將會完全不同；不止不同，而且會由於她的預知結果而變得虛假。那種宿命的感覺必然會影響女主角演出前段劇

情。在某個時刻──不知不覺地（倘若那並非導演的意思）她會流露出某種徒然空等的感覺，而我們必然也會感覺得到；然而，我們這兒所應感受的卻是那瞬間的奇妙與獨特，而不是它與她下半輩子的關連。

在電影中，導演往往以良知來承擔與演員的期待相違之事。然而，在戲劇中卻正好相反，我們必須知道每一場戲中角色塑造的理念基礎──那是唯一正確而且自然的方式。因為在戲劇裡，事情並非依常態完成，而是透過暗喻、節奏、韻腳──透過它的詩意。

在此，我們要女主角經歷那些時刻，就如同她自己生命中曾經經歷的一般，樂於不知道劇情；她大抵會希望、失望，然後又重新燃起希望⋯⋯在等待她丈夫的既定架構中，女演員必須去閱歷自己神祕的生活片段，不知其未來可能的結果。

電影演員必須做的一件事，便是表達自己在某種特殊情況下所擁有的特殊心理狀態，自然而不造作，完全忠實於自己的情感和理性特質，而且以一種絕對個人化的形式。我一點也不在意他如何執行，或者採用何種方式：我不認為自己有權裁定他個人心理所欲採取的表達形式，因為我們每一個人都以自己的方式去經驗既定的處境，那是全然私密的；遭遇沮喪的時候有些人會渴望表白自己的心靈，開放自我；有些人卻希望獨守悲哀，封閉自我，完全逃避與他人的接觸。

《鏡子》　紅軍渡越席瓦虛湖的新聞影片。

人生，人生

1 我不相信預言，或者凶兆
　底恐赫。我不逃避誹謗
　或者中傷。地球上並沒有死亡。
　一切皆是永生，全然永生，毋庸
　恐懼死亡於芳華十七
　或者七十。現實與光明
　常存，而非死亡與幽冥。
　如今我們全部都在海濱，
　我是拽網者之一
　在大群不朽湧入之際。

2 住在那屋裡——而那屋將挺立。
　我將召喚任一世紀，
　進入並建造一屋給自己。
　那就是爲何你底孩子和我在一起
　以及你底妻妾，全部並坐同席，
　同桌共坐著曾祖和孫裔。
　未來成就於此時此地，
　倘若我輕輕舉手向你
　將留給你完整底五道光束。
　肩胛骨彷若木質底支柱
　我擎起創造過往底每一日，
　以測量員底錨鍊丈量時間
　且穿渡它彷若橫越烏拉爾山巔。

3 我擷取一個身量和我相若底年齡。
　我們向南行，揚起草原塵沙滾滾。
　野堇高軛蔓延；草蜢戲耍遊玩，
　刷亮底馬蹄，以它底絡腮鬍預言，
　告訴我宛若一名僧侶我終將殞損。
　我接受命運並將它繫於馬鞍；
　而如今我已抵達未來卻仍躑躅
　挺拔於馬鐙上宛若一名少男。

　我僅僅需要我底不朽
　好讓血液循流年復一年
　我願以生相許
　換取恆久溫熱安全底處所
　但願人生不是飛行底穿針
　引我渡越世界恰似一縷細索。

　　　——亞森尼·塔可夫斯基

我常常看到演員模倣導演的手勢和動作。我曾注意到瓦西里・舒克辛(Vassily Shukshin)，彼時他深受塞吉・吉拉西莫夫(Sergey Gerasimov)㉓的影響；另外，當庫拉夫柳夫(Kuravlyov)與舒克辛一起工作時，兩者都模倣他們的導演。我永遠不會要求一個演員採納我爲他設計的角色，我要他擁有完全的自由，一旦他在開拍之前通曉全局，他便完全受限於影片的概念。

　　原創、獨特的表現——那是電影演員的基本特質，唯有它才能在銀幕上產生感染力，或是呈現眞理。

　　要把演員引入導演所要求的精神狀態中，導演必須對角色多所強調，再沒有其他方式可以獲得表演的正確基調。比如，我們無法進入一間不熟悉的房子，便立刻開始拍攝已經排練過的戲。這是一間住著陌生人的陌生房子，它自然無法幫助一個來自不同世界的人去表達他自己。在每一場戲中導演的第一件非常具體的任務，便是和演員溝通所須臻至之心理狀態的全部眞實。

　　自然地，不同的演員應該有不同的處置方式。泰瑞柯娃不知道完整劇情，在分割的片段中演出她的部分。起初當她了解我不準備告訴她劇情，或向她解釋所有戲分時，她倉惶失措……然而，以那種方式，她演出的不同片段(後來，我將它們像馬賽克一樣接在一起，拼出一張完整的圖畫)，全係出自於她的直覺。最初我們的合作並不順暢，她覺得很難相信我能夠預期——彷彿代表

她一般——她的角色最後將如何連結在一起；換言之，就是很難信任我。

我曾經遇過一些演員從頭到尾都無法讓自己完全信任我對他們的角色的解讀；基於某種理由，他們一再越權指導自己的演戲，使得他們完全脫離影片的脈絡。我認為這類演員不夠專業，真正的電影演員應該有能力接受任何加諸於他的遊戲規則，輕鬆而且自然地，沒有任何勉強的痕跡；他對任何即興情境的反應都能保持自然。我沒有興趣與其他種類的演員合作，因為其表演永遠比陳腔濫調好不到那裡去。

想到這裡，我不禁懷念起已故的安那托利·索隆尼欽，他真是一個才氣縱橫的演員。瑪格莉妲·泰瑞柯娃最後也終於了解了她的任務，並且演得極為輕鬆、自由，毫不保留地相信導演的目的。這類演員對導演有著一種童稚般的信任，我發現這種信任的能力極端令人鼓舞。

安那托利·索隆尼欽是一個天生的電影演員，非常可靠，一點即通，情緒的感受力很強，很容易進入正確的情緒氛圍。

非常重要的是，電影演員千萬不該詢問一些對舞台劇而言相當傳統和得體的問題（對戲劇演員千篇一律培育自史坦尼斯拉夫斯基的蘇聯來說，這幾乎是明文規定的）——「為何？為什麼？影像的關鍵是什麼？什麼是主要理念？」我很幸運，安那托利·索隆尼欽從來不問這樣的問題（對我而言，這些問題顯然極為荒謬），因為他知道舞

台劇和電影的差別。還有尼克萊・葛林可(Nikolai Grinko)——體貼而高貴，不論是做為一個演員或普通人；我很喜歡他。一個澄澈的靈魂，雅緻、又有深度。

當何內・克萊被詢及他如何與演員共事時，他回答說，他不與他們共事，他僱用他們。對這個明顯的嘲諷，有些人僅看到其字面意義(許多蘇聯評論家便是如此)，然而其背後確實隱藏了對專家——該行業的主人——最深的敬意。導演不得不和最不適任演員的人共事。比如，在《情事》(*L'Avventura*)裡，安東尼奧尼和演員合作的方式，我們要怎麼說？或者奧森・威爾斯(Orson Welles)之於《大國民》(*Citizen Kane*)？我們所知道的只有角色的說服力，然而，這是一種性質不同的「銀幕說服力」，其法則和戲劇裡讓表演躍然顯現的原理並不相同。

令人遺憾的是我從未和多那塔斯・巴尼奧尼斯(*Donatas Banionis*)發展出一套合作關係，他是《飛向太空》的主要演員。由於他是那種分析型的演員，他無法在不了解原因和理由的情況下工作，他無法從內在自然地演出任何東西，他必須先塑造出自己的角色，必須先了解順序關係，以及其他演員的所做所為(不只在他們演出的場景，甚至整部電影)；他試圖接管導演的工作。這幾乎可確定是這些年來他的劇場訓練使然。他不能接受的是，在電影裡演員不可以事先知道完成影片的圖像。然而即使是最好的導演，他完全知

道自己要什麼，也鮮少能精確地預想出影片最後的結果。但是無論如何，多那塔斯的確非常出色，我只能慶幸由他演出，而不是別人；不過這真的不容易。

越是分析型、理智型的演員，假若他知道影片的結果，或者曾經讀過劇本，他會費盡功夫去揣摹它最後的形式。由於設想他已經知道影片必須如何，演員開始表演「最後成品」——也就是他對自己的角色的觀念；如此一來，他便違反了創作電影影像的最基本原則。

我曾經提過，每一個演員各有不同的處置方式；而事實上，相同的演員在每一個新的戲分中都應該以不同的方式來對待。導演在尋求如何使演員依照他的希望演出時，不得不想盡辦法。歌亞‧柏利亞也夫在《安德烈‧盧布烈夫》中飾演鑄鐘匠之子波里斯卡（Boriska），係繼《伊凡的少年時代》之後第二度和我合作。在整個拍攝過程中，我必須透過助理讓他了解，我對他的演出完全不滿意，而且可能採用別的演員來重拍他的戲。我要他意識到災難當頭，厄運即將來臨，好讓他能真正產生強烈的不安全感。柏利亞也夫是一個極端放蕩、膚淺和浮華的演員，他表演爆發的脾氣時非常矯作，這就是我為什麼必須採行這樣嚴苛的態度。即使如此，他的演出也無法與那些我最欣賞的演員相提並論——伊瑪‧洛斯奇（Irma Rausch）、索隆尼欽、葛林可、貝先那傑夫（Bey-shenagiev）和那札洛夫（Nazarov）——我也不

《鏡子》 父親放假回家。

認為賴比柯夫(Lapikov)的表演和其他人協調一致；他飾演濟里爾(Kyril)相當誇張，把觀念「演」出來，演出他對自己角色的看法，演出他的外在人格面具。

讓我們來看看柏格曼的《羞恥》(Shame)。影片中沒有任何「演員的片段」可讓表演者「洩露」導演的目的，去演出人格面具的概念、個人對它的態度，並評估它和整體理念的關係；而整體理念係完全隱藏於人物生命的動力之內，並與之合而為一。電影中的人物被環境所擊潰；他們只依照他們的處境行動，對於所發生的事情，完全不向我們提供任何意見、觀感，也不下任何結論。這一切全留給影片整體，留給導演的視野去解決。而其成就如此卓越！我們無法以簡單的語彙來區分他們之中孰好孰壞。我永遠不能說麥斯‧馮‧西度(Max von Sydow)是個壞蛋。片中不帶任何評斷，因為沒有任何演員顯露出其傾向暗示，而導演則使用影片的詳情始末，嘗試探索人類的可能性，完全不是為了要說明某一理論。

麥斯‧馮‧西度的性格發展劇力萬鈞。他是個很善良的人、一個音樂家，仁慈而且敏感；不過他究竟是個懦夫。然而，並非所有大膽的人都是好人，懦弱的人也不一定是惡棍。他的太太比他堅強得多，強到可以克服自己的恐懼。男主角則沒有這種能耐，他深受自己的軟弱、無助、缺少彈性所折磨；他試圖隱藏、畏縮在角落裡，不聽不聞；他的做法有如孩童一般，既天真又全然

誠摯。但是，當周遭環境迫使他必須自我防衛時，他立刻變成了一個惡棍。他失去他內在一切最可愛的東西；然而，其情境的戲劇性和荒謬性在於他太太變成需要他了，現在輪到她尋求他的保護和救援，不再像從前那般總是鄙視他。當他摑她耳光並對她嘶吼「滾出去！」時，她仍舊匍匐尾隨他的身後。此處隱含某種被動者善，積極者惡的傳統理念，但是它的表現卻極為繁複。在片子的開頭，男主角甚至連雞都不敢殺，但是一旦他發現了自我防衛的方法，他變成一個殘暴的犬儒主義者。他具有某種哈姆雷特的特質：我認為丹麥王子的滅亡，不是在決鬥之後肉體的死亡，而是緊接在「老鼠」那幕戲之後，當他了解了逼迫著他的生命法則是如此不可逆轉，一個負有人性與智慧的人，其行為卻有如居住於艾爾辛諾（Elsinore，譯注：東北丹麥之海港）的次等人民。馮・西度如今已變成一個天不怕、地不怕的兇神惡煞：他屠殺，而且不以彈指之力拯救他的夥伴，只是一味地追求一己之私利。重點在於，一個人必須擁有相當崇高的品德，才能在面對殘殺和侮辱的卑劣需求時感到恐懼；而且，一個人在排除恐懼、獲得勇氣之際，實際上已然失去了精神力量和理性的誠實，同時也遠離了天真無邪。戰爭便是人類殘忍和反人性的元素中最明顯的觸媒。柏格曼在這部電影裡運用戰爭，和他在《穿過黑暗的玻璃》（*Through a Glass Darkly*）中運用女主角的疾病，如出一轍：都在探索他對人類的看法。

柏格曼從來不允許演員逾越該角色被安置的
情境，這就是爲什麼他能成就如此輝煌的成果。
在電影裡，導演必須將生命注入演員之內，而不
是讓他成爲自己理念的代言人。

　　一般來說，我從不事先預設我將採用什麼樣
的演員——唯有索隆尼欽例外；他出現在我所有
的電影中，我對他有一種近乎迷信的尊重。撰寫
《鄉愁》劇本時，我腦中一直存在他的影子，而他
的死亡似乎象徵了我藝術生涯的分水嶺：早期在
俄國的部分，以及其他的——自從我離開俄國之
後所發生以及即將發生的一切。

　　尋找演員是一段漫長而痛苦的過程，必須等
到影片拍攝了一半，我們才能知道是否找對了演
員。我甚至要更進一步地說，對我而言最困難的
事情就是：相信自己已經找對了演員，相信他的
特性確實與我的計劃互爲呼應。

　　我必須要說的是，助理給了我很大的幫助，
在準備拍攝《飛向太空》之時，賴瑞莎・帕芙羅芙
娜・塔可夫斯卡亞(Larrisa Pavlovna Tarkov-
skaya)(我的妻子，也是我的長期助手)前往列寧
格勒尋找演出史諾特(Snout)的人選，結果帶來
傑出的愛沙尼亞演員尤里・亞維特(Yuri Yar-
vet)，他那時正參與葛里哥瑞・柯辛契夫(Grigo-
riy Kozintsev)所導之《李爾王》的演出。

　　我們一直認爲史諾特必須由一位帶著天眞、
恐懼和瘋狂表情的人來飾演。亞維特那雙驚惶的
藍眼睛正好完全符合我們的想像。(如今我覺得很

遺憾，我堅持要他用俄語演出他的部分，更何況他的聲音事後仍得重配；如果他能以愛沙尼亞語演出，他將會更加自由，因此也會更爲生動，更爲出色。）雖然他欠缺俄語能力造成一些困難，我仍然很高興與他合作，他是一流的演員，他的直覺能力委實不可思議。

有一回我們排練一場戲，我要他重複一次那一小段，把情緒稍微變化一下：它必須要「多一些悲傷」。他做得恰如其分；當我們拍完那場戲之後，他以那差勁的俄語問我：「『多一些悲傷』是什麼意思？」

戲劇和電影的不同點之一，在於電影從軟片上小片小片的印記來記錄人格，並由導演將其組合成爲一件藝術品。對舞台劇演員而言，理論問題是很重要的：我們必須擬定每一個個體表演對應於整體演出觀念的基礎，並發展出一套人物演出和互動的基本草圖，縱貫全劇所需的行爲模式和動機。而電影所要求的，則只有那片刻中精神狀態的眞實。然而有時那卻是何等困難！要讓演員在鏡頭中過自己的生活殊非易事；要穿透演員深層結構的心理狀態，達到那種讓人物得以生動活潑地自我表達的境界眞是困難重重。

旣然電影總是記錄現實，我對盛行於六〇、七〇年代那些演出的東西之「記錄性」感到不解。

戲劇化處理的生活不能成爲記錄片。分析一部劇情片，可以而且應該包括探討導演如何組織鏡頭之前的生活，而不是攝影師所使用的手法。

以歐塔・尤塞里亞尼(Otar Yoseliani)❷為例，
從《落葉》(*Falling Leaves*)，到《歌鶇》(*Song-thrush*)，以至於《田園頌》(*Pastorale*)，逐步向人
生趨近，旨在以前所未及的迅速來捕捉生命。只
有那些最膚淺、遲鈍、最形式主義的評論家才會
耽溺於記錄的細節，反而錯失了尤賽里尼影片
中最顯著的詩意視野。對我而言，那些完全不重
要，不論他的運鏡——就他如何拍攝而言——是
「記實」還是詩化。每一個藝術家，誠如一般所說，
各取所需。對於《田園頌》的作者來說，沒有任何
東西會比在塵沙滾滾的路上看到四輪貨車，或是
從假日別墅出來散步的人群更重要了；一種毫不
起眼的影像，卻被觀察得入微透徹——而且充滿
詩意。他要毫不浪漫、不誇張地陳述這些事。他
對於所愛主題的表現，眞是無以倫比，較之康查
洛夫斯基(Konchalovsky)在《情人羅曼史》
(*Romance about Lovers*)中刻意採明快和擬詩
意的調調更具說服力。《情》片帶著戲劇的格調，
與導演所設想出的某種「類型」的法則一致，並且
在整個拍攝過程中，以一種喧騰、闊氣的手法持
續與之呼應。結果，電影中的一切都顯得冰冷，
令人難以忍受地誇張，而且陳腐。沒有任何「類型」
可以做爲導演蓄意採用別人的聲音來談論自己毫
不關心的事情的藉口。所以，若說從尤塞里亞尼
的作品中看到通俗散文，從康查洛夫斯基中看到
精緻詩篇，那必然是一種誤解，因爲尤塞里亞尼
的詩意已然鑲嵌於其所愛的事物之內，而不是存

在於某種呈現假浪漫世界觀的夢想中⋯⋯

我對於貼紙和標籤懷有無名的恐懼感。例如，我不了解爲何人們能夠談論柏格曼的「象徵主義」。對我而言，他一點也不象徵，他係透過一種近乎生物的本性來呈現他所珍視的人類生命的精神眞實。

重要的是，導演工作的深度和意義只能以「爲什麼他要拍那些東西」來衡量：動機是一個決定性因素，作風和手法則是附帶的。

我認爲，導演必須要關心的一件事，便是專心一致地堅持自己的理念。至於他用什麼攝影機則是他家的事，「詩意」、「理性」、或者「記實」風格的問題都不是重點，因爲藝術中不容許記實主義和客觀性的存在，客觀僅係作者一人之客觀，因此，即使在他剪接新聞片時，都是主觀的。

倘若，如我一再堅持，電影演員只能演眞實的處境，那麼——有人會問——悲喜劇、鬧劇和通俗劇，這些例子中演員的表演難道都被誇張了？然而，我認爲大量轉移舞台類型至電影中無論如何是很有疑問的做法。戲劇的傳統有其不同的尺度標準。任何有關電影「類型」的談論，常常都涉及商業電影——情境喜劇、西部片、心理劇、通俗劇、音樂劇、偵探片、恐怖片，或者懸疑片。而這些影片中，可有任何一部與藝術有關？它們屬於讓大眾消費的大眾媒體。很不幸的，它們也是今日電影普遍存在的一種形式，一種爲了商業理由而從外強行冠上的形式。電影只有一種思考

方式：詩意的。唯有這種取向才能解決無法妥協和互相矛盾的問題，電影也才能成爲表達作者思想和情感的適當工具。

眞實的電影影像係植基於類型的摧毀，以及與類型的衝突。而且藝術家企圖在此處表達的理想，顯然並不適合被局限於類型的參數之中。

那麼布烈松的類型呢？他沒有類型，布烈松就是布烈松，他自身就是一種類型。安東尼奧尼、費里尼、柏格曼、黑澤明、杜甫仁柯、尙‧維果（Vigo）、溝口健二、布紐爾──每一位都被視爲他自己。類型的概念本身有如墳墓一般冰冷。難道卓別林是──喜劇？不！他是卓別林，旣單純又簡單；一個獨一無二的現象；永遠不可能被重複。他是道道地地的誇張，不過，最重要的是，銀幕中主角行爲的眞實無時無刻不令他們感到震驚。即使在最荒謬的處境裡，卓別林都完全自然，這就是他逗趣的原因。他的主角似乎沒有注意到周遭世界的誇張，也沒注意到其詭異的邏輯。卓別林是這麼一位經典人物，本身如此完整，否則他也許早在三百年前就已消失了。

還有什麼事情會比一個人不經心地開始吃義大利麵拌著從天花板上垂下來的彩帶更爲荒謬？然而，由卓別林演來，這個行爲卻那麼生動、自然。我們知道整件事都是虛構、誇張的，但是在他的表演中，此一誇張卻完全自然而且可能，因此也具有說服力──並且還超級有趣。他並未表演，而是生活於那些愚蠢的處境中，成爲它們的

一個有機部分。

電影表演的特性是電影所特有。當然每一位導演和演員的合作都不一樣，費里尼和布烈松就相當不同，因為每一位導演要求不同的人類典型。

我們再來看看普洛托贊諾夫（Protozanov）❷的默片——在彼時非常流行——演員大規模承受舞台劇的傳統，沒有限度地濫用過時的舞台老套，他們那種勉強塑造表演模式的方式幾乎使我們感到尷尬。他們在喜劇中努力逗笑，在戲劇情境中力求表現，而他們越是努力，越是欲蓋彌彰；這麼多年來，他們的「方法」依舊空洞。那時期的電影很快地落伍過時，因為演員對電影製作的具體要求不了解，所以他們的訴求才會如此短命。

相反的，布烈松的演員，就如同他的電影一樣，永遠不會過時，他們的表演中沒有任何刻意或特殊，有的只是在導演所界定的情境中人類自覺的深邃真實。他們並不表演人格面具，只是在我們眼前過他們自己的生活。慕雪德（Mouchette，譯注：布烈松電影《慕雪德》中女主角名）從來不曾刻意去反映觀眾，或者試圖傳達其遭遇的完整「深度」。她從不向觀眾「顯露」她生活得多麼糟；從來沒有。甚至她似乎也不曾懷疑她的內在會被拆穿、目擊；她存在、生活於她那壓縮、集中的世界之中，垂直測量其深度。那即是其魅力的祕訣，而且我深信十年後，這部影片仍然會像它初次放映時那般氣勢磅薄。德萊葉（Dreyer）

的《聖女貞德》(*Joan of Arc*)對我們的影響也永遠是這般強烈。

當然人們無法從經驗得到教訓；今日有許多導演仍然不斷採用顯已過時的表演風格，賴瑞莎・雪碧特蔻(Larissa Shepitko)的《昇華》(*Ascent*)便由於她執意要「表現」、要偉大，而使得她的「寓言」只呈現單層的意義，我視之為失敗之作。她努力「騷動」觀眾的結果，往往使得她過分強調劇中人物的情緒。這就好比她深恐不被人了解，而讓所有的人物都穿上隱形的高底靴一般，甚至連燈光設計也刻意要賦予表演「意義」。很不幸的，其效果非常矯作虛假。為了要強迫觀眾去同情劇中人物，演員應要求展現其痛苦，一切都比真實生活更痛苦、更折騰——甚至連痛苦與折騰本身——而且尤有甚者，更為恐怖。而其所造成的印象則是冷漠、不關心，因為作者並不了解她自己的目標。這部電影在誕生之前即已陳腐過時了。永遠不要企圖將自己的理念傳遞給觀眾——這是吃力不討好，而且沒有意義的工作。對他們呈現生命，他們會在自身之內發現評估和欣賞它的方法。我覺得很難過必須說這些話，尤其對於像賴瑞莎這麼出色的導演。

電影不需要演員來「演」，他們令人不忍卒睹，因為我們早就看穿他們的意圖，然而他們還是頑冥不靈，將文本中任何可能層面的意義都詳加解說，他們無法信賴我們的理解能力。我們不得不提出這樣的問題，現代表演者和革命前的俄

國電影巨星莫如慶(Mozhukhin)㉖之區別何
在？難道這些電影不是在技術上更為進步嗎？但
是技術的進步並不能成為一種評鑒標準；果真如
此，我們便不能視電影為藝術。就演出而言，技
術問題在商業上非常重要，但卻非電影的中心問
題，而且無助於揭開觸動我們的獨特電影魅力之
祕密所在。否則，我們將不再被卓別林、德萊葉，
或者杜甫仁柯的《大地》所感動──而這些影片至
今仍然撩撥著我們的想像力。

逗趣不同於讓人捧腹，引人同情不見得就是
壓榨觀眾的眼淚，誇張唯有做為整件作品的建構
原則、做為影像系統中的一個元素時，才可以被
接受，而不是做為方法論的原理。作者的手法不
可以太重、太強調或太刻板。

有時絕對的非現實卻能表達現實本身，恰如
米天卡・卡拉馬助夫(Mitenka Karamazov)所
說：「現實，是一件可怕的東西。」另外，梵樂希
則認為，透過荒謬來表達的現實最是含蓄。

藝術是一種知的手段，因而它總是趨向於寫
實呈現，但是那當然和自然主義、或者風俗習慣
的描繪完全不同。(巴哈的D小調合聲序曲是寫實
的，因為它傳達了一種真實的視野。)

我曾經說過，戲劇沿用傳統手法，並自成一
個體系是很自然的：以暗示的手法建立意象。戲
劇透過一個細節，讓我們認知整個現象。每一個
現象，當然，都有許多向度和層面；在舞台上越
少重現這些面向予觀眾重新建構現象本身，導演

則越能精確、有效地運用戲劇傳統。電影正好相反，它以許多的細微末節來複製一個現象，而且導演越是以具體、感性的形式再現那些細節，則越接近他的目標。舞台上不可以濺血；假如我們可以看到演員流血，卻看不到血——那就是戲劇。

在莫斯科導演《哈姆雷特》時，我們決定在波隆尼斯(Polonius)遭謀殺那場戲中，讓他從藏身處露面，身體被哈姆雷特所傷，他將圍在頭上的紅色頭巾壓在胸前，恰似以它來覆蓋傷口。然後他掉下頭巾，失去它，試圖取回它，將它帶走，在離去之前清理乾淨——於地面上留下血跡是很骯髒的，主人會看到——但是他卻沒有力氣了。當波隆尼斯讓紅色頭巾遺落，在我們眼中那仍是一條頭巾，但是它同時又是血的象徵，是一個隱喻。在戲劇中，真正的血做為一種詩意真實的示範，並不具有說服力，如果它就像其自然的功能一樣，只有單一層面的意義的話。相反的，電影中的血，並不是符號，也不是任何東西的象徵。因此，在瓦依達(Wajda)的《灰燼與鑽石》(*Ashes and Diamonds*)中，男主角遇害當時，周圍盡是掛在戶外曝曬的床單，他倒地的時候將一條床單壓在胸前，腥紅的血液在白麻布上渲染擴散，形成紅與白的波蘭國旗象徵；此一結果，影像的文學性甚於電影感，雖然它仍具有非比尋常的情緒震撼力。

電影太依賴生活，太專心一致地聽命於生

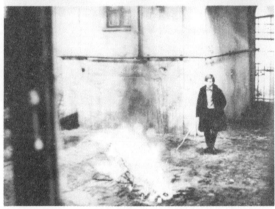

《鏡子》
燃燒的荊棘：
「天使化身爲燃燒的
荊棘向先知摩西現形；
摩西率領他的子民
渡過大海。」

活，以至於不願以類型來束縛它，或是以類型的樣板來幫它製造情緒。此乃有別於戲劇之端賴理念運作，其中，甚至個別角色也都是一個理念。

當然，所有藝術都是人為的，它只象徵真實，這極為明顯。但是由於缺乏技巧或專業直覺所造成的虛假，並不能冒充為風格；倘若誇張並非影像的自然呈現，而是一種誇大的企圖，或蓄意取悅觀眾，便淪為偏狹主義、刻意引人注意其為藝術家的標記。觀眾應該得到尊敬，以及一種對自身尊嚴的體認。不要在他們面前吹牛，那是連豬、狗都憎惡的東西。

這又回到信任觀眾的問題。觀眾是一個理想的觀念：我們不會去考慮坐在戲院裡的個別觀眾。藝術家總是夢想著得到最大的了解，即使他所給予觀眾者只是他所希望的一小部分。他並不須對此一問題耿耿於懷——他必須永遠銘記於心的，卻是在體現自己理念時，自己所懷的誠意。

演員常常應要求必須「把意義表達出來」，於是演員便很順從地「肩負起意義」——而在過程中犧牲了人格的真實。我們怎能如此不信任觀眾？企圖以妥協迎合觀眾並不足以成事。

在尤塞里亞尼的《歌鶇》中，主要角色委由一非專業演員擔綱，然而主角的真實可靠卻無庸置疑；他生活在銀幕上，他的生命是純粹、毫無條件、不容懷疑或忽略的，因為真實、生動的生命會立刻與我們每一個人，以及我們所遭逢的每一件事發生關聯。

一個演員要在銀幕上產生效應，光是他的淺白易懂是不夠的，他必須是眞實的。眞實的東西甚少是容易了解的，並且會產生一種特殊的充實與完整感——這向來是一種獨一無二的經驗，旣不容分割，又無法解釋。

音樂與噪音

　　毫無疑問的，音樂進入電影中得溯源至默片時代，彼時鋼琴師以適合於該視覺影像之節奏和情緒起伏的音樂伴奏來闡述銀幕上所發生的事物，這是一種以相當機械化和武斷的方式將音樂加諸影像，一種方便的解說系統，目的在加強每一情節的印象。有趣的是，一直到今天音樂運用還是沒有什麼改變；也就是說，劇情是由音樂所支撐，其主旋律不斷重複以便提高情緒的共鳴——或者有時只是爲了讓拍得不太成功的場景儘可能發揮其效果。

　　我發現音樂在電影中最恰當的用法便是像疊句一般，當我們在詩中遇到疊句時，我們在已經閱讀過前文之後，再度回到詩人最初創作的原始動機。疊句讓我們重溫初次進入詩之世界的經驗，使它在創造的同時立即得到更新。我們，則彷若再度回到了它的源頭。

　　運用此方法，音樂不止對相同的理念提供平行說明，來加強視覺影像的印象，它尚且爲同樣的素材開拓了一種新的、理想化的印象的可能性：某種完全不同的類別。投入疊句所產生的音

《鏡子》「阿母進來，呼喚我，旋即又飛離……」

奧瑞蒂斯

一個人有一具軀體，
獨一無二，全靠自己，
靈魂已然承受不了
長久禁錮其中
一個框框長著耳朵和眼睛
大小恰如一枚五分的硬幣
而皮膚──正是滿目瘡痍──
遮覆著骨骸一具。

穿過眼角膜它飛出
翳入如鉢的天幕，
停棲於冰冷的輪輻，
煞阻群鳥輪滾地飛舞，
透過嵌著鐵條窗戶
的活動囚牢聽到
森林和玉米田的嗶啪迸裂
以及七大海洋的怒號。

沒有身體的魂魄是罪惡
宛若未著衣褸的軀殼──
沒有企圖，沒有成就，
沒有靈感，沒有詩行。
一道無解的謎：
誰將歸來
舞罷之後
自無人跳舞的舞池？

而我夢想著一具不同的靈魂
身著別人的服裝：
且跑且燃燒
從羞怯到期盼，
神采奕奕，了無陰霾
宛如火焰漫遊於大地，
將桌上的紫丁香遺棄
留給記憶。

那麼跑下去吧，孩子，不要焦慮
爲了可憐的奧瑞蒂斯，
滾著你的銅箍前進
鞭笞著它橫渡世界，
長度恰如四分之一音符
帶著快樂的語調和冷酷
呼應你跨出的每一腳步
大地迴蕩於你的耳際。

──亞森尼·塔可夫斯基

樂元素之中，我們一次復一次地回到電影所賦予我們的情緒裡，而每一次我們的經驗由於新的印象而變得更加深刻。隨著音樂旋律的引進，記錄於畫面上的印象可以改變其色彩，有時甚至其本質。

尤有甚者，音樂可以帶給所拍攝的材料一種源於作者親身經驗的抒情情調。例如，在自傳影片《鏡子》中，音樂被引入當作生活素材以及作者精神經驗的一部分，因而成為影片中抒情主角世界裡的重要元素。

我們可以用音樂來造就作者所感知視覺材料的一種必要的變形，使它加重或減輕，透明化或細緻化，或者相反，使它更加樸質粗獷……藉著音樂的運用，導演可以擴大觀眾對視覺影像的體認，並將觀眾的情緒推向一特定的方向。物體的意義並沒有改變，但是物體本身卻換上新的色彩。觀眾視它為（或者至少，有機會視它為）新的實體之一部分，其中音樂是完整的，而體認則更為深刻了。

然而音樂不能只是視覺影像的附屬，它必須是體現整體觀念的一個重要元素。運用得當，音樂可以改變整個拍攝系列的情感基調；它必須與視覺影像完全融合，倘若將他從某一特定情節刪除，視覺影像將不只是被削弱其理念和衝擊力，它必然會產生質變。

我不確定自己的影片是否總是符合我在此提出的理論要求。我必須說的是，在我內心深處，

我一點也不相信電影需要音樂。然而，我尚未創作過任何一部沒有音樂的電影，雖然我在《潛行者》(*Stalker*) 和《鄉愁》中已經朝這個方向邁進了……至少到目前為止，音樂在我的影片中一直有其正當的地位，而且非常重要和珍貴。

我寧可希望銀幕上的故事從來不曾被呆板敘述，為了強迫觀衆依照我要的方式來看待影像，而讓所呈現的物體感覺起來猶如置身於某種情緒氛圍中。在每一部影片中，電影音樂對我來說都是我們共鳴世界的一部分，人類生命的一部分。不論如何，一部完全遵照理論來拍攝的有聲電影，很可能沒有音樂存在的空間：音樂會被聲音所取代，在聲音中電影不斷地發現新的意義層次。那就是我在《潛行者》和《鄉愁》中所設定的目標。

或許為了追求電影影像的眞實與和諧，我們必須放棄音樂。因為嚴格地說，電影所轉化的世界與音樂所轉化的世界是平行、而且互相衝突的。電影中適切組織的共鳴世界，其本質便具音樂性——那才是電影的眞實音樂。

柏格曼是聲音大師。他在《穿過黑暗的玻璃》中燈塔那一幕的表現令人無法忘懷——一種依稀可辨的聲音。

布烈松在運用聲音方面也是成就斐然；安東尼奧尼的三部曲（譯注：指《情事》、《夜》和《慾海含羞花》三部影片）亦然……不過，我仍然覺得一定還有其他運用聲音的方法，可以使我們在銀幕

《鏡子》 暴風雨那場戲中的一個鏡頭，設景於伊格那狄也佛森林。

伊格那狄也佛森林

最後葉片底餘燼，以一種稠密底自我犧牲，
昇入天空，循著你底路徑
整座森林就是生存於這種憤懣
如同你和我過去這一年底生活。

道路反映於你噙淚底雙眼
恰似覆水原野底樹叢向晚，
你不許驚怪和威脅，讓它順其自然，
切莫騷擾那靜謐，在伏爾加林地。

你可以聞到古老生命底氣息：
黏土覆蓋著磨菇生長於潤濕底草地，
蚯蚓已然鑿穿直入核心，
而腐蝕底潮濕正懊惱著表皮。

我們底過去有如一種威脅：
「當心，我要回來，看我是否宰了你！」
天空瑟縮，擎著楓木，宛若一朵玫瑰──
讓灼燒更加熾熱──幾乎揚至雙眼底高度。

──亞森尼・塔可夫斯基

上複製的內在世界顯得更為精確、更加真實；不只是作者的內在世界，更是存在於世界自身之內，不可或缺而且不假他求的種種。

在電影中自然寫實地還原世界的聲音，幾乎令人無法想像：那必然是眾音雜陳。銀幕上所有事物的聲音全都在音軌上聽到，此一結果將導致影片中聲音有如未經處理一般。倘若聲音不加以選擇，那麼該影片將等於沒有聲音，因為它沒有自己的聲音表情。準確記錄的聲音本身，對電影的影像建制沒有任何助益，因為它尚未具有美學內涵。

一旦銀幕上所投射的形象世界的聲音被消除，或者基於影像的考量，將其填滿外來的、表面上不存在的聲音，或者是真實的聲音加以扭曲，使之不再直接呼應影像——那麼該影片便獲得一種共振。

譬如，當柏格曼明顯地運用自然的聲音時——無人的走廊裡空蕩的腳步聲、時鐘的叮噹、衣服的摩娑，事實上其效果是將聲音放大，將它們挑選出來並加以誇張……他單挑一種聲音，並把同時亦存在於真實世界的其他環境聲音全部排除。在《冬之光》(*Winter Light*)中，他在屍體被發現的河岸，配上溪水的嘈雜聲。整個以中、長鏡頭拍攝的系列，除了持續不歇的水聲之外，什麼也聽不到——沒有腳步聲，沒有衣服的窸窣摩娑，也沒有岸上人們的竊竊交談。那是這段影片中聲音的表現方式，也正是柏格曼運用聲音的方

式。

　　最重要的是，我覺得這個世界的聲音本身如
此美好，倘若我們能夠學會適切地傾聽他們，電
影將可完全擺脫音樂。

　　然而，音樂在現代電影中仍有被運用得幾至
完美精練的時刻：譬如柏格曼的《羞恥》，當幾小
段美妙的旋律從劣質的小型電晶體收音機中吱吱
嘎嘎地流洩而出；或者尼諾・羅塔(Nino Rota)
在《八又二分之一》中的配樂──憂傷、善感，而
同時又有一點兒嘲諷……

　　我認為電子音樂在電影中似乎有著無比豐厚
的潛力，阿特米也夫和我曾在《鏡子》的幾個片段
中採用。

　　我們希望那聲音能夠近乎一種地球的回音，
充滿詩意暗示──近乎於窒窄，近乎於歎息。那
音調必須傳達現實有限之事實，而同時又真實地
再現精準的心理狀態，一個人內在世界的聲音。
當我們聽出它是什麼，並了解它正逐漸建構的刹
那，電子音樂便死亡了；阿特米也夫必須以非常
複雜的器具來製造我們所要的聲音，電子音樂必
須肅清其「化學的」本質，如此我們才可能在聆聽
時，從中捕捉到世界的主要音調。

　　樂器音樂在藝術上具有相當強的自主性，所
以要將之融入影片中，直到成為其有機部分的程
度，委實要比電子音樂困難許多。因而它在運用
上總是必須帶有若干程度的妥協，因為它總是圖
現的(illustrative)。此外，電子音樂確實具有被

吸納融入聲音的能力，它可以隱藏於其他聲音之後，維持曖昧不明；恰似自然的聲音，朦朧的暗喻……也可能近似某人的呼吸。

6

尋找觀衆的作者

　　電影介於藝術與產業之間模稜兩可的地位，說明了作者和公衆的關係中存在的許多矛盾。以這個大致能夠被接受的事實爲起點，我打算看看電影所面臨的一二項難題，從而檢視此一處境所衍生的一些後果。

　　衆所週知，所有產品都要能存活；爲了能運作和發展，該產品不止要能回收，更進而得造就利潤。因此，十足弔詭的是，一部電影既然成爲商品，其成敗或美學價值的建立，遂取決於供需、取決於市場機能法則。毋庸置疑的是，其他任何一種藝術都不致如此受制於這種商業的規範。電影的處境如果還在原地踏步，一部眞正的電影作品想見天日決非易事，期待更廣大的群衆看到這部影片，更是休想了。

　　當然，用以區分藝術和非藝術，區分眞藝術和假藝術的尺度，總是相對的、曖昧的，而且難以驗證。因此，以純粹功利的評估尺度來取代美學的準則便是再容易不過的了；這種功利的尺度，往往聽命於追求最高利潤的慾望或某種意識

形態的動機。這兩者都同樣遠離了藝術的正確目的。

藝術本來就是貴族的，其對觀眾的影響自有其選擇性。即便是像戲劇或電影這種集合的表現形式，所能產生的影響也與每一位接觸此一作品的觀眾個人的情感息息相關。個人愈是受到此種情感的衝擊吸引，此一作品在其經驗中的地位便愈形重要。

不過，藝術的貴族本質卻無論如何都不能免除藝術家對其愛好者、乃至於一般大眾的責任。相反的，正因為藝術家對其所處的時代與世界有著獨到的體會，他便成為那些無法中肯陳述或表達自己的現實觀的人們的發言人。就此一意義而言，藝術家的確是為民喉舌。因此，所謂藝術家貢獻其才智，乃是服務大眾之意。

事實上，我無法了解藝術家所謂「自由」或「缺乏自由」的問題。藝術家從來就不自由。沒有任何群體比藝術家更缺乏自由。藝術家必受其天分和使命所束縛。

話說回來，藝術家卻有著充分的自由，在儘可能充分實現其才具和出賣自己靈魂以換取銀錢之間作一選擇。托爾斯泰、杜斯妥也夫斯基和果戈里那種熱狂的追尋，豈非受到他們對自己的天職、命定的角色的認知所驅使？

我也相信，世上找不到任何一位明知沒有人去看他的作品，還會努力去完成個人心靈使命的藝術家。然而，藝術家在工作的同時，必須在自

己和其他人之間隔一簾幕，以避開空泛、繁瑣的話題。因爲唯有完全的誠實和眞摯，加上他對自己之於他人的責任的理解，方能擔保藝術家履行其創作的命途。

我在蘇聯的拍片生涯裡，經常被指責（這類攻訐不計其數）爲「脫離現實」，彷彿我處心積慮要將自己從民衆的日常生活趣味中隔離開來。我必須坦白承認，自己從來不明白這些指責所指爲何。設想，一位藝術家，或者任何人，要是能夠棄絕社會、時代，把自己從生長的時間和空間「解放」開來，那未免太理想主義了罷？我一直認爲任何人、任何藝術（儘管同一時代的藝術家，其審美和理論的立場可能南轅北轍），必然是環繞在他四周的現實的產物。我們可以指責一位藝術家從某些難以接受的觀點來詮釋現實，但這與脫離現實不能混爲一談。顯而易見的是，每一個人都表現了他的時代，並且總是將該時代的進化法則銘記在心，儘管事實上並非每人都有意將這些法則當一回事，或放膽正視一些他們並不喜愛的諸般現實面相。

誠如我稍早所說，藝術影響一個人的情感，而不是其理智。藝術的功能，自古以來，就是去啓動和鬆弛人類的靈魂，使其更能接納美好。每當你看一部好電影、品賞一幅畫、聆聽音樂（當然，設定那是合乎「你」的格調的藝術），當下你就全然鬆懈、神魂顚倒──但並非因於作品的理念或思想。無論如何，誠如我們方才所言，偉大作

品的理念總是曖昧的，總是有著兩個面貌，湯瑪斯・曼亦如是說。藝術和生命本身一樣，多面向且無限度。所以，作者不能依照他對自己作品的理解，寄望觀眾以一種特定的方法了解其作品。他能夠做的，無非是將他心目中世界的影像呈現出來，使人們得以透過他的雙眼來觀看，並且在心裡盈滿著他的感受、疑慮和思考⋯⋯

談到觀眾，我相當有把握的是，他們的需求往往遠比負責發行藝術作品之流所料想的更敏銳、細緻，更難以預料。因此，一位藝術家對事物的領會，無論如何繁複或純淨，都可能（毋寧說必然）找到觀眾；而且，無論怎樣不叫座，總有觀眾和該一作品水乳交融。許多關於一件作品是否能讓所謂「廣大的群眾」（某種憑空想像的多數）理解的抨擊，頂多祇是模糊了藝術家和其觀眾之間的關係（也就是說，藝術家和其時代的關聯）的整個論點。亞歷山大・荷任（Alexander Herzen）在《我的過去和思想》（*My Past and Thought*）一書裡曾寫道：「在真實的作品中，詩人和藝術家總是呈現一些民族性。無論他做什麼，無論其作品中有何目標或理念，不管他願不願意，他都得表現出某些民族性格的要素，並且要表現得比民族史本身來得更深入、更生動。」

藝術家和觀眾之間的關係是一種雙向的過程。本著對於自我的忠實，不受一般議論羈絆，藝術家啓創了嶄新的知覺，提升了人們理解的水平。換過來說，一個社會逐漸醒覺所積累的能量

《潛行者》
安德烈·塔可夫斯基
於拍片現場。

蘊藏，也順理成章地促成一位新藝術家的誕生。

如果我們審視最偉大的藝術作品，我們可以看出來這些作品的存在已是自然的一部分、眞理的一部分，和作者或觀衆已然沒有依存關係。托爾斯泰的《戰爭與和平》或者湯瑪斯·曼的《約瑟夫兄弟們》(*Joseph and His Brothers*)都有其尊嚴，把它們提升到遠遠超越了創作這些作品的年代裡日常生活趣味的境界。

那種從外面、從某種道德和心靈的高度遙望的視界，使得藝術作品能夠存活在歷史中，其衝擊力亦一再更新、一再轉變。(我曾看過許多次柏格曼的《假面》*Persona*，每次都有一些新的體會。像這樣貨眞價實的藝術作品，總讓人得以從影片

裡的世界聯想到個人，而每回各作不同的詮釋。）

藝術家不能，也沒有權利爲了「讓更多人接受與了解」這種誤謬的見解而將自己降低到某種抽象、規格化的水平。否則，祇會導致藝術的沒落——而我們都期望藝術更興盛；我們相信仍有許多未開拓的資源讓藝術家去發掘，同時，我們相信觀衆也將提出更加嚴肅的需求……無論如何，我們毋寧這樣相信。

馬克思曾說：「如果你想要享受藝術，你必須接受藝術的教育。」藝術家不能擬定目標，以使自己可被了解——這就和反過來試圖讓自己無法被了解一樣荒謬可笑。

藝術家，其產品和其愛好者是一無法劃分的整體，正如單一的器官，聯結著同樣的血脈。一旦該一器官的不同部位有了衝突，便需要專業的醫療和仔細的處置。毒害最劇的，莫過於降低到商業電影的水平或電視生產線的標準；這種做法否定了眞正的藝術的經驗，對大衆的腐化已到了無法寬宥的地步。

我們已經幾乎完全看不見美好之爲藝術的準繩；或者說，幾乎看不見表達理想的渴念了。對眞理的追尋爲每個時代留下了印記。無論該眞理是如何嚴酷，總是有益於一個國家的道德健康。此一認知乃一健康的時代的徵兆，不致和道德的理念相牴觸。企圖隱藏眞理、掩飾眞理、埋沒眞理，或者刻意將眞理置於扭曲的道德理想的背景上，而假想在多數人的眼中，扭曲了的道德理想

會爲不偏不私的眞理所棄絕，這只不過意味著意
識形態的利益已然取代了美學的尺度。唯有對藝
術家所處的時代作一般實的陳述，方能表達出眞
正的(相對於宣導式)的道德理想。

　　這正是《安德烈・盧布烈夫》的主題。初看之
下，他從生命裡觀察到殘酷的眞實，和他的作品
中和諧的理想彷彿有著嚴重的歧異。然而，問題
的關鍵，乃是這藝術家如果不去碰觸四處蔓延的
傷痛，如果他未能親自體驗和承受那些傷痛，他
就無法表達他那時代的道德理想。如此藝術方能
憑藉其崇高的目的，征服猙獰的、卑劣的眞實，
清楚認知眞實本來的面貌；此乃藝術注定的角
色。藝術，由於受到追求更高目標的許諾所鼓舞，

可以說是近乎宗教的。

　　除卻了性靈，藝術遂承載著本身的悲劇。藝術家必須具備相當程度的智慧和領悟力，才得以認知他所處的時代裡性靈的真實。真正的藝術家總是為不朽效勞，努力使世界以及世人永垂不朽。一位藝術家，如果不嘗試追索絕對的真理，如果因了閒雜庶事而疏忽了全面的目標，充其量只不過是時間的奴僕罷了。

　　每當我完成了一件作品，並且就每部影片的狀況，經過或長或短的期間，以及或多或少的辛酸血汗，終於得以發行，我承認我自此便不再去想它。這部影片已然從我身上蛻殼而去，從此自求多福，脫離母體開始獨立生活；至於將來的造化如何，我已不再有置喙餘地了。

　　我在事前就知道根本就別指望觀眾會無異議一致叫好，不祇是因為有些人喜歡有些人厭惡，我們也必須考量：即使在對此影片有好感的觀眾當中，一部電影也可以從不同的角度來觀看、運用不同的方法來分析。如果此片得以有各式各樣的詮釋，我自是只有高興一途了。

　　對我而言，以賣座的多寡這種算術的方法來衡量一部電影是否「成功」可謂毫無意義與價值。顯而易見的是一部電影決不能僅就一種方法來看待，也決非祇意味著一種事物。一個藝術的影像的意義，必然是無法預期的，因為那是某一個人循著一己的特性來觀照世界的記錄。此藝術家的人格和其知覺會近似某些人，而與其他人大異其

趣。那是天經地義的狀態。總而言之，藝術將一如以往持續發展，無關乎任何人的意志；而時下被棄絕的美學法則，也將一而再地被藝術家們振興起來。

所以，就某種意義而言，我的影片的成功已與我無關，因為在那時候影片已然完成，我也沒有權利去改變它。話說回來，我同時也無法相信那些導演說他們不在乎觀衆的反應。每位藝術家——我可以毫不猶豫地說——都會想望他的作品和觀衆得以交會；藝術家所想的，所指望的，所相信的，乃是他這件作品能夠順應時代的節拍，因而與電影觀衆息息相關，並觸動觀衆心靈之最深處。事實上，我未曾有過特別去討好觀衆的行為；然而，我也衷心祈望看過我的影片的觀衆能夠接受並喜愛它。這當中並不存在任何矛盾。對我而言，這種立場對立似乎就是藝術家與觀衆之間問題的核心所在——是一種蘊蓄著緊張的關係。

一位導演無法讓每個人同樣了解，不過在所有電影觀衆中，他却得以擁有或多或少的追隨者。對於個別藝術家的存在，抑或社會中文化傳統的演進而言，這都是正常的處境。毋庸諱言，我們每一個人都想發掘最多數氣味相投、欣賞我們、需要我們的心靈；但是我們無法計算自己的成功，同時我們也沒有權利為了謀求成功的保證而選擇工作的法則。一旦有人開始表明要迎合觀衆，那麼我們所談論的，已經不是藝術，而是娛

樂工業、表演事業、廣大群衆等等，不一而足；
因爲無論我們喜不喜歡，藝術必得遵守其自身內
在的發展法則。

每位藝術家都以他自己的方法來執行創作的
任務，然而，無論其創作方法是否祕而不宣，他
日思夜夢、心之所繫的，無非是與觀衆接觸和相
互了解；否則，莫不灰心沮喪。想當年塞尙雖然
廣受其藝術家同儕賞識和讚揚，但是令他極不高
興的，卻在於他的左鄰右舍無法欣賞他的畫作，
而非其風格或猶有可調整之處。

我可以接受一藝術家受委託而從事特定題材
的工作。但我無法接受對於執行或做法加以控制
的念頭；這對我而言可說是全然不足取法，而且
居心不良的。藝術家本就具有一些要素，使他自
己不致仰觀衆或其他人之鼻息。如果他無法自
主，那麼，他自己的問題，自己的內在衝突和苦
痛，當下就會被一些不屬於他的語調所扭曲。因
爲藝術家的工作中，最繁複、最沈重、最煎熬的
層面，盡在倫理的範疇裏：我們對藝術家之所
求，乃是他對自己全然的誠實與眞摯。箇中意思，
正是以誠實、負責來對待觀衆。

導演沒有資格試圖去取悅任何人。他也沒有
權利爲了成功而在工作的過程中自我設限，因爲
這樣一來，他必然要付出代價：他的計劃、目標
及其實現，對他而言，將不再有相同的意義。那
等於是未戰先降。即使他在開拍之前已知其作品
無法吸引廣大的群衆，他也沒有權利聽命他人指

《潛行者》
塔可夫斯基和演員
於拍片現場：館子裡。

《潛行者》
塔可夫斯基最鍾愛的
演員——安那托利‧
索隆尼欽的兩幀劇照。

示而擅作更改。

普希金的說法最是高明：

> 汝爲君王。孑然而居。步上坦坦大道
> 依循汝自主底心志，無所不至，
> 衷心喜愛底思想乃結成纍纍豐美底果實
> 凡此高貴行止盡皆不求酬賞。
> 酬賞自在汝中。汝乃自身之大法官。
> 無人得以更嚴格評判汝底作品。
> 愼思明辨底藝術家，汝中意否？

當我說我無法影響觀衆對我的態度，我是企圖精簡我個人專業的任務。這顯然是再簡單不過的：做你所當做，盡你之所能，並且以最嚴苛的標準來自我診斷。如此一來，怎麼會有考量「取悅觀衆」的問題？又何須擔心「提供大衆模倣的實例」？那些觀衆？廣大的烏合之衆？抑或一批機器人？

要能欣賞藝術，所需實在不多：敏銳、細緻、能舉一反三的心靈，坦然面對美善，並能夠有自發的美感經驗。在俄國，我的觀衆當中就有許多人並未有多高深的學識或教育。我相信一個人對藝術的感受力乃是與生俱來，而其造化則有賴其性靈的修爲。

每次聽到「人們不會了解」的老調，我都很忿怒。這說詞究竟是何意思？誰能夠自作主張以表達「衆人的意見」，擅自發表聲明卻號稱是多數人

的說法？誰能夠曉得人們會了解什麼，不了解什麼？他們需要什麼，又想要什麼？有誰做過調查或付出最起碼的心力去發掘人們的真正興趣、思考方法、期待、希望，或者，就說是挫折罷？我是我們人民的一分子：我和我的公民同胞生活在一起，我和我同年紀的人經歷同一段歷史，體認和思考同樣的事件和進程；甚至目前身處西方，我依然是我國的子民。我是其中的小碎片、細粒子，由是我希望我所表達者，乃是發軔於我們文化和歷史傳統之深處的理念。

當你拍一部電影時，你自然有把握那些使你興奮與關心的事物同樣也會引起他人的興趣。你希望觀眾既不需你居中撮合，也不為討你歡心，便能有所反應。對於一位觀眾、或者任一交談對象的尊重，只能奠基在「他們並不比你愚笨的信念」之上。不過，任何對話均應以某種共通的語言為其必要的條件。誠如歌德 (Goethe) 所言，如果你想得到睿智的回答，你必須提出睿智的問題。唯有在導演和影片觀眾對所探討的問題有著同樣深刻的了解，或者至少在同樣的水平上來看待導演自己所指派的任務，兩者之間才可能有真正的對話。

文學已經發展了大約二千年之久。電影則仍在求證：在呈現時代的問題上，它和文學這項高度發展的藝術是否能夠分庭抗禮？這方面早已不必贅言了。電影發展迄今，究竟是否抬得出幾位足以和世界文學鉅著的創作者並駕齊驅的作者，

《潛行者》潛行者的造型。

《潛行者》
潛行者之妻──
艾莉莎·佛蘭德利奇
在拍片現場。

非常值得懷疑。我認為辦不到。我個人的感覺，
這可能是因為電影尚未能對自己的特性、自己的
語言作明確的界定（儘管有些時候似乎已經相當
接近了）。關於決定電影語言的問題，迄今仍懸而
未決；而本書只不過試圖闡明其中一二點罷了。
無論如何，現代電影的狀況亟需我們反覆思考其
作為一種藝術形式的價值所在。

關於電影映象賴以形塑的「材料」，我們依然
無法確定。不同的是，畫家知道自己運用色彩來
工作；而作家也深知他得使用文字來感動其讀
者。總體來看，電影依然在覓尋其決定的元素；
電影界的每位導演更進而試圖發掘個人特有的發
言權。然而，畫家都使用顏色，塗在不計其數的
畫布上。電影這種極為吸引大眾的媒體，是否真
能成為一種藝術形式，實有待導演與觀眾繼續作
長遠的努力。

我一直審慎地把焦點集中在觀眾和導演都得
面對的客觀的困難上。藝術的影像對觀眾的影響
具有選擇性，此乃萬物的本質。此一問題就電影
而言益形尖銳，因為拍片實在是一項極其昂貴的
消遣。因而我們目前所處的情勢是：觀眾可以隨
興選擇正好可使他們產生共鳴的導演；倒是導演
沒有資格坦然聲明他對一部分把電影當作是娛
樂、藉電影來逃避日常生活中的悲苦、憂慮和貧
乏的觀影人口根本沒有興趣！

我們不必責怪電影觀眾沒品味──這世間並
未賦予我們每人同樣的機會以發展我們的審美知

覺。那正是眞正的困難所在。然而，如果昧著事實佯稱觀衆乃是藝術家的「最高裁判」，仍於事無補。什麼樣的觀衆有這樣的能耐？那些負責文化政策的官員們應該參與創造一種氣候、制定一種藝術產生的準繩，不可再以那些極其虛假不實的貨色來欺瞞觀衆，以致不可救藥地敗壞了他們的品味。不過，那並非藝術家得去解決的問題。不幸的是藝術家並未擔負文化政策的職責。我們能夠擔保的，不外乎我們作品的水準。藝術家自當就關乎自己的一切，知無不言，言無不盡，無論觀衆是否覺得該一言談的話題確實旣中肯又重要。

在完成《鏡子》以後──亦即在我辛勤地拍了多年電影之後──有一段時間，我的確考慮著要放棄整個電影工作……但是，當我開始收到許多觀衆的來信(在前面我曾引用了其中一些)，我知曉我沒有權利作這麼重大的決定。此外，旣然觀衆當中有這麼一些人如此坦誠率直、心胸開闊，且又這麼渴望我的電影，那麼我只有不計一切代價、全力以赴了。

如果有觀衆認爲設法與我本人對話對他們而言是重要且值得的，對我的工作而言，這可以算是最重大的激勵吧。如果有人得以使用和我一樣的語言，怎麼能忽略了他們的興趣所在，爲的只是其他一些旣陌生且疏遠的人衆？這些人自有其「神祇和偶像」，我們是道不同不相爲謀。

藝術家所能提供給觀衆的，無非是在他和材

料奮鬥當中開放、坦誠的器度。觀衆也因而得以欣賞我們努力的意義所在。

如果你試圖取悅觀衆，不分靑紅皂白地一味接受他們的品味，充其量只意味你對他們沒有絲毫尊重：你只是想搜刮他們的金錢，而且，你只不過是訓練藝術家如何保障他的收入，却吝於提供富啓發性的藝術作品來訓練觀衆。至於觀衆，多半依然洋洋得意、自以爲是，其中根基紮實、信念堅定者，則少之又少。我們如果無法提高觀衆鑑賞的能力，以給我們鞭策批評，那無異於以全然的冷漠來對待他們。

7

藝術家的責任

　　我打算從回到文學和電影的比較(毋寧說是對比)開始。這兩種完全獨立自主的藝術形式所共有的特色，就我個人之見，乃在於它們都有極大的自由，得以隨心所欲地運用題材。

　　我在前面曾寫過電影映象與作者、觀眾的經驗之間的相互依賴。散文自然也不例外，它和所有藝術一樣，都有賴讀者的情感、心靈和理智諸般經驗的支拄。文學之所以有趣味，乃出於無論作者在每一頁的字裡行間如何巨細靡遺地描繪，讀者所能「讀到」和「看到」的，仍然只及於讀者因於個人親身履歷的經驗以及其性格的形塑所積累的修為。因為讀者的經歷和性格已造就了其品味的種種偏好與特質，凡此皆已成為他不可分割的一部分。即使是散文中最為自然寫實、最為詳盡的章節，亦已非作者所能掌握，不論讀到些什麼，讀者都會主觀地領會。

　　在電影這種藝術形式裡，作者得以視自己所創造的為絕對的真實、全然他自身所處的世界的本色。人類追求自我主張的原動力在電影裡找到

了付諸實現的最直接的手段。電影是一種情感的體現，而觀眾也如此領會，視之如**第二現實**。

因此，許多人所抱持那種視電影為一套符碼體系的觀點，依我所見，誠然是完全的、根本的誤謬。我可以看出結構主義取向的基礎所在便有著錯誤的前提。

我們所談論的乃是每一種藝術形式分別基於其與現實之間各種不同的相互關係而發展出一套獨特的慣例。從這方面來看，我將電影和音樂都歸類為直接的(immediate)藝術形式，因為它們都用不著中介的語言。此一根本的決定性因素凸顯了音樂和電影之間的相似性；而電影和文學之間也基於同樣的理由顯得大異其趣，因為文學一切皆以語言、符碼的體系和象形文字來表達。文學作品只能透過符號、透過概念來理解(文字本就是符號、概念)；但是，電影則有如音樂，都得以讓我們完全直接地從情緒感覺來領會其作品。

文學家運用文字，將作者想要複製的事件、內心世界或外在現實描繪出來。電影使用天地萬物與時光推移所賦予的材料，將之顯現於我們格物觀事、修養生息的空間。這世界的某些影像一旦浮現在作家的意識中，他便將之轉化成文字，寫在紙上。但是，整捲的軟片卻機械性地將攝影機的視界所及的一切，不加選擇地照單全收，整體的影像也就這樣構築起來。

電影的導演工作，照字面說來，就是要能夠「將明亮和陰暗、旱地和水澤劃分開來」。導演擁

有的權力可能使他萌生幻覺，自以為是無所不能的造物主；由是他的職業便有著各種重大的誘惑，往往使他深入歧途而無以自拔。這裡，我們面對的問題，乃是導演必須承擔的(電影所特有的)巨大的責任；在電影繁雜的牽絆中，這幾乎是「至高無上」的了。電影導演的經驗，以攝影般的準確，生動、直接地傳遞給觀眾；因此，觀眾的情感，雖不盡然與作者一致，倒也近乎見證人了。

　　我要再度強調，和音樂一樣，電影也是以**現實**來運作的藝術。是以我反對結構主義者企圖將一格畫面視為其他事物的符碼，其意義在該一鏡頭即已完成。批評一種藝術的方法不可生硬地、不分青紅皂白地套用在其他藝術上，而結構主義者便是這樣的取向。譬如一個音符，並不帶感情，也不具意識形態。同樣的，一格電影畫面永遠是構成現實的一分子，本身不負理念；只有電影整體，才可以確鑿地說它承載了某種意識形態的現實觀照。另一方面，一個**文字**本身就是一個想法、一種觀念，某種程度的抽象概念。一個文字不可能是一無意義的聲音。

　　在《塞瓦斯托波故事集》(*Tales of Sevasto-pol*)中，托爾斯泰極其寫實詳盡地描寫軍醫院裡的恐怖情事。然而，無論他對這些嚇人的細微末節說明得如何巨細靡遺，讀者還是可能就全然寫實的圖畫，依照自己的經驗、願望和看法來修改潤飾，以揣摹其狀。讀者總是選擇性地來領會文本，這和他自己的想像法則有所關聯。

《潛行者》
科學家(尼可萊‧葛林柯飾)
坐在旅程的終點，
神秘房室外面。

243

一本書被一千位各異其趣的人閱讀，就等於是一千本不同的書。想像力靈活的讀者可以從最簡潔的說明中看到遠比作者本人所摹想的更深遠、更寫實的景象（事實上作家常常期待讀者往更深處想）。另一方面，對於已被道德的譴責和禁忌束手縛脚的讀者而言，不論看到多麼準確、不留情面的描繪，都得穿過早已在他心裡建立起來的那層道德與審美的篩濾。在這種主觀的認知裡不免會有所調整修校，而就作者與讀者的關係而言，這乃是一種固有的過程；這好比特洛伊的木馬，在木馬的肚子裡，作者一路挺進，直搗讀者心靈。其中潛藏著一份讀者無法迴避的職責，便是扮演一部分該作品作者的角色。

　　但是，電影觀衆是否有選擇的自由？

　　每一格畫面、每一場景或段落，不只是一種描寫，更是一個動作、風景或容顏的複製。審美的規範逐加諸觀衆，具體的現象亦毫不含糊地展現出來，觀衆個人則往往憑藉一己的經驗而開始有所抗拒。

　　我們再拿繪畫來作比較，就可以發現在畫作和觀衆之間，總是有一段距離，一段事先劃定的距離，使觀衆對該畫作所描繪的事物心生崇敬，也使觀衆體認到，擺在他面前的（無論他是否看得懂）乃是一面現實的影像：沒有人會將圖畫當作實物。當然，你可以談論畫布上的圖形像不像「實物」；但是電影的觀衆總會意識到投射在銀幕上的實物乃是「實實在在地」現形在他們眼前。一個

人通常會以現實人生的法則來評斷一部電影，這些法則悄悄地取代了影片所根據的、源自作者日常生活裡一些平凡無聊的經驗所衍生的法則。由是觀眾在欣賞電影的過程中，便不免有些弔詭。

　　爲什麼觀影大衆往往特別喜歡看一些異國情調的、與他們的生活扯不上關係的電影？──他們覺得他們對自己的生活已經知道夠多了，他們不想再看了；因此，看電影時他們喜歡分享別人的經驗，而且越是不尋常、越是不像他們自己的生活，就越想看、越刺激，在他們看來，也越有裨益。

　　當然，社會學的因素在此起了作用。爲什麼有些群體的人們接觸藝術僅只爲了娛樂，而其他群體卻指望理智的對話？爲什麼有人只對某些膚淺的，號稱「漂亮的」，其實是粗俗、卑劣、下流、沒品味的事物信以爲眞，而其他人卻得以體驗最細緻、道地的美感經驗？爲數極龐大的人衆全無審美的知覺（有時連道德的知覺也闕如），其原因何在？這是誰的錯？我們可不可能協助這等人衆去經驗啓示與美感，以及眞正的藝術觸動心靈所產生崇高的悸動？

　　我認爲答案已在問題裡頭；不過這裡只先提一下，暫時還不打算細談。基於各種不同的理由，在不同的社會體系底下，一般大衆都被餵食了過量的代用品，卻沒有人關心一點一滴地去滋養、培育品味。在西方諸國的民衆至少都能有所選擇，如果他們想看的話，偉大導演的影片比比皆

《潛行者》
衰頹：潛行者的女兒。

是，可說是垂手可得。不過，只要我們留心觀察，不難看出這些作品面對著充斥市面上大小戲院的商業電影的不公平鬥爭，常常被淹沒了；是以藝術電影的影響力往往都微不足道。

在和商業電影競爭的情形下，導演對其觀眾便有著特殊的責任。我的意思是，因為電影對觀眾有無比的影響力（在於將銀幕與生活劃等號），那種最沒有意義、最不真實的商業電影在一些不懂挑剔的、未受薰陶的電影客身上所產生的奇妙作用，和真正的電影在更睿智的觀眾身上衍生的效應並無二致。可悲的、決定性的區別是：如果說藝術能夠激發情感和理念，大眾口味的電影，因了其平易而難以抗拒的效果，無可挽回地消滅了所有思考和感覺的形跡。人們不再感受任何對美感和性靈的需求，遂有如灌飲可口可樂一般消費電影。

電影導演與觀眾接觸的方式乃是電影所特有

的：在電影裡，經驗印在軟片上，以極盡動人、因而也扣人心弦的形式傳遞給觀眾。觀眾感到有這種代理經驗的需求，以彌補部分個人已經不再、或失之交臂的經驗；這種追求，宛如在「尋找逝去的時光」。至於這等新得的經驗究竟有多通人情，就只有仰仗作者了。多麼重大的責任！

是以每當藝術家談到絕對的創作自由時，我總是很難理解。我不了解那種自由所指為何，因為對我而言，如果你選擇了藝術工作，你就被需求的鎖鏈所束縛，被你自己設定的任務和藝術的天職所桎梏。

每一件事都分別被各種不同的需求所決定；倘使我們果真找到了完完全全不受限制的人，他勢必像深水的魚被拉上水面一般。細想之下，受到啟示的盧布烈夫在教規的嚴厲譴責下工作，委實相當奇妙！我在西方國家待得愈久，自由對我而言，彷彿愈顯得不可思議、曖昧難解。嗑藥的自由？殺人的自由？抑或自殺的自由？

你要自由就得如此，不必徵求任何人同意。對於你所當做的，你必須有自己的前提，奉行不渝，而不致因為境遇而屈從或讓步。然而，那種自由卻需要強有力的內在資源、高度的自覺，以及一種對自己乃至於對他人所負責任的意識。

嗚呼，悲劇之所在乃是我們不曉得要怎麼自由——我們以別人為代價求取我們自己的自由，不願為了他人而割捨我們自己的事物：那勢必會侵害我們的權益和自由。今天，我們都感染了非

常程度的自我主義。那不叫自由；自由的眞諦是學習只要求自我，而不去要求天地萬物抑或他人，並了解如何施與，爲大愛而犧牲。

　　祈望讀者別誤解了我的意思：我所談的，乃是在終極的、道德的意義上的自由。我無意狡辯，或者對歐洲民主有目共睹的價值和成就有所懷疑。不過這類民主所需的條件卻強調了人類精神空虛和孤獨的問題。我覺得現代人在追求政治自由的奮鬥中（政治自由自屬重要），卻似乎看不到從前一個世代裡所享有的那種自由，那種能夠爲自己所處的時代和社會獻身付出的自由。

　　現在回顧我迄今所拍的電影，我覺得我一貫想述說的，無非是處在心靈上無法自主、沒有自由的芸芸衆生中猶能掌握自己內在自由的人們；他們對於道德的信念和立場使他們看起來懦弱，事實上卻是堅強的表徵。

　　潛行者似乎是懦弱的，但是本質上他卻是十足的堅忍卓絕，因爲他有著信仰和服務他人的意志。藝術家在他們專業上的工作，最終的目的，不在告訴人家些什麼，而在於表白他欲效勞衆生的意志。我很訝異有些藝術家自以爲他們自由地創造了他們自己，或者認爲他們確實可以做到創造自我；因爲無數藝術家都承認他們乃是由所處的時代和周遭的人衆造就出來的。巴斯特納克曾寫道：

　　　　醒著吧，醒著吧，藝術家，

別向睡眠屈服……
你是永恆的人質
時光的囚徒。

　　我相信，如果一位藝術家成功了某些作品，
他如此做只因爲那是世人所需——即使在當時人
們並未意識到這點。因此，觀衆永遠是贏家、有
其所得，而藝術家注定得輸、得付出。

　　我無法想像我這一生有幸可以這麼自由地做
我想做的事；我必須做的是在任何階段都顯得最
重要、最不可或缺的工作。此外，唯有對那百分
之八十因爲某些理由而致沖昏了頭，認爲我們本
就是要去娛樂他們的民衆視若無睹，才有可能眞
正與觀衆溝通。當我們停止尊重那百分之八十到
某種地步，我們便樂意去娛樂他們，因爲我們的
金錢和下一部製作都得仰仗他們了。多麼猙獰的
前景！

　　然而，我們回過頭來談那依舊殷殷期待著眞
正的美感印象的少數觀衆：那是每位藝術家夢寐
以求的理想觀衆——面對一部表達了作者所經歷
的生活與苦痛的影片時，他們總是全心全意地回
應。我對他們萬分尊崇，因此不願也不能對他們
有所欺瞞：我對他們有信心，是以我膽敢將對我
最重要、最珍貴的事物表露出來。

　　梵谷曾聲明「責任是絕對的」；他曾承認，「再
熱烈的喝彩都不會比平凡的工人希望將我的石版
畫掛在他們的房間或工場使我更高興」；他也認

同希爾克摩(Heerkomer)的名言：「不論從那個意義來說，藝術的創造都爲你們，人民。」梵谷從來就不會想努力特別去取悅任何人，或敎任何人喜歡他。他對工作看得很認眞，完全了解其社會意涵；並且視藝術家的任務爲「戰鬥」，以天地萬物爲材料，只要一息尚存便全力以赴，以表現隱伏在生命裡那種眞理的極致。他就是這樣來看待他對人民的責任。他曾在日記上寫道：「嚴格說來，如果一個人清楚地將自己想說的話表達出來，那還不夠嗎？如果他能夠美妙地表達他的思想，我不認爲聽他說話會更愉快；我們無法給眞理增添多少美麗，因爲眞理本身已經很美。」

　　旣然藝術所表現的是人類的抱負和希望，它在社會道德的發展上便扮演著極爲重要的角色──無論如何，那正是人們對它之所求；如果它辦不到，那就只意味著社會有了毛病。我們不能賦予藝術純然功利實用的目標。根據此一前提所拍的電影不可能結合成一個藝術的實體，因爲電影(或者任何一種藝術)之於觀賞者的效應遠比這種說法能容許的要求來得更深遠、更複雜。藝術存在這一事實便得以提升人類的情操。它創造了無形的黏劑，把人類結合成一個共同生活體，在其間的道德氣氛，猶如一種文化媒介，將使藝術萌芽、茂盛。要不然，藝術勢將衰敗，如荒蕪果園裡的一株蘋果樹。如果藝術不按其天職來使用，只得日漸凋零，那意味著沒人對其存在有任何需要了。

在我工作的過程中，我屢屢注意到，如果一
部電影的外在感情結構係根據作者的記憶，將其
個人生活的印象轉變爲銀幕影像，那麼這部電影
便有足以感動其觀衆的力量。但是如係遵守文學
的教條、理智地設計出來的場面，則無論處理得
多麼嚴謹愼重、多麼令人心服，終究還是提不起
觀衆的興致。事實上即使這樣的影片在剛問世時
可能讓部分人覺得有趣、迷人，到底還是缺乏生
命力，經不起時間的考驗。

　　換句話說，因爲你不可能像文學作品一般使
用讀者的經驗，並考慮在每位讀者心裡產生一種
「美學的同化」——這點在電影上的確行不通——
你必須以最極致的誠懇來陳述你自己的經驗。這
當然不容易辦到，你必須咬緊牙關、堅持到底！
那就是爲什麼甚至在今天，當各色人等（其中不乏
在電影專業上僅略懂皮毛者）都有拍電影的機會
時，全世界的電影大師依然寥寥可數了。

　　我極力反對艾森斯坦那種使用圖框去匯整知
性公式的作法。我自己將經驗傳達給觀衆的方法
全然不同。當然，我得說明艾森斯坦並未試圖把
他自己的經驗傳遞給任何人，他只是一心一意地
想闡明理念；但對我們而言，他那種電影是純然
有害的。尤有甚者，艾森斯坦的蒙太奇名言，依
我看來，正好和電影感動觀衆的那種獨特過程的
根本所在相牴觸。它剝奪了觀衆觀看電影的特
權，其中涉及有別於文學或哲學對其受衆的意識
產生衝擊的因素，亦即體驗一段銀幕上發生的一

切，彷彿自己的生活一般，極其強烈地把銀幕上印在時間上的經驗接收過來，當作自己本人的經驗，使演出的世界和他自己的人生有所關聯。

艾森斯坦把思想專制化，使裡頭少了「空氣」，少了那種難以言傳的弦外之音，而這往往又是所有藝術中最扣人心弦的特質，此一特質也使得個人和影片有了產生關聯的可能。我想拍的電影，裡頭沒有演說或宣傳，卻總能引起深刻的切身經驗。我朝這個方向努力，心裡深知我對電影觀眾的責任，我也認為我能夠提供他們與眾不同、不可或缺的經驗，而觀眾也心存這種期待才進入漆黑的電影院。

任何人只要願意的話都可以把我的電影當做一面鏡子，在其中他會看到自己。當一部電影的構想被賦予宛如生命般的形式，並專注於其感性的功能，而不在所謂「詩意鏡頭」(即明顯地把場景當做是理念的容器那類鏡頭)的知性公式，那麼觀眾便可能從個人經驗的觀點來聯繫電影的構想。

我已經說過，個人的偏見必須隱藏起來：展現個人的偏見也許可能給一部電影帶來立即的議論話題，但其意義亦將局限於那種短暫的效用。藝術如要持續，就必須深化其本質；唯有如此，它才能發揮其無以倫比的潛力，以感動人們；這無疑是其最重要的功德，和宣傳、新聞、哲學或任何知識、社會機構的部門都扯不上關係。

藝術作品企圖去完整重建其內在關係的現存結構，遂忠實地再現了全盤的現象。當一位藝術

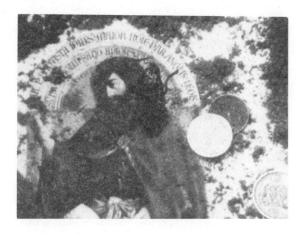

《潛行者》
「區域」中的一個水池：
沉在水底的是
范·艾克兄弟所繪的
根特神龕的細部——
施洗者聖約翰。

家從「一團時間」裡(不管這團時間是多麼濃稠或漫長)擇取並結合一些事實,即使是電影,他都沒有選擇的自由。不管他願不願意,其人格對他的選擇,以及將所選擇化為藝術的整體的過程,都有所影響。

現實係由許多偶然的關係所決定,藝術家只能掌握到其中的部分。留下來供他運用的,就是他所能成功捕捉和再現的部分,這些適足以彰顯其個人本色和出眾之處。尤有甚者,他對現實情事的寄望越是毀切,他對所做的一切,責任就越重大。誠摯、忠實和廉潔是他必須具備的美德。

令人苦惱的是沒有人能夠在攝影機前面重新建構整個事實(這苦惱可是藝術最初的起因?)因此,「自然主義」一詞應用到電影可能沒什麼意義。(這並不能避免蘇俄的批評家使用此一術語,指摘一些被濫用的、他們認為過分殘忍的鏡頭:其主要的攻訐之一,乃是指《安德烈·盧布烈夫》

為所謂的「自然主義」，亦即指其處心積慮地美化殘忍，為殘忍而殘忍。）

　　自然主義（Naturalism）是一批評術語，專指十九世紀歐洲文學的一種趨勢，以法國作家左拉為主要代表。無論如何，此一術語充其量只能當做藝術中的一種相對的觀念，因為沒有一樣事物可以自然寫實地複製。真是荒謬！

　　每個人都傾向於把世界想成他所看到或意識到的一般。但是啊，其實未必！生活在「他們自身內」的萬事萬物，只有在我們自己的經驗中，才得以「為我們」而存在；人類必須曉得這方面的機能，乃是其意義所在。人類認識世界的能力受限於天賦的感覺器官；如果，照尼可萊·顧密烈夫（Nikolai Gumilyv）❷❼的說法，我們「與生俱來」擁有「第六感的器官」，則顯然世界在我們眼裡會展現出其他的向度。是以每一位藝術家在知覺上、在對於他周遭世界內在關係的了解上，都有其局限。所以，談論電影的自然主義根本就沒有意義，如照他們所謂的「自然的狀態」，彷彿一切現象都可以透過攝影機整批記錄下來，而不顧任何藝術的原則。這種自然主義不能繼續存在。

　　常常，評論家只是利用此一術語作為理論的、「客觀的」藉口，以質疑藝術家陳述一些使觀眾恐懼和戰慄的事實的權利。這些已被那一群以「保護者」自居的說客貼上「有問題」的標籤，因為他們自覺有義務確保眼睛所看、耳朵所聽的一切都是賞心悅目的。果如是，則我們可以指控杜

甫仁柯和艾森斯坦這兩位備受推崇的導演都觸犯了這方面的法條；同樣的，所有未被禁演的集中營記錄片中對人類所受苦難和羞辱的刻劃，也都有可議之處。

當《安德烈‧盧布烈夫》的一些段落被斷章取義，以指控我爲「自然主義」時——例如把人弄瞎的場景和一些弗拉狄米爾(Vladimir)的燒殺擄掠鏡頭——我實在不了解此一指控的主旨何在，甚至到現在還沒搞清楚。我並不是一位閉門造車的藝術家，而要去敎群衆快樂這樣的差事也輪不到我來做。

事實正好相反：我必須做的，是就我個人的經驗和了解，將個人所見關於我們共同存活的眞理公諸人世。那眞理不必然就平易近人或賞心悅目；也唯有臻於該一眞理和「寫實主義」之境，方能在人的內心獲得道德的勝利。

反過來說，如果我的藝術創作虛僞不實，卻又宣稱忠實於現實；抑或扛起那表面上看起來「忠於人生」的電影影像的招牌，以僞裝我自己的目的，並一味相信其對觀衆的影響，那我實在是咎由自取。

在本章開頭，談到電影作者所肩負的責任時，我使用「至高無上」一詞，這並非偶然的。我之所以突出那種觀念——儘管可能有些誇張——乃是爲了強調一樣事實，就是藝術工作者必須負起特殊的責任，其作品才能使人心悅誠服：電影影響觀衆的方法，對人們道德的崩潰和精神防禦

《潛行者》
在旅程中歇息。

的解體而言，遠比舊有的、傳統藝術形式的手段
來得更容易、更快速。事實上，供應精神武裝並
導引人民向善，必然都很困難……

　　導演的任務是要重現人生：其活動和矛盾，
其動力和衝突。他的職責是要巨細靡遺地披露他
所見所聞的真實——雖然並非人人都能接受那樣
的真實。當然，藝術家有時也可能迷路走失；但
只要他誠心誠意，即使是他犯下的過錯也有其趣
味，因為那些過錯呈現了他內在生命的**現實**，呈
現了他置身外在世界所履歷的漂泊與掙扎。(有誰
曾經擁有過完整的真實？)所有關於那些可以表
現、那些不可表現的爭辯，無不出於陳腐的、不
道德的居心，試圖扭曲真實。

256

　　杜斯妥也夫斯基說過：「他們老是說藝術必須反映人生等等。眞是胡扯：作家(詩人)自己創造生命，彷彿生命從未在他面前存在過……」

　　藝術家的靈感，在他的「自我」的最幽深處形成。它不可能聽命於外在的「商業」考量。靈感肯定要和他的心靈、他的意識相關，並起源自其總體的世界觀照。要不然，其藝術性自始便注定旣空洞又乏味。做爲一位專業導演或專業作家，卻不成其爲藝術家，是絕對可能的：那充其量只是其他人的理念的執行者罷了。

　　對藝術家而言，眞正藝術性的靈感總是一種折磨，幾至危及其生命的地步。靈感的實現相當於一種身體力行的功夫。自始以來一直就是如

此，儘管許多人都有一種誤謬的想法，認為我們所做所為，無非是講述一些老掉牙的故事；在大眾面前，我們像是頭披圍巾、手織毛線的老祖母，講述各類故事供他們消遣娛樂。故事也許講得生動有趣、引人入勝，卻只為觀眾做一件事：幫他們在閒話瞎扯時消磨時間。

藝術家沒有權利作他並未向社會承諾的構思，否則此一想法的實現可能導致其專業活動與其未來生活之間的矛盾對立。在我們自身的生活裡，我們的行為舉止也許光明正大，也許卑劣無恥。我們承認光明正大的行為可能給我們帶來壓力，甚或與我們的環境格格不入。我們為什麼不為我們的專業活動可能導致的困擾預做準備？我們為什麼一開始拍電影時就害怕肩負責任？我們為什麼一開始就要打包票以拍出一部無傷大雅卻又毫無意義的影片？難道不是因為我們想從我們的作品獲得金錢和舒適這種即刻的報酬？如果和興建夏特爾大教堂(Chartres Cathedral)那些謙遜的建築工(他們連姓名都不為人知)相較，相信我們對現代藝術家那種傲慢無不大驚失色。藝術家應當表現出對責任無私的奉獻；不過我們許久以前就把這給遺忘了。

在這社會主義國家的社會裡，工廠的工人或在田野工作的農夫都有責任生產有物質價值的東西，他們自認為是生命的主人。這些人都得付出金錢以得到「藝術家」所熱中於施與他們的一丁點「娛樂」。然而，「藝術家」的熱心卻出之於冷淡，

因為他們冷眼嘲訕地趁著老實的人民和苦役空閒的時間，利用他們懵懂無知、容易欺騙，利用他們缺乏審美的教育，以摧毀他們的精神防禦，並從中賺錢牟利。這類「藝術家」的行為，委實令人厭惡。一位藝術家若要實至名歸，他的作品必須禁得起其生活方式的考驗：不能是偶爾附帶的兼差，而是他生生不息的「自我」賴以存活的模式。

撰寫一本書的道德意涵，則完全是另一回事：從某種角度來看，到底要著作那一種書乃操之在你，因為讀者將會決定他是要買這本書呢，抑或讓它留在書店的架上兜塵埃。只有從表面形式上，也就是觀眾可以選擇看或不看一部電影這方面來看，電影和書籍的處境才算近似。不過因為電影往往牽涉到極其龐大的資金，所以總是極為積極堅持、千方百計地努力搜刮一部影片最大的回收。銷售一部電影猶如將一片未收成的農作發包出去，這一來只有加重我們對「商品」的責任罷了。

布烈松總是讓我感到驚奇：其作品濃稠超凡。任何附帶的情事都無法潛鑽進入他所擇取的嚴格的、節制的表達方法中；他從未能「一口氣地完成」一部電影。嚴肅、深刻、高潔，他已躋身大師之列，每一部影片都成為其精神存在的見證。顯而易見的，只有在他自己內心已蘊蓄到最終的極致時，他才著手拍片。為什麼呢？——天曉得……

在柏格曼的《哭泣與耳語》(*Cries and Whis-*

《潛行者》 亞森尼‧塔可夫斯基的詩：然而猶嫌不足。

夏日已然消逝
也許永不還復。
陽光如是溫暖。
然而猶嫌不足。

一切行將過往，
墜入我底雙掌
宛如五瓣之葉，
然而猶嫌不足。

邪惡未嘗消失
良善猶未惘然，
盡皆閃耀清光
然而猶嫌不足。

生命予我氣力
平安匿其羽翼，
我總掌握運氣，
然而猶嫌不足。

葉片無一點燃
枝梗全未斷裂……
白晝清如玻璃，
然而猶嫌不足。

　　──亞森尼・塔可夫斯基

pers)裡,有一個片段極其動人,那也許是全片最重要的一段。二姊妹來到她們父親家裡,她們的姊姊在那裡奄奄一息。電影就從對這位姊姊死亡的預期發展開來。在這裡,別無他人,突然地、出乎意料地,由於手足之情以及對人情接觸的渴望,她們簇擁在一塊;她們談了又談,談了又談……訴說不盡滿腹衷情……她們相互觸撫……此一場面創造了一種灼熱的親密人性的感動……那般纖弱卻又令人渴慕……而柏格曼在電影裡把這些時刻處理得曖昧無常、難以捉摸,遂使得這一切更加深刻動人。整部片子裡,大部分時間這些姊妹都無法和好,即使面對死亡也不肯相互原諒。她們充滿了仇恨,動輒折磨對方、惹惱自己。在她們短暫的心心相連時,柏格曼省略了對話,而使用留聲機播放著巴哈的大提琴組曲,戲劇性地加強了這場戲的衝擊力,使其益發深邃,綿延不已。當然這種提昇,這種進入良善的翔馳,是十足的異想天開──這是一場夢、夢見不存在也不可能存在的事物。這正是人類心靈所覓尋、所渴盼的;而那一片刻便蘊涵了驚鴻一瞥的和諧與理想。就這麼虛幻的飛翔,卻也讓觀眾可能透過藝術而獲致一種淨化、一種心靈的洗滌和解脫。

我提起這部電影,乃是要強調我自己的信念:藝術必須傳達人類對於理想的渴望,必須表達人類朝向理想的歷程;藝術必須予人希望和信心。從藝術家的角度所呈現的世界越是沒有指望,也許我們會越清楚地看到那與其對立抗衡的

理想吧——否則生活即變成不可能矣！

　　藝術家象徵著我們存在的意義。

　　爲什麼藝術家企圖摧毀社會所追求的穩定？在湯瑪斯・曼的《魔山》裡，瑟坦布里尼(Settem-brini)說：「工程師，我相信你不反對惡念吧？我認爲那是理性用來對抗黑暗和醜陋的最出色的武器了。惡念是批評的靈魂，閣下，而批評則是進步和啓蒙的源頭。」藝術家企圖瓦解社會所賴以存活的安穩，爲了能夠更接近理想。社會追求穩定，而藝術家追求無限。藝術家關心絕對的眞理，因此總是高瞻遠矚，較他人更能洞察先機。

　　至於其結果，我們可是但問是否選擇去履行我們的職責，而不問結果。此一出發點加諸藝術家的義務乃是要爲其自身的命運負責。我的將來猶如我眼前的一杯水，它自己不會離我遠去，終歸要被喝掉。

　　在我所有的影片裡，嘗試去建立聯繫人民(除卻那些行屍走肉)的環節對我而言很重要。那些環節聯繫了我和人性，以及我們大家、我們周遭的一切。我必須明白在這世界裡，我是個傳承者，而我活在此時此地也決非偶然。我們每個人心裡必定都有一套價值的尺度。在《鏡子》裡，我想要讓觀衆感覺到巴哈以及裴葛雷西(Pergolesi，義大利作曲家)，以及普希金的信函以及紅軍強渡席瓦虛湖，以及私密的家庭情事——這一切事物，就某層意義而言，都是同等重要的人類經驗。就一個人的心靈經驗而言，昨日發生在他身上的事

和一百年前人類發生的事可能有完全相同程度的意義……

在我所有的影片裡，根的主題一直都極為重要：此一主題聯繫了家庭房舍、童年、國家、大地。我一直覺得確定我自己屬於一個特定的傳統、文化、族群或觀念是很重要的。

自杜斯妥也夫斯基的作品以降的俄羅斯文化傳統對我有重大的意義。此一傳統在現代俄國顯然沒有充分的發展，事實上有被鄙視的傾向，甚至完全被忽略了。這有幾個理由：首先是此一傳統與物質主義格格不入；其次，所有杜斯妥也夫斯基筆下人物所經歷的心靈危機(這些正是其作品及其追隨者創作的靈感所在)的事實也在在令人感到疑慮。當代俄國人為什麼會如此畏懼這種「心靈危機」的情形呢？

我相信總得經歷心靈危機才有治癒的可能。心靈危機乃是一種冀求發現自我、重獲信念的努力。這是每一位以精神層面為目標的人所分派到的命運。試想，當靈魂渴望和諧而人生卻充滿紛擾，怎麼會沒有心靈危機？此一對峙乃是刺激行動的動力，同時也是我們的痛苦和希望的泉源：堅定了我們心靈的深度和潛能。

這也正是《潛行者》所要探討的：主角在信心動搖之際曾經絕望過；但每回他為那些喪失了希望和夢想的人效勞時，他對自己的職志都會萌生嶄新的感受。我覺得電影遵守時間、場所和行動的三一律是非常重要的。在《鏡子》裡，我的興趣

在於將新聞片、夢境、現實、希望、假設和回憶
的鏡頭穿插出現，成為一種起伏紛擾的境況，以
對照主角所遭逢的無以迴避的存在問題。在《潛行
者》裡，我希望在鏡頭與鏡頭之間沒有時間的流
逝。我希望在每一格畫面中都能顯示出時間以及
時間推移的存在；而鏡頭間的聯結則僅僅是動作
的延續，不包含時間的轉換，也不作為選擇並戲
劇化安排素材的機制──我希望整部電影彷彿以
一個鏡頭拍攝完成。我覺得這樣單純、精省的取
向自有豐富的可能性。我盡可能刪減劇本裡的外
在效果，以使其減至最低。原則上我希望避免以
出其不意的場景轉換、戲劇動作的地理形勢和精
雕細琢的情節來使觀眾分神或覺得唐突──我希
望整體結構單純而靜默。

　　我一直執著地嘗試讓人們相信：作為一種藝
術的媒介，電影自有其相當於散文的可能性。我
想證實電影能夠以其連貫性來觀察生命，而不致
生硬或露骨地加以干擾。因為那正是我所了解電
影真正**詩意**本質之所在。

　　我想到形式過度單純化可能會有顯得矯揉造
作或刻意斧鑿之虞。為了避免此一弊病，我盡可
能剔除了鏡頭裡所有曖昧和影射的手法──那些
被視為「詩意氣氛」之標記的元素。要營造那種氣
氛總得煞費苦心；我確信相反的取向更妥當──
我必須全然不去顧慮氣氛，因為氣氛乃是源自中
心思想，源自作者自身觀念的實現。而中心思想
越是準確地形成，我越能清楚地界定動作的意

265

亞歷山大・普希金
致彼得・達耶夫函(部分)
《鏡子》裡曾引用

聖彼得堡　1836年10月19日

……當然此一分裂把我們和歐洲的其他部分區隔開來，而在歐洲喧騰擾攘的許多重大事件也都沒我們的分；但我們有著自己的使命。將蒙古西征壓制在其廣袤的疆域內者正是俄羅斯。韃靼人不敢穿越我們西邊的疆界，使我們得以留在其後面。他們往大漠撤退，基督教文明因而得以保全。因此，我們只得開始一種完全隔絕的生活方式，既保留了基督教，也使我們在基督教的世界中成了完全的陌生人，是以我們的犧牲苦難從未和天主教歐洲的蓬勃發展有所衝突。你說我們的基督教所本的泉源不純淨，說拜占庭卑賤、遭人藐視等等——朋友啊，耶穌基督難道不是生而為猶太人，而耶路撒冷不也是各國家民族間的笑柄？教會經文是否因此而顯得絲毫失色？我們取自希臘的是其經文和傳統，而不是其幼稚無聊、吵嚷不休的氣質。拜占庭的風俗民情和基輔也一直都南轅北轍。俄羅斯的聖職在提歐梵(Theophanes)時代之前，一直頗受尊崇：從未因教皇的腐化而遭受玷污，也斷然不至於在人類最需要和諧一致的時刻引發宗教的改革。我同意現今我們的聖職已退步了。你想知道個中的緣由嗎？

——因為他們蓄留鬍鬚，就這樣。他們不屬於良善的社會。談到我們歷史的意義，我完全無法認同你的看法。歐列格(Oleg)和斯維亞托斯拉夫(Sviatoslav)的戰爭，甚或各藩屬之間的干戈，豈不正是不歇不止的冒險；生澀、漫無目標的活動等等生命力的徵象，不正是每個人年輕時的標記？韃靼的侵略是個悲傷、令人難忘的景象。俄羅斯的覺醒，其國力的展現，其朝向統一的進程（當然是指俄羅斯的統一），二位伊凡帝王，肇始於尤格利治(Uglich)而在伊帕帖夫修道院(Ipatiev Monastery)完成的雄偉的戲劇——這一切誠然都是歷史，豈非亦是場半被遺忘的夢境？還有彼得大帝，他本身不就是一段世界歷史？還有凱撒琳二世，帶領俄羅斯來到歐洲門口的不就是她？還有亞歷山大，指引你到巴黎？再者——你捫心自問——你是否察覺俄羅斯目前的處境有某種質量，足以引起未來史學家的興趣？你想他會不會把我們置於歐洲之外？我個人雖然對皇上忠心耿耿，我對周遭所見者卻絲毫不覺欣羨；作為一個文人，我感到痛苦；作為一個有偏見的人，我覺得懊惱——不過，我對你發誓，無論給我世界上任何東西，我都不願意把我的國家換成別的，我也不要任何不屬於我的祖先的歷史，這本來就是上帝所賜……

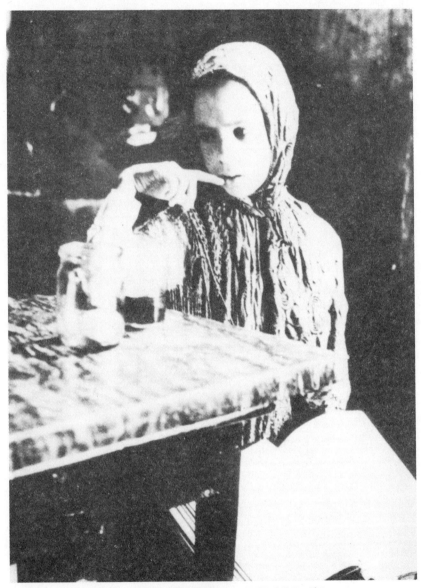

《潛行者》　費歐多‧提烏契夫的詩：我深愛你底雙眼，吾友。

我深愛你底雙眼，吾友，
深愛其華光灼灼閃曳，
於你疾疾舉目之際
宛若閃電劃過天幕
你底凝視環掠速速。

而魅力尤其扣人心弦
於你眼眸幽幽垂眯
在那款款深吻之際，
穿透你垂落底眼瞼
情慾底火悶燒鬱鬱。

——費歐多·提烏契夫
（Fyodor Tyuchev, 1803-1873）

義，在其周遭所醞釀出來的氣氛也就越有韻味。所有物品、風景、演員的聲調都將隨著整體基調而開始產生回響。一切都將互有關聯且不可或缺。事事物物遂全面地交相更迭、互生共鳴：這樣專注於最重要部分的結果，自有一種氣氛油然而生。(我覺得為氣氛而營造氣氛的想法真不可思議。那碰巧正是我之所以一直不能接受印象派畫家的畫作，他們便是為了剎那而著手刻劃剎那，以表達「瞬間」的意義；或許那是一種藝術的手段，卻非其目的。)我覺得在《潛行者》中，我儘可能專注於最重要的部分，因而流露出來的氣氛比起我在這之前所拍的任何一部影片都來得更生動、更感人。

那麼，貫穿《潛行者》的主要題旨又是什麼？最尋常的說法，就是關於人性尊嚴的主題，關於尊嚴的真諦，以及關於一位缺乏自尊的人如何承受苦難。

讓我提醒讀者，這部影片裡的三個人物啟程前往「區域」，其目的地是一特定的房間，我們知道在那裡每個人最私密的願望都會實現。當作家和科學家跟隨著潛行者在怪異廣袤的「區域」裡冒險前進的途中，他們的嚮導跟他們講了一個似真似假，有關另一位外號叫「野豬」的潛行者的故事。他曾到過那間密室，希望能挽回他那位因了自己的過錯而被殺死的兄弟的性命。然而，「野豬」一回到家，卻發現自己已經變得極其富有。「區域」賜予他在現實中衷心的慾求，而不是在他的想像

中最珍視的願望。結果「野豬」上吊自盡了。

　　同樣的，這兩人也來到了他們的目的地。他們經歷了許多考驗，思索他們自己，重新評估他們自己。但是他們提不起勇氣跨過門檻，走進那間他們冒著生命危險才抵達的房室。他們開始意識到，在悲劇性的、最深邃的知覺層面上，他們並不完美。他們鼓足勇氣來檢視自我──並且悚然而驚；不過，到頭來他們還是缺乏心靈上的勇氣以相信自己。

　　潛行者的妻子來到他們歇脚的那家館子時，作家和科學家面對了一種令人困惑的、難以理解的現象。在他們面前這位女人因為她丈夫而經歷了難以言喻的苦難，並且跟他生了個病童；但是她依舊一如年輕時侯，以無私、毫不猶豫的摯誠愛著她丈夫。她的情愛和忠誠是對抗那毒害著現代世界的信仰匱乏、犬儒主義和道德眞空的最終奇蹟，而作家和科學家則是現代世界的犧牲者。

　　或許是在《潛行者》裡我第一次感到需要一淸二楚地闡明，誠如他們所言，正是這種終極的價值使人類得以存活，而其靈魂則不欲。

　　……《飛向太空》描述一群迷失在宇宙中的人，無論願不願意，他們都將獲得並精通一些新知識。人類無止境地追求取之不盡的知識，是一種巨大張力的來源，會帶來持續的焦慮、困難、憂傷和失望，因為最終的眞實永遠不得而知。此外，人類天賦的良心使他在行為與道德規範相牴觸時飽嘗煎熬，這麼說來，良心本身就包含了悲

劇的成分。《飛向太空》裡的人物都被失望纏擾不已，而我們提供給他們的出路卻相當虛幻。此一出路存在於夢幻中，存在於他們認清自己的根的機會裡——他們的根聯結了人類和孕育人類的大地。不過，即使是那樣的聯結對他們而言也已經變得不真實了。

甚至在《鏡子》這麼一部關於深切的、不朽的、亙久的人類情感的影片裡，情感也是主角迷惘困惑的根源；他無法了解為什麼他注定要因為情感而吃足苦頭，要因為他自己的愛戀和深情而受盡煎熬？在《潛行者》中我揭櫫一種完整的聲明：唯有人類的愛——不可思議地——才能夠證明「世界已毫無希望」這種愚鈍的主張實屬謬誤。世界是我們共同的、實實在在的資產，雖然我們已不再知道怎麼去愛了……

《潛行者》中的作家反映出生活在充斥著各種需要的世界裡的沮喪，在此一世界裡甚至機運都肇因於某些我們一時仍無法察覺的需要。或許作家前往「區域」為的是要去面對「未知」，要為之而驚懼顫慄。然而，到頭來震撼他的只是一個女人的忠誠及其人性尊嚴的力量。如果說一切事物都合乎邏輯，是否就能將之分解成構成要素，並條列成圖表？

在這部電影裡我想揭櫫基本的人性不能加以溶解或分割，形同一顆水晶般存在於我們每一個人的心靈裡，彌足珍貴。雖然他們的旅程表面上彷彿一敗塗地，事實上每個角色都得到某種無價

之寶：信心。他心裡開始意識到什麼是最重要的東西，而那最重要的東西亦存活在每一個人心裡。

因此我對《潛行者》那種奇幻的情節就不像我對《飛向太空》的故事線那麼感興趣。不巧的是《飛向太空》裡科幻小說的成分畢竟太顯眼，易使人分神。建造列姆(Lem)的小說裡所需要的火箭和太空基地是相當有趣，不過我現在倒覺得如果我們當時設法把這些都割捨了，這部電影應該會顯得更生動、更雄渾。

我認為一位藝術家引用了現實來作為陳述他對世界的看法的媒介，則此現實本身──恕我一再嘮叨──必須是真實的；換句話說，就是能夠為人所了解，自其童年以來即已熟悉的事物。一部電影在這層意義上越是真實，則其作者的聲明就更能使人信服。

在《潛行者》中，只有最基本的情境才稱得上是奇幻的。這方面還算合宜，因為它有助於更徹底地勾勒出影片中主要的道德衝突。至於實際發生在那幾個人物身上的，就全然沒有幻想的質素。這部電影意圖使觀眾感覺到一切都發生在此時此地，而「區域」就在我們周遭。

常常有人問我到底「區域」是什麼，它象徵什麼，並且就此一主題作盲目的臆測。這些問題使我陷入忿怒和失望的情境。「區域」並未象徵任何事物，並不比我電影裡任何事物象徵更多意義；「區域」就是「區域」，它是生命，有人試圖穿越時，

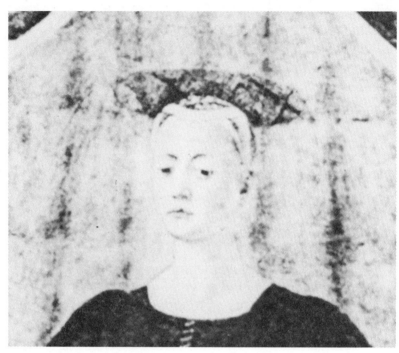

《鄉愁》
《帕爾多的聖母像》，
畢也洛・德・拉・
法蘭契斯卡的畫作。

他可能會失敗，也可能會成功。他是否能夠成功通過則端賴其自尊及分辨輕重緩急的能耐。

我了解我的責任在於激發每一具靈魂對其自身基本的人性與永恆的反省，而儘管一個人的命運握在自己手中，他卻往往任其流逝。他汲汲於追求幻影並膜拜偶像。最後，一切都將化約爲一個簡單的元素，此乃一個人對其存在所能指望的一切：愛的能力。此一元素能夠在靈魂中滋長，成爲決定一個人生命意義的主要動力。我的職責是使每一位看了我的電影的人意識到愛以及施與愛的需要，並意識到美正在召喚他。

274

8

《鄉愁》之後

　　如今我首部在國外攝製的影片已然成爲過
去。當然這部影片的拍攝曾獲電影當局正式批
准，我在當時就認爲這是理所當然的，因爲我是
爲我的同胞而拍這片子，也認定它會在俄國放
映。然而，接連發生的一些事件卻再度說明了：
對某些官方的電影團體而言，我的目標和電影是
如此無可挽回地離經叛道。

　　我想拍一部關於俄國的鄉愁，一部關於那影
響著離鄉背井的俄國人、我們民族所特有的精神
狀態的電影。就我對此一概念的了解，這已幾近
於一種愛國的責任。我要藉這部影片來陳述俄國
人對他們的民族根源，他們的過去，他們的文化，
他們的鄉土，他們的親朋好友那種宿命的依戀；
那種無論遭受命運怎樣的擺佈，他們一輩子都承
載著的依戀。俄國人多半不容易調適或妥協於一
種新的生活方式。整個俄羅斯移民史證實了西方
人所謂「俄國人是差勁的移民」的看法；大家都知
道他們那種難以被同化的悲情，那種拙於接納異
國生活方式的駑鈍。我怎麼會料想到在我拍攝《鄉

愁》時瀰漫在這部影片銀幕上那種濃得化不開的
渴慕會成為我有生之年的運數，從今而後以迄一
生的盡頭我都得兀自承受那惱人的病痛？

　　這部從頭到尾都在義大利拍攝的電影，在道
德上、政治上、情感上的各個層面都是徹底的俄
國風味。本片描述一個俄國人被派到義大利作深
入的訪問，以及他對義大利的觀感。不過我的目
的並不在於將那種令觀光客歎為觀止，並且被大
量複製成明信片寄往世界各地的義大利之美再作
一次影像的記載。我主要的著眼在於這個俄國人
全然難以釐清紛至沓來的諸般感受，同時也在於
他不能和最親近的人分享這些感受的悲哀，以及
要將嶄新的經歷和自他誕生以來一直牽絆著他的
過往勉強接續起來的無能為力。在我離家一些時
日之後我自己也經歷過同樣的感受：當我遭逢另
一個世界和另一個文化，並開始對它們有所耽迷
時，我開始感到煩躁不安，隱隱約約卻又無法治
癒──彷彿單戀，彷彿是試著要攫握住無限，或
者硬要將互不相容者湊合起來那種死心斷念之瘢
兆；這適足以提醒大家我們在地球上的經驗總是
多麼有限，多麼短暫，警告他們今生今世早已命
定的層層限制，並非外在的環境使然（這樣就太容
易處理了！）而是因於我們自身內在的「禁忌」
……

　　我一直非常仰慕迷戀某些中世紀日本的藝術
家。他們在君王藩主的宮廷中創作，直到獲得肯
定並創校授徒之後，才在他們聲望臻於巔峰時，

遠走他鄉，改變整個生活，重新以不同的姓名從
事創作，開創另一種風格。據說有些人在他們有
生之年就曾經歷過五次風格迥異的藝術生涯。此
一事實總是撩撥起我的想像力，也許是因爲我個
人相當沒有能力改變我的生命邏輯、或者我的人
性和藝術傾向的邏輯；彷彿一切都是他人斷然給
予我的。

　　哥查可夫——《鄉愁》的男主角——是位詩
人。他來到義大利以蒐集關於俄國農奴作曲家貝
流佐夫斯基（Beryózovsky）㉘的資料，打算根據
其生平撰寫歌劇腳本。貝流佐夫斯基是位歷史人
物。他的地主見他所展露的音樂才能，將他送到
義大利去進修；他在義大利待了許多年，舉辦多
場音樂會，頗受讚賞。不過到頭來，他無疑是受
到相同的、不可避免的俄羅斯鄉愁的驅使，終於
決定回到農奴制度的俄國，不久即懸樑自盡。當
然此一作家的故事係刻意安插在影片裡，以便闡
釋哥查可夫自身的處境，以及我們所見他的情
況；他強烈地意識到作爲一個局外人，只能在某
種距離之外觀看別人的生活，使他被過往的種種
回想，被那些親愛的人的容顏擊垮；這一切連同
家鄉的聲響和氣味都襲擊著他的記憶。

　　我得聲明當我初次看了這部電影的所有毛片
時，對其中所呈現的無法舒解的陰鬱景象頗感驚
異。這些落痕在毛片上的氣氛和心靈狀態性質相
同，如出一轍。這並不是我一開始就試圖達成的；
至於呈現在我面前這些現象之所以有其徵兆且與

衆不同，無關乎我個人明確的理論性意圖，而在
於拍攝時攝影機即率先遵循了我的心靈狀態：遠
離了家人和我原本習慣的生活方式，並且在相當
不熟悉的情況下工作，甚至得使用外國語言，在
在都使我消磨殆盡。我感到驚訝又欣喜，因爲已
經顯印在軟片上的、我首度在漆黑的戲院裡所看
到的一切，已然證實了我對於銀幕藝術的一些看
法，亦即電影藝術能夠成爲（甚至已被稱爲）孕育
個別靈魂的母體，能夠傳達獨特的人類經驗，那
並非只是胡思亂想的結果，而是展現在我眼前
的、道道地地的現實……

　　還是回頭來談當初《鄉愁》是如何構想和開始
罷……

　　我對情節的發展、事件的串連並沒有興趣
——我覺得我的電影一部比一部不需情節。我一
直都對一個人的內心世界感興趣；對我而言，深
入探索透露主角生活態度的心理現象，探索其心
靈世界所奠基的文學和文化傳統，遠比設計情節
來得自然。我非常清楚，從商業的角度來看，經
常變換場景，拍攝各種活潑花俏、角度多變的鏡
頭，採用異國情調的風景和美輪美奐的內景必然
更加有利可圖；不過對於我主要的努力方向而
言，外在的效果只不過拉遠並模糊了我所追求的
目標罷了。我的興趣在於人，因其內心自有一個
天地；要準確表現此一想法，表現人類生命的意
義，實犯不著在其背後張開一面宛如擠滿了各種
事件的畫布。

278

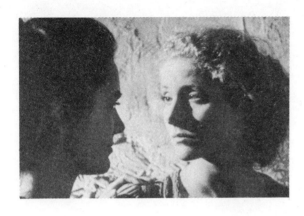

《鄉愁》 兩個女人。

　　自始以來，美國式探險電影從來就不曾引起
我的興趣，這點也許不需多談了。我最不想做的
就是去設計刺激搶眼的事物。從《伊凡的少年時
代》到《潛行者》，我一直都在設法避免外在的
行動，儘可能把動作凝聚在古典三一律的規範
裡。就這方面而言，即使是《安德烈·盧布烈夫》
的結構，在今天看來，我仍覺得支離破碎、不連
貫……

　　基本上，我希望《鄉愁》裡沒有任何不相關或
附帶的事物，以免阻礙了我的主要目標：描繪一
個人處於一種與世界、與自己深切疏離的境況，
無法在現實和他所渴望的和諧中找到平衡，由於
遠走他鄉以及世人對於完整存在的思慕，使他陷
入一種鄉愁的狀態中。劇本一直修改到最後臻於
一種形而上的整體時才令我滿意。

　　在他悲劇性地與現實決裂時(不只是與生命
的周遭狀況決裂，更是和那從未滿足個人要求的
生命本身決裂)，義大利才進入他的意識中，並且

279

彷彿無中生有地在他身邊矗立起莊嚴宏大的古殿
遺跡。這些文明的斷垣殘壁既熟悉普遍又陌生疏
離，宛如為人類徒勞一場的努力而立的墓誌銘，
人類步上只能通往毀滅的不歸路的標記。哥查可
夫死了，無法撐過他自己的心靈危機，無法「矯正」
那對他而言也顯得「支離破碎」的時間。

多明尼哥(Domenico)這個角色初看之下有
些令人費解，他對主角的心理狀態有著特殊的意
涵。這位飽受驚懼的人未能從社會得到保護，他
認為自己具備精神的力量和情操以對抗他覺得令
人墮落的現實。他曾當過數學老師，如今卻是個
「局外人」，他鄙視自己的「渺小」，並決定招告世
人，今日世界已大難臨頭，呼籲大家起而抵抗。
在「正常」人的眼光中他根本就瘋了，但哥查可夫
對他那種深受苦難方始萌生的理念卻有所回應
——欲將人類從冷酷無情、瘋狂錯亂的現代文明
中拯救出來，不能各別、單一地進行，必得全體
一起才行……

我的每一部影片都透過某種形式，主張人類
並非孑然孤立地被遺棄在空蕩的天地裡，而是藉
著不計其數的線索和過去與未來緊密相連；每一
個人過著自己的生活，同時也打造了他和全世
界、乃至於整個人類歷史之間的鐐銬……而我們
既希望每一各別的生命和每一人類的活動都得具
有實質的意義，則個人對整個人類生命進程所負
的責任，自是無限重大。

在這個世界裡有著足以毀滅全人類的戰爭的

《鄉愁》 哥查可夫造訪多明尼哥。

實際威脅；社會災禍充斥，令人躊躇失措；人類苦難甚囂塵上——我們必須找到人與人溝通的路徑。這是人類面對未來的神聖使命，也是每一個體分內的職責。哥查可夫被多明尼哥吸引，因為他深深感覺到有需要去保護他，以免被「公眾」輿論傷害——在那些飽食終日、自滿、盲目的多數人眼裡，多明尼哥只不過是個奇言怪行的瘋子。即使如此，哥查可夫還是無法把多明尼哥從他執拗地自我指派的角色裡救回來——未曾請求生命放他一馬……

哥查可夫被多明尼哥那童真的極端主義嚇了一跳，因為他和所有成人一樣，對於自己有所妥協而感到內疚——生命不也如此。但是多明尼哥卻決心自焚，癲狂地希望這終極的、慘無人道的公開行為能夠使大家徹悟到他所關心的乃是他們，並讓我們傾聽他最後的呼籲吶喊。哥查可夫深受此人和其義行那種絕對誠意、近乎神聖的情操所感動。哥查可夫只不過深自反省著他對世界之不完美是多麼耿耿於懷，多明尼哥則毅然決然採取行動，他的承諾更是毫不保留：多明尼哥最後的舉動清楚說明了他的責任感裡從未有任何抽象空想的質素。相較之下，哥查可夫因於自己無法堅忍卓絕而懊惱躁鬱，就顯得稀鬆平常了。當然，他是否以死來自我辯解仍有可議之處，因為他的死顯示了他曾受到極深徹的煎熬。

我說過我很訝異拍片時我的情緒突然如此準確地轉化在銀幕上：時時刻刻都溢滿一種深沈

的、漸次疲乏的生離死別，一種遠離了家鄉和親朋的感受。這樣堅定不移、隱隱約約地意識到自己對過去的依賴，彷彿越來越難以忍受的病痛，我稱之為「鄉愁」……雖然如此，我得提醒讀者，倘若將作者視同其抒情的主角未免過度簡化了。我們自然會在作品中使用我們對生活的直接印象，因為我們能夠順手拈來隨意運用的就只有這些。不過即使我們直接從自己生活中借用心境和情節，那也未必意味著作者就等同於其角色。對部分讀者而言，得知作者的抒情經驗不常和他在現實生活裡的實際行為一致，可能會感到失望……

一位作者的詩學原理源自其周遭的現實對他所造成的影響。此原理可能超越該等現實，加以質疑，並產生劇烈衝突；而且，這不僅和他身外的現實有關，和其內心的現實也息息相關。例如，多位評論家都認為杜斯妥也夫斯基發現自己內在有許多杳渺莫測的深淵，而他筆下聖潔的角色和鄙邪的惡徒同樣都是他自己的投射。但其中沒有一位是完完全全的他。每一個角色都是他對生命所見所思的縮影，卻都稱不上他總體人格的具體表現。

在《鄉愁》中我想追求「弱者」的主題，其人就其外在屬性看來全然不是一個鬥士，然而我卻認為此生此世他是個勝利者。潛行者唸了一段獨白，辯稱軟弱乃是生命真正的價值和希望。我一向都喜歡那種無法適應現實功利生活的人。我的

《鄉愁》
多明尼哥的住處。

電影裡沒有任何一位英雄(也許除了伊凡之外)，
但總是有些人的力量來自其精神信念，他們承擔
了及於他人的責任(這當然包括伊凡)。這些人往
往很像孩童，卻有著成人的動機；從常識的觀點
來看，他們的立場並不眞實，且是無私無我的。

　僧侶盧布烈夫以未加防衛的、童眞的眼光來
觀看世界，並向邪惡宣導愛、慈悲和不抗拒。雖
然他親眼目睹了最爲殘酷不仁、彷彿還繼續支配
著世界的暴力，並帶給他痛苦的幻滅，但是到頭
來他還是回歸到同一眞理，他再度發現人類善性
的價值；不計得失、坦蕩大度的愛，正是人們能
夠相互施與的眞正的贈禮。凱文(Kelvin)起初似
乎只是個發展有限、極不起眼的角色，結果卻懷
著深刻的人性「禁忌」，使他根本不能不聽從他自
己的意識所發出的聲音，並規避他對自己以及他
人的生命所負的責任重擔。《鏡子》的主角是個軟
弱、自私的人，他甚至沒有能力爲愛而愛、不求
回報地關愛和他最密切的親人──唯有在不斷騷

284

擾著他的靈魂的煎熬時，他才能得到寬容，而那煎熬綿延以至他危在旦夕，此刻他才體會到已然無法償還他對生命的虧欠。潛行者，古怪偏執、時而歇斯底里，卻也正直不阿，面對投機主義者如惡性腫瘤般滋長不已的世界仍毫不含糊地信守著他心靈的承諾。誠如潛行者，多明尼哥竭力實現他自己的回應，選擇他自己的殉道方式，而不屈服於蔚為風氣的、尖酸的個人物質特權的徵逐，試圖以他自己的努力，以他自我犧牲的榜樣，去阻斷那條讓人類瘋狂地衝向自我毀滅的路程。最重要的莫過於良知，它監視並且阻止人類從生命攫取所欲，然後飽食終日、無所事事。傳統上，俄羅斯最出色的知識分子都受良知導引，不致自鳴得意，對世界上被剝削者總是悲憫感動，並獻身於追尋信仰、追尋理想、追尋美德；這一切都是我想要強調的哥查可夫的人格。

較能吸引我的人是那種打定主意為更高的標的效勞，而不願──甚至不能──支持一般被接受的塵世「道德」教義的人；人類如認同存在的意義主要在於和我們心靈中的邪惡爭鬥，那麼終其一生他至少可朝向精神的完美邁進一步。除了這條通路之外，僅有的選擇就只有導向心靈的墮落一途罷！而我們日常生活樣態以及一般順應俗世的壓力，使我們極易選中墮落之道……

我的最近一部電影《犧牲》(*The Sacrifice*)中的主要人物，就是庸碌世俗的意涵裡所謂軟弱的人。他並非英雄人物，但是既能思考又秉性誠實，

到頭來更能夠爲更高的理想而犧牲。他見機行事，未曾企圖甩脫自己的責任或設法把責任搪塞給他人。他甘冒不被了解的危險，因爲他那已下定決心的行動，在他周遭的人眼裡，無非是一場毀滅性的浩劫：那是他所扮演角色的悲劇衝突。然而，他依舊踏出關鍵性的一步，進而侵犯「正常」行爲的規則，讓自己蒙受愚頑的罪過，因爲他意識到他和終極的眞實以及(稱得上是)世界命運之間的關聯。他所以做了這一切，只是遵從他在內心所感覺到的自己的天職罷了──他不是自己命運的主人，而是其奴僕；而透過像他這種不爲人所知、所了解的個人努力，世界的和諧因而得以保存亦不無可能吧。

對我具有吸引力的人性的軟弱，並不容許個人膨脹的論調，因其對人格的維護係以別人的人格或生命本身爲代價；同樣也不容許爲了實現一己的目標和成就而萌生去駕御他人的衝動。事實上，我所著迷的人類的某種能耐，得以抗拒那股將我們逼得盲目亂竄、或重蹈實用主義的覆轍：此一現象蘊涵了不斷滋生的構想新作的素材。

這也是我對《哈姆雷特》感興趣的根本所在，我希望不久的將來能夠將之拍成電影。這部最偉大的戲劇揭櫫了永恆的問題，關於一個道德氣度高於其同儕的人，其行爲舉止無不與鄙陋的現實世界相互影響。彷彿一個未來的人被迫活在過去。依我看來，哈姆雷特的悲劇不在於他的死亡，而在於他臨死前不得已否認他對完美的追求，而

變成一個平凡的兇手。這一來，死亡只能說是個不錯的出路罷了——不然他就只有自我了斷一途。

至於我的下一部電影，我將致力於每一個鏡頭中更巨大的誠懇與信仰，使用大自然賦予我的直接印象，而時光自會在其中留下形跡。電影極其寫實逼真地記錄大自然；越是逼真寫實，我們就越能夠相信我們所看到畫面裡的自然，同時其所造就的影像也越美好：來自大自然本身的啓示，就藉著這種惟妙惟肖的形似，注入電影之中。

最近我常常對聽衆演說，我注意到每次我聲明我的電影裡沒有象徵和隱喩時，現場聽衆都顯得難以置信。他們堅持到底、一再追問，例如：在我的電影裡雨指涉什麼？爲什麼雨要在一部又一部電影裡出現？又爲什麼一再使用風、火、水的意象？我實在不知道該如何處理這類問題。

在我成長的地方雨畢竟是典型的景色，在俄國有的是那漫長、陰鬱、下個不停的雨。就說我愛好自然好了——我不喜歡大城市，每回我遠離了琳琅滿目的現代文明產品，我都覺得快樂無比；同樣的，我在俄國每次住在距離莫斯科三百公里之遙的鄉間房舍時，我也感到好極了。雨、火、水、雪、露、吹襲地面的風——都是構成我們居住的環境、甚至我們生命的眞理的重要元素。因此，如果有人告訴我，縱使自然親切地再現於銀幕上，人們無法光是享受觀看自然，非得去找尋一些他們覺得自然中必然包含的隱藏意義

《鄉愁》 掙扎後的哥查可夫。

親愛的彼得・尼可萊維契：

　　我來到義大利迄今已二年了，這二年來我在作曲的工作和個人的生活兩方面都很有意思。

　　昨夜我做了個奇怪的夢魘。我在寫一齣重要的歌劇，將要在我的主人，即伯爵的劇院演出。第一幕的場景在一座滿是雕像的大公園裡，這些雕像由裸體男人裝扮、並塗上白漆，他們必須站立許久，不得動彈。我也擔任其中一尊雕像的角色，我知道如果我動了，將有可怕的懲罰伺候，因為我的主人親自在場監視我們。我可以感覺到從雙腳一直冷上來，但我並未動彈。最後，就在我感覺到自己已經耗盡氣力時，我醒來了。我心裡充滿了恐懼，因為我知道這不是夢，而是現實本身。

　　我或可試圖說服自己，永遠不回俄國，但此一念頭猶如死亡般可怕。千萬不可讓我在有生之年永遠不再看到我出生的土地：童年時代的樺樹和天空。

　　　　　　你可憐的、被放逐的友人底衷心祝福
　　　　　　帕維爾・索斯諾夫斯基

不可，總令我大惑不解。當然，雨可以只看成是惡劣的天候，我則用雨來創造一種特殊的美學場景，籠罩著電影的情節。但那和在我的影片裡引用自然以作為其他事物的象徵完全是兩回事——決不是那樣！在商業電影裡自然往往根本就不存在，有的就是最方便的燈光和內景，以便快速拍攝——每個人都遵照劇情行事，不論場景多麼不對勁，都沒有人會在意其是否虛假做作，是否照顧到細節和氣氛。當銀幕把真實的世界帶到觀眾的眼前，觀眾有如面對世界本身，因此可以看到其深度，也可以從各個角度來觀看，引出其特有的「氣味」，使觀眾的皮膚得以感覺到潮濕和乾燥——似乎電影觀眾已然失去那種把自己完全交給直接的、感情的美學印象的能力，因此就得不假思索地抑制自己，並且問：「為什麼？有何用意？其主旨為何？」

答案是我要在銀幕上以最理想且完美的形式創造我的世界，猶如我親身所感覺所看見的世界。我不準備在觀眾面前忸怩害臊，或者隱藏一些自己的祕密意圖：我要以我所知最完整、最精確的細節來重現我的世界，從而表達我們生存的難以捉摸的意義。

讓我藉柏格曼來闡明我的意思：在《處女之泉》(The Virgin Spring) 中，女孩慘遭強暴，終將死去時，有一個鏡頭一直使我驚歎不已。春天的陽光穿過樹林照射下來，我們透過枝椏看到她的臉孔——她可能奄奄一息，也可能已然死去，

但無論如何她顯然不再感到痛楚了……我們心中不祥的預感彷彿懸在空中，如聲響般徘徊不去……一切似乎已十分明朗了，而我們卻感覺到有種罅隙……有種失落……開始下起雪來，突如其來的春雪……正是那錐心刺骨的雪花使我們的感動臻於某種極致：我們喘息，目瞪口呆。當雪花飄落在她的睫毛上並停在那兒：再一次，時間在鏡頭中留下軌跡……但是我們有何權利來談論那飄落的雪花的意義，儘管在該一鏡頭的瞬間和律動裡正是那雪片把我們的感動帶到高潮？我們當然不能這麼做。我們所知道的是此一場面是這位藝術家所想到最能準確傳達實際發生事件的形式。我們千萬不可將藝術的目的和意識形態搞混了，否則我們將失去直接並且中肯地領會藝術以及我們整體存在的媒介……

我承認《鄉愁》的最後一個鏡頭中，我把俄國的房舍擺在義大利教堂內，確有隱喻的成分。這是個構成的影像，略帶文學的韻味，模擬主角的境況，他內心的分裂傾軋使他無法繼續他一向所過的生活。或者反過來說，這已然是他嶄新的整體，其中多斯加尼的山丘和俄羅斯的鄉間密不可分地交融在一起；他覺得這一切彷彿與生俱來就屬於他，匯入他的生存和血液，同時現實卻教他切斷這些糾葛，返回俄國。是以哥查可夫死在此一新世界裡，那些分屬兩地的事物自自然然地結合了；在我們冷漠的、較為入世的存活中，因於某些理由或某些人，這一切已被斷然割斷了。同

《鄉愁》 目光漸弱。

目光漸弱──我底力量，
兩道瞟眇底鑽晶光芒；
聽力衰頹，縈縈久遠底雷鳴
以及父親宅厝底聲息；
肌膚塌陷硬結畢露
宛如老牛耕犁於田野，
而入夜之後我底肩背
不再閃映羽翼底光輝。

我是筵席燃盡底蠟燭。
回收我底燭蠟於晨曦，
此夏將告訴你一則祕密
如何哭泣又何處得意，
如何分派最終三分之一
底喜悅，並讓死亡安逸，
然後，庇蔭於偶遇底房頂，
如字般，燃起遺愛底光輝。

　　──亞森尼・塔可夫斯基

樣的，縱使這個場景少了電影的純度，我確信其中並無低俗的象徵意義；我覺得這個結尾在形式上和意義上都相當錯綜複雜，是主角境遇的一種表象的呈現，而不是必須加以解譯的、象徵他身外之物的一種符號……

顯然有人會指責我前後矛盾。然而，藝術家本來就可以創造規則而又打破規則。看起來也不會有太多藝術作品能夠準確地體現藝術家所提倡的學說。通常一件藝術作品的孕育發展和藝術家的理論有著錯綜複雜的互動，但此一理論觀念並不能完全涵蓋該一作品；藝術的質感總是比所有能夠符合某種理論架構的事物更耐人尋味。

如今我既已寫了這本書，我不免開始懷疑我自己的規則是否已逐漸成為一種局限？

如今《鄉愁》對我而言已成過去。在影片開拍之前，我從來不曾料想到，自己那極其真切的鄉愁，竟然就此迅速盤據了我的靈魂，直到永遠。

9

《犧牲》

在想到《鄉愁》之前許久我已經有了《犧牲》的構想。最早的筆記和大綱,最初狂熱寫下的字句,都可回溯到我還在蘇聯的時候。故事的焦點在於主角亞歷山大如何由於和一女巫共度一宵而治癒了某種絕症。打從最早那些時日開始,我花在編寫這部劇本的時間裡,一直都持之以恆地專注於平衡、犧牲、獻身行為、人格的陽與陰等理念;這已成為我真正本性的一部分,而自我住在西方國家以來的一切經歷,在在都強化了我這種專心一致。我必須聲明自我來到此地迄今,我的基本信念絲毫未變,非但有所進展,並且更深化、更堅定,雖然其中容或有間隙緩急、比率輕重的改變。因此,在我這部影片的計劃逐漸發展成形的同時,其形貌雖也迭經更動,但我希望其中心理念能夠維持不變。

令我感動的是出自犧牲、出自對愛的雙重依附而致的和諧這個主題。這並非指相互的愛:似乎沒有人能夠了解愛只能是單面的,其他的愛並不存在,其他的任何形式也都不是愛。如果無法

《犧牲》
安德烈‧塔可夫斯基
在哥特蘭拍片現場。

《犧牲》
亞歷山大
(厄藍・約瑟森飾)。

包含完全的施與，就不是愛。那是行不通的，目前根本不存在的。

我的興趣主要在於能夠犧牲自己和其生活方式的人物——無論其犧牲是出於精神價值的名義，或看在他人的分上，或為了自己的救贖，抑或因於以上的種種。這種行為，基於其基本特質，排除了一切構成其行動的「正常」理論基礎之自我私心；它也駁斥了物質主義者世界觀的法則。它往往既荒謬且不切實際。不過——也許正因為此一理由——循此途徑行事者遂能導致人類生活上以及歷史進程上根本的變化。他所居住的處所，就我們藉由人生經驗而得的概念而言，已成為一種稀罕、特出的對比，我敢說，那是一個現實格外有力地存在著的場域。

那樣的認知點點滴滴地引領著我去實現我的心願，去拍一部長片，敍述一個人從他對別人的依賴而臻於獨立自主；對他而言，愛既是束縛的極致，同時也是自由的極致。我愈是清楚地認出我們星球表面物質主義的印記(無論我觀察的是西方或東方)；遭遇不快樂的人們；看到精神錯亂的患者，他們的症狀是不能或不願了解何以生命竟而失去了所有的愉悅和所有的價值，何以生命竟而如此沈鬱窒悶，我愈是全心投入這部電影，視之為我一生中最重要的事情。我覺得今日的個人似乎是站在十字路口，面臨著一個抉擇，到底是去追求做為一個盲目的消費者，受制於新科技毫不留情的發展，以及物質貨品永無止境的

《犧牲》
安德烈·塔可夫斯基、
蘇珊·弗利伍德(飾阿德蕾德)
史文·尼克維斯特(攝影師)
與厄藍·約瑟森
在拍片現場。

擴充增產；抑或找尋一條通往心靈責任的出路，
一條最終可能意味著不止是個人得到救贖，更是
整個社會得以獲救的大道；換句話說，就是朝向
上帝。他必須自己解決此一難題，因為只有他才
得以見到自己健全的精神生命。難題的解決可能
使他更趨近於能夠對社會負責的境界。那就是邁
向犧牲(亦即基督教意涵的自我犧牲)的一步。

我們再次想起那句名言，說我們之所以活在
這個世界上乃是為了追求快樂，對人類而言沒有
什麼比這更重要的了。然而，除非有人能夠改變
快樂這兩個字的意義，這句話才可能是正確的
──這根本就不可能──不論在西方或在東方
(我並未涉及遠東)，佔大多數的物質主義者根本
就不曾把不同的意見當做一回事。

我可以斷定大多數的現代人都不會很樂意為
了其他人或因於種種「偉大的」、「卓越的」名義而
否定他自己和自己的利益；他會毫不猶豫地欣然

為行屍走肉般的生活而賣命。我曉得犧牲的理念，基督教敬愛鄰人的理想根本不時興——並且沒有人會要求我們自我犧牲。人們認為那是過分理想且不切實際。不過，我們的生活方式和我們的行為所導致的結果則昭然若揭：明目張膽的自我意識腐蝕了個人；人性的牽絆退化成群體間了無意義的關係；更令人無法掉以輕心的是，回歸到更高層次的精神生活形態的可能性喪失殆盡；而人類只要能有精神生活便已值得，它代表了人類得到救贖的一線希望。關於和物質利益一致的根本重要性，以下的例子可以說明我的看法。肉體的飢餓可以輕而易舉地用金錢來解決；今天我們易於使用同樣過於簡化了的馬克思的公式「金錢＝貨品」，以努力逃避精神的匱乏。當我們意識到焦慮、沮喪或絕望等難以解釋的徵兆，我們立刻就去求助於心理醫師，或者更進一步找上性學專家，他們接收了我們的告白，我們也就猜想他們安撫了我們的心靈，使之恢復正常。重獲安心，我們逐按現行價碼付款給他。如果我們感到需要情愛，我們便上妓院找樂子，照樣付現，銀貨兩訖——不一定非得是妓院不可。而這一切都沒有顧慮到一個事實：我們都一清二楚，再多的鈔票也買不起愛以及心靈的平和。

《犧牲》是個寓言。影片中一些意味深長的事件可以作不止一種的詮釋。最初的版本取名為《女巫》（The Witch），講的是主角不可思議地治癒了癌症的故事。他的家庭醫師告訴他所臏的時日已

298

屈指可數。某日，亞歷山大應聲開門，見到一位占卜者——最後的版本中奧圖(Otto)的前身——他給了亞歷山大一個奇怪的、近乎荒謬的指示：要他去找一個據說是巫婆的女人，並和她共度一夜。亞歷山大別無選擇，只有照辦，蒙主垂憐，他痊癒了；醫師大感訝異，亦證實他已沒病。後來，在一個淒風苦雨的夜晚，那個女巫來到亞歷山大家裡，他聽從她的指示愉快地離棄了他那豪華的宅第和體面的生活，僅套上一件老舊的外套，便隨她而去了。

就整體效果而言，這不止是一個關於犧牲的寓言，也是一個人如何得救的故事。我的希望是亞歷山大的痊癒有著更深遠的意義——正如1985

年終於在瑞典拍成的電影裡的主角一般，那不止是治療了生理的(並且是致命的)病痛而已，更是一個心靈再生的問題，表現在一個女人的形象上。

奇妙的是，在我構思這部影片的影像之時，以及劇本初稿的整個寫作過程裡，無論當時我個人的生活境況如何，劇中的人物都開始逐漸清楚地浮現出來，戲劇動作也穩定地更形具體、更見結構。這已近乎一段獨立的過程，且已進入我的生命本身。尤有甚者，在拍攝《鄉愁》的時候，我已迴避不了《犧牲》這部影片影響著我的一生的感覺。在《鄉愁》的脚本裡，哥查可夫來到義大利只作短期的停留，但他卻身罹惡疾、客死該地。換句話說，他回不成俄國，並非出於他自己的意志，而是因於命運的指使。我也沒有料想到，拍完《鄉愁》之後，我會留在義大利；但是，正如哥查可夫一般，我也臣服於「更高的意志」。另外一件傷心事的發生也強調了這些想法：安那托利‧索隆尼欽的死亡。他在我以前的片子裡一直擔任主角，而且，照我的想法，應該會由他擔任《鄉愁》裡的哥查可夫和《犧牲》裡的亞歷山大這兩個角色。致他於死，而亞歷山大卻得以痊癒的病痛，在一年之後開始折騰著我。

我不知道這意味著什麼。我只知道它極其恐怖，而我毫不懷疑電影的詩篇將會成為具體的現實，它所觸及的真理必將體現，必將為世人所知，並且──不管我喜不喜歡──必將影響我的一

生。人一旦領悟了此一體系的眞理，便不至於繼續消極被動，因爲眞理降臨於他，並非出於其意願，它們並推翻了他原先對世界抱持的看法。在某種極爲眞實的意義上，他是分裂的，淸楚知道他應對別人負責；他是一件工具、一個媒介，不能不因爲他人的緣故而生活和行動。

是以亞歷山大・普希金便認爲每一位詩人，每一位眞正的藝術家(我一直視自己爲一個詩人，而不是個電影工作者)——不論他想不想當——都是個預言家。普希金把觀測時間和預知未來的能力視爲一種可怕的天賦，而他所分派到的角色使他遭受難以言傳的煎熬。他對祥徵和凶兆有如迷信般重視。猶記得在十二月黨人揭竿起義時，普希金倉惶從斯可夫(Pskov)逃到彼得堡(Petersburg)途中，因爲一隻野兔橫徑竄過而踅返原地；他採信一般民間的信仰，認爲這是個徵兆。他曾在一首詩中寫到，因於他意識到自己先知先覺的天分，以及被稱爲詩人和先知的負擔，使他備受折磨。我已忘了他的話語，但那首詩卻以嶄新的意義回到我心中，宛如天啓。我覺得執握這枝筆，於1826年寫下這些詩行的，當不只亞歷山大・普希金一人：

疲憊緣起於心靈底飢渴
穿過酷冷底荒原我拖曳前行
有位六翼天使向我現形
於兩徑交會底岔口

以輕柔如眠底指尖
他觸撫我底瞳睛
而我預知底瞳睛乍啓
宛如飛鷹受驚底炯目
他以指尖觸探我雙耳
彼等遂轟隆鏗鏘價響
於是我聽見蒼穹抖顫
以及天使山間飛舞
以及海獸淵底潛游
以及藤蔓山谷滋衍
然後他迫壓我底口
復攫出我罪惡底舌
以及其狡計和妄語
復以一條靈蛇的舌
戮入我已凍結底口
以他肉紅色底右手。
他底利劍劈開我底胸
探手剜取我顫慄底心
於我裂張底胸腔置放
一塊烈焰熊熊底火炭。
宛如死屍我躺臥荒原
聞聽上帝咄咄吆喝：
「起了，先知，且看且聽
盈盈盛滿我底意志——
倏倏奔走海洋和陸地
點燃人類底心以那約信。

基本上，《犧牲》和我以前的電影乃是一脈相承，所不同的是我刻意加重了戲劇發展裡詩意的成分。在某種意義上，我最近幾部電影的結構係印象主義式：其中的情節——除了極少數的例外——取材自日常生活，因而能以其整體呈現在觀衆面前。在進行最近這部電影時，我的目標就不止是依據個人經驗的觀點和戲劇結構的規則來發展劇情，並且也在於將影片建構成一個詩化的完整體系，使其所有事件都得以和諧地聯結起來——在以前的幾部影片中，我對這一點的關心要少得多。其結果是《犧牲》的整個結構變得更形複雜，並採用了詩意寓言的形式。在《鄉愁》中，除了哥查可夫與尤貞妮亞(Eugenia)的爭執、多明尼哥的自我犧牲以及哥查可夫捧著燭火橫過水塘的三次嘗試之外，戲劇的發展幾乎完全闕如；相反的，在《犧牲》中，各角色之間的衝突則積蘊至燃點。多明尼哥和亞歷山大兩人都下了決心要採取行動，他們之間萌生此一行動的意願，實源於他們預知了迫在眉睫的巨變。他們都帶著犧牲的標記，也各自作了奉獻。不同的是多明尼哥的舉動並未達成具體的成效。

　　亞歷山大，這位已不再上台演出的演員，一再地被憂鬱沮喪擊垮。一切事物都使他困乏疲憊：變遷的壓力，家庭的傾軋，以及他直覺地感受到科技毫不留情的推進所揭示的威脅。他對於人類言語的空洞日益憎惡，於是逃避躱入靜默當中，希冀就此覓得平和。亞歷山大賦予觀衆參與

其犧牲的行爲以及受到其結果感動的可能性。(但願那並非盛行於時下蘇聯和美國——同樣也及於歐洲——的導演那種所謂的「觀衆參與」——這已成爲當前電影兩大趨勢之一——另一趨勢即所謂的「詩意電影」，刻意將一切處理得無法了解，而導演必須爲所拍的影片想出種種解釋。)

這部影片的隱喻與戲劇行動並行不悖，並不需另加闡釋。我知道這部影片很容易會有各種不同的詮釋，但我刻意避免顯示出明確的結論，因爲我認爲觀衆應各自求取結論。事實上我的意圖本來就是要引起各種不同的反應。我自然有我自己對這影片的看法，我也認爲看它的人能夠詮釋影片所描述的事件，並就貫穿全片的各種脈絡和其中的衝突作出自己的想法。

亞歷山大以祈禱求助於上帝。其後，他決心捨棄他向來所過的生活；他破釜沈舟，不留任何一條退路，毀了他的家庭，並且告別了他最心愛

的兒子。此外，他陷入靜默，以作爲他對現代世
界中已失去價值的語言的最後批評。或許有些宗
教人士會在他禱告之後採取的行動中，了解上帝
對人類所提「我們必須怎麼辦才能避免核子災
難？」這個問題的解答——換句話說，就是求助於
上帝。或者有些對於超自然有著強烈感受的人會
認爲與女巫瑪麗亞（Maria）相會才是最主要的一
場戲，足以說明其後所發生的一切。無疑的，還
會有其他一些人覺得影片中所有事件只不過是病
態的想像所致的結果，因爲事實上並未爆發核子
戰爭。這些反應和影片呈現的現實都扯不上關
係。片中最初和最後二場戲——爲枯樹澆水，對
我而言，乃是信仰的象徵——是二個高點，而所
有事件在其間漸次濃稠強烈地展開。影片結束的
時候，非但亞歷山大履行了承諾，並展現出他能
夠提升到超凡的高度；片中那位醫生一開始看似
相當單純的角色，極其健康且又全心全意地關照

亞歷山大一家，後來也有了大幅度的轉變，而得以體會並了解罩籠著這個家庭那種怨毒的氣氛以及其要命的效應。他到頭來不止能夠表示他的意見，更得以決心和他漸感厭惡的一切決裂而移民到澳州。

這一切事情的發生，使得亞歷山大的妻子，亦即舉止乖僻的阿德蕾德(Adelaide)與其女傭茱麗亞(Julia)之間發展出一種不曾有過的親近，這種人際關係對阿德蕾德來說是一種全然嶄新的東西。幾乎在整部影片中她有著難以抒解的悲劇性的功能：她令所遭逢的一切窒息，而致對於個人以及人格的肯定都不甚熱切；她折騰每一件事情以及每一個人，包括她丈夫在內——雖然從來不曾想這麼做。她幾乎沒有反省的能力。她因為自己缺乏靈性而吃足苦頭，不過這樣的折磨同時也賦予了她破壞力，其效力則猶如核子爆炸般無法控制。她是導致亞歷山大的悲劇的原因之一。她對其他人的興趣和她那挑釁的本能、自我主張的熱情適成反比。她對真理的理解能力極其有限，使得她亦無法了解另外一個世界，其他人的世界。尤有甚者，即使她看到了那個世界，她仍不能也不願置身其中。

瑪麗亞和阿德蕾德正好相反：謙遜、畏怯，對自己一直拿捏不定。在電影的開頭，她和那個家庭的主人之間任何形態的情誼都令人難以想像；區隔了他們的差異實在太大了。但是，有一夜他們結合在一起，而那一夜正是亞歷山大一生

《犧牲》
醫生在旁照顧
歇斯底里的阿德蕾德。

的轉捩點。面對著迫在眉睫的災難,他將這位單
純的女人的愛視爲上帝的恩賜,視爲他一生的救
贖。此一奇蹟降臨在亞歷山大身上,並將他提升
至美善之境。

　　要找到飾演片中八個人物的主角決非易事,
不過我認爲最後分派到的每位成員都全然和他或
她的角色和動作融爲一體。
　　在拍攝過程中我們並未遭遇到技術上或其他
方面的問題,到了快拍完的時候,我們的一切努
力卻險些變成一場空。突如其來地,在亞歷山大
放火燒毀他的房子那場戲中──一個持續達六分
半鐘的長拍──攝影機發生了故障。待我們發覺
時整棟建築已經都著了火,我們只好看著它燒成
平地。我們無法將火撲滅,也拍不了一個鏡頭;
寶貴的四個月裡極爲辛勤的工作付之一炬。
　　其後,才幾天的時間,一棟和原來一模一樣
的新房子便蓋成了。這一切彷彿奇蹟,同時也證

307

實了人們在信仰的驅使之下所展現的潛能──這一夥拍片的人，已不止是人，更是超人了。

當我們再度拍攝那一場戲的時候，心裡都充滿了忐忑不安，直到兩部攝影機都關機了才鬆一口氣──一部攝影機由助理攝影師操作，另一部則由才氣縱橫的光影大師史文‧尼克維斯特(Sven Nykvist)憂心忡忡地親自掌鏡。然後我們全都解放了；我們大家幾乎都嚶嚶啜泣如稚童，在我們相擁互摟之際，我體認到結合了我們這個團隊的情誼是多麼密不可分。

也許，如果從心理學的觀點來看，其他幾場戲──如夢境的系列或者種植枯樹等場景──比起亞歷山大燒毀他的屋宇以嚴酷地實現其誓言那場戲會顯得更加意味深長。不過打從一開始，我就下定決心要讓觀眾的情感集中於那個人那種乍看之下毫無意義的行為：他認為非生命所需的每一樣事物都毫無價值，因此都屬罪孽。

我希望看了這部電影的人能夠直接受到亞歷山大的情境所感動，能夠去體驗亞歷山大在其知覺經歷了扭曲的時光之後所獲的新生。也許，那正是火燒房厝這個鏡頭所以持續整整六分鐘的道理所在吧；這不可能以其他任何方式來完成。

「一切的開始，就有語言，但是你卻靜默如啞口的鮭魚。」影片開始時，亞歷山大對他兒子說。男孩的喉嚨開了刀，尚待復原，還不能說話。他靜靜聆聽著他父親訴說那枯樹的故事。後來，得知災難即將來臨的新聞而惶惶不安，亞歷山大自

己也立誓保持緘默：「……我將啞口無言，我將不再跟任何人講話，我將切斷一切我和生命之間的關聯。主阿，請助我實現此一誓約。」

上帝聽到了他的禱告，而其後果既可怕又愉悅。一方面，其實際的結果是亞歷山大無可挽回地和世界及其法則等等他自始以來即視為己有的一切決裂。這麼做，不僅使他失去了家庭，並且——令他周遭的人們最為驚嚇的——也使他自外於一切約定俗成的規範。然而，那也正是我為何會視亞歷山大為上帝所挑選的子民。他可以意識到那主使著現代社會的運轉並將之推向深淵的破壞力和其威脅。我們必須扯下其面具，人性才得以獲救。

其他的角色或多或少也可以視為上帝所挑選、所召喚者。奧圖，具備了預言的天分，自稱是一位專門蒐集一些難以解釋、神祕莫測的事件的人。沒有人曉得他的過去，或者他如何、何時來到這麼一個發生了如此多怪事的村子裡。

世界之於亞歷山大的幼子，正如其之於女巫瑪麗亞，可謂充滿莫測高深的神奇，因為他們都活動在一個想像的天地裡，而不在「現實」的世界裡。和經驗主義者、實用主義者不同的是，他們所相信的，不止是能夠觸摸到的種種，更透過心靈的慧眼去感知真理。他們所具備的天賦，係在舊俄時代咸認是「神聖的傻子」的標記：就像朝聖者或衣衫襤褸的乞丐，他們的出現影響了過著「正常」生活的人們，而他們的預言和自我否定，和整

《犧牲》
女巫(顧君・吉斯拉朵悌兒
Gúdrun Gisladóttir飾)。

個世界的理念以及既定的規則,也總是格格不
入。

今天,文明的社會裡,大多數人並沒有信仰。
展望前景,盡是實證主義者;不過,即使是實證
主義者也未嘗注意到馬克思主義者所持「宇宙永
存,而地球只是個偶然」此一論調的荒謬悖理。當
代人類沒有能力期望不可預知的種種,以及任何
不符合「正常的」邏輯、不按牌理出牌的事件,遑
論要他們相信其中蘊涵的超乎自然的意義。這一
切所導致的心靈空虛應足以讓人停下來思考。然
而,首先他必須了解其生命的路徑並無法以人類
的尺碼來衡量,而是繫於造物者手裡,他必須仰
仗造物者的意志。

現代世界最大的悲劇之一,在於道德問題和

310

各種倫理親情的關係已然不再時興；它們早已退縮至幕後，很少引起注意。許多製片人對**作者**電影都避之唯恐不及，因爲他們並未視電影爲藝術，而當作是賺錢的工具；賽璐珞軟片成爲一種商品。

　　準此看來，《犧牲》和其他一些事物，都屬商業電影的拒絕往來戶。我的電影並沒有意圖要支持或反對某些特定的理念，也不是要作爲任何一種生活方式的案例。我想做的，乃是提出質疑並對深入我們生命核心的諸般問題有所論證，從而把觀衆帶回到我們存在的隱伏、乾涸的泉源。圖畫、視覺影像，遠比任何語言文字更有可能達到此一目的，尤其是現在，語文已失去一切奧妙和神奇，而言談更流於饒舌瞎扯──了無意義，誠

《犧牲》
枯樹下的少年。

如亞歷山大之所見。在我們被過去的資訊撐得喘
不過氣之際,那可能改變我們一生的至為重要的
訊息卻依然無法及於我們的感情。

在我們世界裡,善與惡之間、精神層面與實
用主義之間,自有其區別。人類世界的構築與形
塑,係遵循物質的法則,因為人類給予社會毫無
生機的形式,並取其法則加諸自己。人類因而不
相信靈魂,背棄上帝,光靠啃麵包過活。如果從
一個人的立足點,靈魂、奇蹟、上帝在其世界結
構裡無法佔一席之地,如果這一切顯得多餘,他
怎麼看得見那些?然而,即使是在經驗主義的體

系裡——在物理中，都曾發生過意想不到的奇蹟。並且，就我們所知，當代大多數傑出的物理學家也都基於某種理由而信仰上帝。

我一度和已故蘇俄物理學家列夫‧藍道(Lev Landau)談論過此一主題。地點在克里米亞(Crimea)的一處砂石海灘。

我問道：「你認為上帝是否存在？」

接著大約三分鐘之久的靜默。

然後他無助地盯著我看。

「我認為存在。」

當時，我只是個曬得黑黑的小男孩，根本沒人認得我，一位出色的詩人亞森尼‧塔可夫斯基的兒子：一個無名小卒，只是個兒子。那是我第一次，也是最後一次見到藍道，唯一的、偶然的會面；由是可見身為蘇俄的諾爾貝爾獎得主的他是多麼率直。

人類面對著天啟將至的靜默所呈顯的一切醒目的徵兆，有否任何存活的希望？也許我們可以從那一則枯樹的傳說找到此一問題的答案。我這部影片便以這棵失去了生命所需的水的枯樹為基礎，其在我的藝術傳記裡佔有決定性的地位：有位和尚，一步一步、一桶一桶地把水挑上山去為枯樹澆水；默默相信他所做所為有其必要，他未曾片刻動搖他的信念，相信他對上帝的信仰有著神奇的力量。他活著目睹了那奇蹟：一天早上，那棵樹忽然活了起來，其枝椏上覆滿了幼嫩的葉芽。而那「神蹟」肯定就是真理罷。

結論

　　這本書的寫作已經進行了好幾年。今天回顧本書所涵蓋的範疇，我覺得有必要作成某種結論。我可以看得出來這本書缺少那種一氣呵成寫就的統一性，不過從另一方面來說，本書作爲我踏入影壇以來在理念上所經歷的種種轉變的一份記錄，對我而言自有其重要性：被這本書折騰了許久的讀者已然見證了這些理念發展迄今的整個過程。

　　今天，我覺得與其多費口舌泛論藝術或專談電影功能，似乎都遠不及談論生命本身來得重要，因爲藝術家如果沒有意識到生命的意義，很可能就沒有能力以他自己的藝術語言作出任何條理一貫的陳述。因此，我決定就我目前所面對的我們這個時代的種種問題，我認爲這些問題中最根本的各個層面，以及其所蘊涵的超越現時而臻於我們生存的意義等等，提出一些簡短的省思，以作爲本書的總結。

　　爲了要界定我自己的任務，不止是做爲一個藝術家，更重要的是，做爲一個人，我發覺我必須正視我們文明的普遍狀況，以及每一個人做爲

315

歷史的參與者所應負的責任。

就我看來，我們的時代似乎正處在一個完整的歷史週期的最終高潮，其間一切大權都操在「偉大的審判官」、領袖、「傑出人物」手裡，他們的動機在於將社會改造成更「公義」、更理性的組織。他們企圖支配群眾的意識，灌輸他們新的意識形態和社會的理念，命令他們改革生活的組織結構以增進大多數人的福祉。杜斯妥也夫斯基曾經警告人們，提防那些自以為身負其他人民福祉重責大任的「偉大審判官」。我們已經親眼看到：階級或群體利益的主張，連同人性良善和「全民福利」的祈求，如何導致對個人權益的罪大惡極的戕害，而個人本就注定與社會疏離；再者，在「歷史性的必然」中，植基於「客觀」、「科學」的力量，如何使得此一過程終究被誤以為是人民生活的基本、主觀的現實。

在整個文明歷史發展期間，歷史的進程在某些空想家和政客內心的構想中，一直都少不了要將「正當的」、「正確的」——而且總是一次比一次好的——路線提供給人民，以拯救世界，並改造生活在其中的人類的地位。為了要成為此一重組過程的一部分，「少數人」每次都得放棄他們自己的思考方式，並且將他們的努力導向他們身外，以順應已經被提出的行動計劃。這樣一來，個人為了追求「進步」，以挽救未來和人類，他遂專心致志於活力充沛的外在行動，卻把屬於自己的最具體、最私密、也最根本的一切全都給忘了；由

於身陷全體的努力中，他分身乏術，以致低估了
自己心靈本質的意義，其結果乃是個人與社會之
間越來越難以排解的衝突。在關心多數人的利益
的同時，卻沒有人關心自己的利益，一如耶穌宣
揚「愛你的鄰人如同愛你自己」的意涵。也就是
說，你如此愛自己，因此你尊重自己那超越小我
的、神聖的原則，它不准你汲汲於徵逐貪得無厭
的、自私的利益，並告訴你交出你自己，不必多
加思索或談論，告訴你去愛別人。這需要一種對
自己尊嚴的眞實感受：接受你在地球上立足於自
己生命中的「我」的客觀價值和意義，在其心靈氣
量的增長中，逐漸臻於了無自我中心主義的完美
之境。在爲自己的靈魂而戰鬥中忠於自己，需要
不間斷的、心無旁鶩的努力。失足墮落比起從自
己狹隘、機會主義的動機中有所些微上進要容易
得多。要做到眞正的心靈的誕生實在是難上加
難。我們太容易被「人類靈魂的佈道者」欺矇，太
容易因爲表面上對更高超、更普遍的目標的追求
而放棄了自己特有的天職，更因而疏忽了你背叛
了自己和上蒼賦予你生命的主旨這樣的事實。

　　社會關係模式的形成，已然循著某種方式，
致使人們得以對自己無所要求，自外於一切道德
責任，只一味企求別人、要求充分的人性。他們
懇請別人謙遜、犧牲自我，並接受其於建構未來
中所扮演的角色，可是他們卻在這過程中袖手旁
觀，對於世界上所發生的事實完全不承受個人的
責任。他們可以找到千百種方法，來合理化這種

「不介入」以及他們之所以不願捨棄他們狹隘、自私的利益，以戮力於屬於他們真正天職的更高超的目標；沒有人想要，或者能夠讓自己醒覺地正視自己並對自己的生命和靈魂有所擔待。在我們都是「一體」的前提之上，也就是說人類係處於建構某種文明的進程裡，我們不斷地迴避個人的義務，並且完全不曾自覺地把所發生的事情的一切責任統統轉嫁給別人。到頭來，個人與社會之間的衝突變得越來越無可救藥，人與人性之間疏離的牆垛也越築越高。

重點在於我們所存活的社會係由我們「協同一致」的努力建構起來的，並非由於任何特定個人的努力——這個人所要求的是他對別人的權利，而不是他對自己的權利。如此一來這個人或者成為其他人的理念和抱負的工具，或者自己當起老闆，謀取並利用其他人的精力，全然沒有顧慮到個人的權利。人人都得對自己負責的觀念彷彿已經消失了，成為被誤解的「共同幸福」的犧牲品，為了對共同幸福有所貢獻，人類遂有權利被看待成完全缺乏責任。

從我們把自己問題的解決託付給其他人那一刻起，精神與物質之間的罅隙便開始擴大。我們活在一個由別人發展出來的理念所宰制的世界裡，因而我們要就遵從這些理念的標準，不然就得與之疏離，與之衝突——一個越來越顯得無望的局面。

你應該會同意：這是一個詭異而冷酷的處

境。

　我相信此一衝突只有在個人的動機與社會的脈動和諧一致時才得以解決。「犧牲小我以維大眾利益」究竟意味著什麼？那果真預示了個人與大眾之間悲劇性的爭戰？如果一個人對社會未來的責任感不是奠基於他內心對自己必須扮演的角色的信念上，如果他只覺得自己有資格利用別人，支配他們的生活，並灌輸他們為社會發展所應扮演的角色等觀念，則個人與社會之間的傾軋勢將越演越烈。

　意志的自由必須意味著我們有能力去評估社會的諸般現象以及我們和其他人的關係，能夠在善與惡之間自由作選擇。但是自由與良知的確密不可分。即使所有自社會意識發展出來的理念真的都是漸次演化的結果，至少良知和此一歷史進程便毫無關聯。良知，既是一種知覺也是一種觀念，是人類內在的一種優質，它動搖了從我們先天不良的文明發展出來的社會的根本基礎。良知的運作與社會的穩定相違逆；其主張也往往和該族類的利益——甚或其存活——相互矛盾。就生物學的演化而言，良知作為一種類別並無任何意義；但是因於某種理由，它一直存在著，自始至終伴隨著人類這個族群的存在與發展。

　每一個人都很清楚人類精神的進步未能與物質的增長同步發展。重點已經在於我們似乎注定沒有能力主宰我們的物質成就，並善加利用以增進我們的幸福。我們已經開創了一個有毀滅人類

之虞的文明。

面臨那種全球性的災難，我覺得有必要提出一個議題，就是人類是否具有個人的責任，是否樂於犧牲奉獻，如果辦不到，他便不再具備任何眞實意義的精神存在。

我的意思是說，幾乎對每一個人類而言，犧牲的精神都必須成爲其根本的、天生的生活方式的本質，而不致將之視爲從外而降的災禍或懲誡。我所指的犧牲精神係表現在自願服務他人之上，且自然而然地成爲唯一能行得通的存在形式。

然而在今天的世界裡，人與人的關係卻往往奠基於儘可能對旁人大肆搜刮而又錙珠必較地保護自己權益的衝動上面。此一情境的弔詭之處在於我們越是去羞辱我們的人類同胞，便越是無法感到滿足，我們也越形孤立。這是我們罪孽的代價，因爲我們無法基於自由抉擇，邁向履行人性義務的英雄路徑，全心全意地視之爲獨一無二的道途以及僅有的欲求。

一切不能像這樣全然接受者都將使個人與社會之間的衝突益形惡化；人類將把社會視爲施於其身上的暴力的媒介。

在我們眼睜睜看著精神文明漸次沒落的同時，物質文明卻早已發展成一種有其血脈的有機組織，並成爲我們生活的基礎，我們的生活則已因血管硬化而癱瘓腐壞。每一個人都很清楚物質的進展本身並無法使人們幸福，但我們依然繼續

狂熱地在擴展其「成就」。誠如潛行者所說，我們已經到了現在和未來融成一體的時候了，意思是說現在包含了所有潛在災難的先決條件，我們雖然認知了這點，卻束手無策，阻擋不了災難的降臨。

人類的行為和其命運之間的關聯已被摧毀；而這種悲劇性的裂隙正是現代世界裡不安定感的起因。當然，本質上一個人最重要的仍在於其所做所為；但是，因為他已經被制約，相信沒有任何事物得仰賴他，而他個人的經驗也不至於對將來有所影響，他已經達成錯誤和要命的假設，認為他對自己命運的形成並未扮演任何角色。

我們世界上賴以凝聚個人和社會的一切既已顯得分崩離析，那麼教人重新參與他自己的未來已經變得極為重要了。這需要人類回過頭來相信自己的靈魂以及其所受的苦難，並且將自己的行動與良知聯結起來。他必須相信，只要他所作所為有違自己的信仰，他的良知將永遠不得安寧；並且透過他的靈魂在要求他承認自己的責任和過錯時所受的痛楚體認這一點。這樣可以避免他藉由方便、容易的公式來自我辯解，推說別人——永遠不是自己——對於所發生的種種才有決定性的影響。我確信任何意欲重建世界和諧的企圖都不能不仰賴個人責任的恢復。

馬克思和恩格斯曾說過，歷史為其發展選擇了最壞的一種版本，如果我們從物質存在的觀點來探討這個問題的話，此一說法可說是相當真

切。他們得到那個結論時，歷史已經將理想主義的最後幾滴汁液榨取殆盡；人類作為一種精神的存在，在歷史的進程中也不再具有任何意義。他們觀察當時實際的境況，卻未能分析其原因：亦即人類無法體認他應該對自己的精神存在負責。一旦人類將歷史轉變成一部沒有靈魂的、疏離的機器，歷史便開始要求人類過著猶如一根根螺絲釘般的生活，以使其繼續運轉。

這樣一來，人類遂被當作社會上最有用的動物。(唯一的問題是如何去界定社會性的用途。)由於一個人活動的社會性用途被過分強調，已到了漠視個人權益的地步，我們已然犯下了不可原諒的錯誤，並創造了悲劇的所有先決條件。

自由的議題引發出經驗和教養的問題。現代人在爭取自由中所要求的是那種容許自己為所欲為意涵下的個人解放。可是那只是一個自由的幻影，人類如果一味徵逐個人解放，終究免不了要幡然醒覺。個人如要解放他精神上的能量，自身必須作漫長、艱鉅的掙扎。教養必須由自律來取代：否則他將只能夠從鄙俗的消費主義的角度來了解他新近獲取的自由。

在這方面，西方國家的境況提供了我們豐盛的思考食糧。無可爭論的民主式自由與影響著「自由」人民的巨大的、不證自明的精神危機同時並存。為什麼——姑不論個人的自由——此間個人與社會的衝突會如此尖銳？我想西方國家的經驗已然證實了自由不能被視為理所當然，就像清泉

《鄉愁》
記憶中的家。

之水般一文不值，也不需要任何人在道德上的努
力；如果人類這樣看待自由，則永遠無法運用自
由的好處來改善其生活。自由並不能一勞永逸地
和人類的生活合而爲一，必得經過持續的道德努
力有以致之。人類就其與外在世界的關係而言，
根本就沒有自由，因爲他並非遺世獨立；但是他
自始以來就有了內在的自由，我們只有希望他能
夠鼓足勇氣，下定決心善加利用，並承認其「內在
的」經驗實具有「社會的」意義了。

　　一個眞正自由的人無法在自私的意涵內享有
自由。個人的自由也不可能是共同努力的結果。
我們的將來完全操在我們自己的手裡。但我們已
經習慣於以別人的血汗和苦難來支付一切——自
己卻從未付出。我們拒絕將「世界上每一事物都息
息相關」這一個簡單的事實列入考慮；既然我們
有著天賦的自由意志以及在善惡之間取捨的權

323

利，任何事情的發生便決非偶然。

　　維護個人自由意志的機會自然不免受限於其他人的意志，然而我們不能不加以說明的是，人之所以得不到自由，總是因為內在的軟弱與被動，因為無法下決心遵照良知的呼喚來維護自我意志。

　　在俄國，人們喜歡一再引述柯羅連科(Korolenko)❷⑨的格言，大意是：「人生而為快樂，正如鳥生而為飛翔。」對我而言，似乎再找不到比這句話更遠離了人類生存的基礎的了。我實在看不出這種「快樂」的概念究竟對我們任何人會有什麼意義。它的意思是滿足？抑或和諧？但是一個人從來就不曾滿足，因為他的眼界從來不曾斷然設定在某些有限的目標上，反而是設定在無限本身。……即使是教堂也無法平息人類對於上帝的渴求，因為，不幸的是，教堂的存在只不過是一種附屬品，模倣、甚至誇張地複製著構成我們日常生活的社會組織。的確，在今天這個如此過分偏向物質與科技的世界裡，教堂並未呈現任何跡象，能夠以喚醒精神的呼聲來匡正這種失衡的現象。

　　在這種情況之下，藝術之於我似乎是用來表達人類精神潛能的絕對自由。我認為藝術一直都是人類對抗那威脅著要吞噬其心靈的物質產品的武器。在基督教幾近二千年的過程中，藝術會在宗教理念和目標的脈絡中發展了很長的一段時間，決非偶然。正由於藝術的存在使得和諧的理

《鄉愁》
水中的天使。

念能夠繼續存活在失調的人性之中。

　　藝術體現了一種理想，它是道德與物質的原則之間完美平衡的一個範例，這說明了這樣的平衡並非只是存在於意識形態範疇裡的一則神話，而是能夠在現象世界的各個向度裡實現的事實。藝術表達了人對和諧的需求，以及為了達到他所渴望的平衡狀態，他在自己的人格裡所作的與自我爭戰的準備。

　　既然藝術表現了理想以及人類無限的渴望，我們沒有辦法將它導向消費主義的目標而不致違反其本質⋯⋯理想涉及我們熟知的世界裡所不存在的事物，卻能使我們想像到在精神層面上應該存在的種種。藝術作品是賦予此一理想的一種形式，它在將來必將屬於全人類，但是此時卻只能屬於少數人，在最初的一刻它更專為天才所有；這些天才則使層層受限的人類知覺得以接觸到具體呈現在其藝術中的理想。這麼說來，藝術的本質就是貴族化的，它將兩種層次的潛能區分開

來，因此能確保邁向精神完美的人物得以自低層進升到高層。當然，我使用「貴族化」這幾個字時並未暗示任何一種階級的意涵。正好相反：既然靈魂追求道德的正當性以及存在的意義，並且在那追尋的過程中邁向完美，每一個人因而都站在相同的立足點上，並且都同樣有資格被羅列在這種性靈的擇取之上。基本的分際係在於那些人想要善用此一可能性，那些人又置之不理。然而一次又一次地，藝術敦促人們依照其所體現的理想再度評估他們自己和他們的生活。

柯羅連科將人類存在的意義界定為快樂的權利，使我聯想到〈約伯記〉，其中表達了正好相反的觀點：「人生在世必遇患難，如同火星飛騰。」換句話說，苦難與我們的存在息息相關；事實上，沒有苦難，我們如何能夠飛騰？苦難又是什麼？苦難從何而來？來自不滿足？來自你發現自己所處之境與理想之間那道鴻溝？「快樂」的感覺遠不及能夠堅定自己以爭取那種（真正有著神聖意涵的）自由來得重要吧。

藝術肯定了人類最美好的一切——希望、誠信、愛、美、祈禱……人類所夢想的和希冀的種種……當一個不諳水性的人被丟進水裡時，他的本能會告訴他的身體做那些動作可以拯救自己。藝術家也受到一種本能的驅使，而其作品則使人類對永恆、超凡、神聖的追尋更進一步——往往無視於詩人本身的罪惡。

何謂藝術？它是善是惡？來自上帝或來自魔

鬼？源於人的力量或源自他的軟弱？它可是一種
友誼的誓約，一種社會和諧的意象？這會是它的
功能嗎？正如一篇愛的宣言：我們之間相互依恃
的自覺。一種懺悔。一種無意識的行為，但仍反
映了生命的真義──愛與犧牲。

　　為什麼，我回顧過往，人類歷史的道途竟然
如此災禍連連、滿目瘡痍？那些文明究竟出了什
麼差錯？為什麼他們跑得喘不過氣，失去求生的
意志，失去他們的道德勇氣？當然我們無法相信
這一切都只是因於物質的匱乏。我覺得這樣的暗
示未免可笑。尤有甚者，我確信由於未能顧慮到
歷史進程的精神面，我們現在已經開始要將另一
種文明摧毀殆盡了。我們不願意對自己承認纏繞
著人類的許多不幸實肇因於我們已然變得不可原
諒、罪有應得、毫無指望的物質主義者了。我們
自視為科學的領袖，並且為了要使我們科學的客
觀性更具說服力，我們把唯一的、不可分割的人
類進程從中劈開，從而暴露出單獨一個卻又清晰
可見的泉源，我們聲稱那是一切事物的首要原
因，並且既用它來解釋過去的錯誤，更用來規劃
我們將來的藍圖。或許那些文明的衰頹意味著歷
史正耐心地等待人類作出正確的抉擇，此後歷史
將不再被趕入死胡同，並被迫接二連三地取消成
功不了的嘗試，同時一逕希望下一次努力可以行
得通吧。許多人抱持著一種看法，認為人類並未
從歷史中學到任何教訓，而人類對於歷史所做過
的種種也不理不睬。當然，每一回接踵而來的災

難都證實了我們所討論的文明遭到了誤解；而人類一旦被迫重新來過，我們只能說那是因為到那時為止，他一直把目標定在精神的完美之外的事物上吧。

就某種意義而言，藝術是一種完成過程的影像，是一種終極的影像；是一種對擁有絕對真理的模擬（儘管只是以一種影像的形式）超越了悠久的──或者可以說是無盡的──歷史的路徑。

有些時候，人會渴望休息，渴望交出棒子，渴望放手，連同自己，一起交付給某種徹底的世界觀──如吠陀（Veda）一般。東方較之西方更接近真理；但是西方文明卻以其物質主義的生活需求吞噬了東方。

讓我們比較東方和西方的音樂。西方音樂永遠在吼叫，「這就是我！看看我！聽聽我的苦難、情愛！我多麼不快樂！我多麼快樂！我！我！我！」在東方的傳統裡，他們從未提到他們自己。人完全專注於神、自然、時間，在萬事萬物中都可找到自己；在自己之中發現萬事萬物。想想道家音樂。……公元前六百年的中國……然而，果真如此，為何這麼高超的理念竟而無法高奏凱歌，反而崩潰了？為何建立在此一基礎上的文明竟而無法以歷史進程中臻於極致的形式傳承給我們？他們必定和他們周遭的物質主義世界起了衝突，正如個人與社會的衝突，文明與文明的傾軋。他們之所以毀滅，還不只因為這個理由，也因為其與物質主義世界之「進步」和科技的對抗。然而

328

此文明乃是真正知識的極致，社會中堅的中堅。
此外，根據東方思想的邏輯，任何一種衝突基本
上都是罪孽。

我們都活在一個我們所想像、我們所創造的
世界裡。因此，我們並未享受到它的好處，反而
成為其缺陷的受害者。

最後，我要責成本書的讀者——我完全信賴
他——相信人類唯一以捨己從人的精神創造出來
的東西就是藝術影像。也許所有人類活動的意
義，便在於藝術的意識，在於無私無求的創造行
動吧？也許我們的創造能力，適足以證實我們自
己正是照上帝的形象創造出來的吧？

注釋

❶印諾肯提・史莫克湯諾夫斯基(Innokentiy Smo-
ktunovsky)，1925年生。著名蘇聯舞台和電影演
員，在《鏡子》中，他擔任敘事者的旁白配音。

❷亞森尼・塔可夫斯基(Arseniy Tarkovsky)，1905
年生，俄羅斯抒情詩人，安德烈・塔可夫斯基的
父親，他的詩一再被安德烈引用於影片中。

❸1950年代出現的語彙，意指存在於兩種主張之
間的辯論，一種質疑藝術和科學時代的相關性，
另一種視美為人類基本的需求，而感性則是人
類最重要的特性。

❹弗拉狄米爾・柏格莫洛夫(Vladimir Bogomol-
ov)，1924年生，蘇聯作家，其短篇小說《伊凡》
(Ivan)發表於1958年。

❺亞歷山大・格林(Alexander Grin)，1880-1932，
俄羅斯作家、詩人和政論家。

❻米凱爾・普里許文(Mikhail Prishvin)，1873-
1954，俄羅斯作家、詩人和政論家，傾其一生致
力於描繪自然景物。

❼亞歷山大・杜甫仁柯(Alexander Dovzhenko)，
1894-1956，烏克蘭電影導演，其早期前衛自然
主義作品深受塔可夫斯基所推崇。

❽溝口健二，1898-1956，日本電影導演、演員、
新聞記者和畫家，特別擅長於以沈思特質的長
拍鏡頭和大量溶接鏡頭呈現女性的奉獻和愛。

❾伊凡帝・卡皮也夫(Effendi Kapiyev)，1909-44，
蘇聯共和國之一塔吉斯坦作家、翻譯家，其日記

在他死後出版於1956年。

❿亞歷山大・布洛克(Alexander Blok)，1880-1921，俄羅斯重要詩人，亦為俄羅斯傑出的象徵主義代表之一。

⓫維亞契斯拉夫・伊凡諾夫(Vyacheslav Ivanov)，1866-1949，二十世紀早期俄國的傑出學者和詩人。

⓬瓦西里・祖可夫斯基(Vassiliy Zhukovsky)，1783-1852，前浪漫主義時期俄羅斯詩人和翻譯家。

⓭狄米特里・摩瑞茲可夫斯基(Dimitri Merezhkovsky)，1866-1941，俄羅斯詩人、小說家和評論家，1920年移居巴黎。

⓮奧古斯特・盧米埃(Auguste Lumière)，1862-1954，與其兄弟路易皆為法國的電影發明家和開路先鋒，1895至1897年間，他們兄弟倆創作了著名的《火車進站》。

⓯弗烈德利希・葛倫斯坦(Friedrich Gorenstein)，蘇聯作家，《飛向太空》(*Solaris*)的編劇，目前定居於柏林。

⓰帕維爾・佛羅倫斯基神父(Father Pavel Florensky)，1882-？，傑出的俄羅斯宗教思想家，身為牧師，死於集中營內。

⓱里昂・巴第斯塔・艾爾柏提(Leon Battista Alberti)，1404-72，前文藝復興時期義大利建築師及藝術史學家。

⓲《嘉帕耶夫》(*Chapayev*)，關於俄國革命之經典

名片，完成於1934年。

⑲ 米凱爾・伊利希・羅姆(Mikhail Ilych Romm)，
1901-71，蘇聯電影導演，艾森斯坦的學生，塔
可夫斯基的老師。

⑳ 拜希麥奇金(Bashmachkin)，果戈里的小說《外
套》中一位滑稽而悲劇性的主角。

㉑ 巴斯卡・奧比葉爾(Pascal Aubier)，1942年生，
法國導演，偏好實驗電影，曾任高達和楊秋的助
手。

㉒ 伊凡・布寧(Ivan Bunin)，1879-1953，一位多產
的俄羅斯作家，1918年離開俄羅斯，1933年成為
俄羅斯第一位榮獲諾貝爾文學獎的作家。

㉓ 瓦西里・舒克辛(Vassily Shukshin)，1929-74，
蘇聯電影導演、演員和作家，曾參與米凱爾・羅
姆的導演課程，與塔可夫斯基是同學。塞吉・吉
拉西莫夫(Sergey Gerasimov)，1906年生，蘇聯
電影導演、演員，也是老師。

㉔ 歐塔・尤塞里亞尼(Otar Yoseliani)，喬治亞共
和國電影導演，其著名的電影之一為*Enskadi*。

㉕ 雅克夫・普洛托贊諾夫(Yakov Protozanov)，
1881-1945，蘇聯電影導演，為革命前最著名的
導演之一，曾經移居巴黎和柏林，1923年返回莫
斯科。

㉖ 伊凡・莫如慶(Ivan Mozhukhin)，1889-1939，
演員暨導演，自1919年起工作於法國。

㉗ 尼可萊・顧密烈夫(Nikolai Gumilyov)，1886-
1921，俄羅斯作家和評論家，以象徵主義起家，

1912年創立「極致」主義的作家學派。

❷❽帕維爾‧索斯諾夫斯基／麥斯密連‧貝流佐夫斯基(Pavel Sosnovsky／Maximilian Beryózovsky)，1745-77，烏克蘭作曲家，歌劇*Demofont* (1773)的作者，曾經長時間工作於義大利。

❷❾弗拉狄米爾‧柯羅連科(Vladimir Korolenko)，1853-1921，中、短篇小說家，作品多以西伯利亞為背景，亦寫過自傳。

塔可夫斯基傳略

　　安德烈・塔可夫斯基，1932年4月4日生於伏
爾加河畔的札弗洛塞鎮。他的雙親都出身莫斯科
文學院。母親瑪雅・伊凡諾芙娜是一位出色的演
員，曾在他的電影裡演出；父親亞森尼・塔可夫
斯基是位著名的詩人、翻譯家，其詩作屢屢被引
用於他的電影中。塔可夫斯基誕生的村落已然不
復存在，附近興建的水壩早已使得整個村莊淹沒
水裡。不過塔可夫斯基幼年生活的環境和影像仍
深深烙印在他腦海裡，對他的作品有著深遠的影
響。

　　1935年，塔可夫斯基舉家遷居莫斯料附近，
他雙親的關係開始緊張、惡化，終致仳離，父親
棄他們而去。安德烈和他妹妹便在母親和祖母的
照料下成長。1939年，塔可夫斯基在莫斯科唸小
學，未幾，因二次世界大戰撤避到伏爾加河畔鄉
間的親戚家裡。安德烈的父親於戰時志願從軍，
並斷了條腿。他們一家於1943年搬回莫斯科，塔
可夫斯基的母親在一家印刷廠當校對。戰爭對童
年的塔可夫斯基有著二層意義：存活的問題和父
親自前線返鄉；只是亞森尼・塔可夫斯基並未回

歸這個家庭。

　　塔可夫斯基的母親一直希望他朝藝術方面發展。因於她對藝術的信仰，塔可夫斯基曾先後就讀於音樂學校和美術學校；我們很難想像，如果不曾接受音樂、美術方面的訓練，塔可夫斯基導演的電影會是什麼模樣。1951年，塔可夫斯基又進了東方語文學院，後來却因運動傷害而輟學，乃隨一個地理研究小組遠征西伯利亞。在那近一年期間，塔可夫斯基畫了一系列素描和速寫。1954年自西伯利亞返回，申請進入蘇聯電影學院，師事米凱爾·羅姆。

　　1960年，塔可夫斯基自電影學院畢業，他和同學康查洛夫斯基合導的畢業作《壓路機與小提琴》一舉贏得紐約學生影展的首獎。1962年，他和攝影師尤索夫開始長期合作的第一部作品《伊凡的少年時代》獲威尼斯影展金獅獎。本片描述二次世界大戰時在前線擔任俄軍偵哨的孤兒少年，劇情不脫傳統模式，但在表現的形式上，對於戰爭的恐怖，已然有了超現實的、前衛的取向。

　　塔可夫斯基的第二部劇情長片，係由康查洛夫斯基編劇的《安德烈·盧布烈夫》，刻畫十五世紀俄羅斯聖像畫家盧布烈夫的一生。他以不甚連貫的段落，構築出畫家所遭逢的外在折磨與內在掙扎，以象徵俄羅斯野蠻主義和理想主義的衝突。蘇聯當局認為本片對中世紀俄羅斯歷史作了不實的呈現而將之禁映多年；儘管如此，本片經過修剪後的版本仍獲得1969年坎城影展的國際影

評人獎。

　　改編自波蘭科幻小說家列姆的《飛向太空》是
塔可夫斯基的第三部劇情長片。這部形而上的科
幻電影被譽爲「蘇聯的《二〇〇一年太空漫遊》」，
並獲1972年坎城影展評審團特別獎；這部片子在
蘇聯國內並未遭受波折，但塔可夫斯基自己則對
之十分不滿意，甚至不太願意多談。接下來1974
年的自傳電影《鏡子》，却因爲錯綜複雜的結構和
寓意深遠的風格，在國內飽受抨擊，延宕到1980
年才得以發行海外。1976年，塔可夫斯基導演了
舞台劇《哈姆雷特》，極受肯定。1979年完成的《潛
行者》攝於愛沙尼亞，許多歐洲影評人將這部複雜
的寓言電影詮釋爲導演對蘇聯政府壓制思想自由
的控訴。至此，塔可夫斯基已奠立了他在國際影
壇的地位，論者咸認爲他是蘇聯最不墨守成規的
導演，同時他也成爲當局核准赴國外拍片的少數
蘇聯導演之一。

　　1982年，塔可夫斯基赴義大利拍攝由義、法、
俄三國合資的電影《鄉愁》。《鄉愁》的編劇是常與
安東尼奧尼、法蘭契斯哥・羅西合作的東尼塔・
蓋拉，敍述一位俄國教授在義大利與美麗的女通
譯、癲狂的多明尼哥間微妙的關係，以及置身異
國他鄉時的記憶、夢幻和心理交戰。《鄉愁》可能
是塔可夫斯基最神秘、難懂的電影，獲1983年坎
城影展國際影評人獎，並與布烈松的《錢》同獲最
佳導演獎。1983年，他在倫敦執導穆索斯基的歌
劇《波里斯・哥德諾夫》。塔可夫斯基的最後一部

電影《犧牲》，於1986年攝製完成，由世界頂尖的攝影師史文・尼克維斯特掌鏡。本片藉由生活在波羅的海一孤島上的一群人，呈現人類面對毀滅性的威脅時的恐懼和希望、犧牲和救贖。本片獲獎無數，僅在坎城影展即獲五個獎項。

塔可夫斯基在拍攝《犧牲》時，已知自己罹患了不治之症。在《犧牲》片中，他透過亞歷山大告訴我們：「沒有死亡，只有對死亡的恐懼。」1986年12月28/29日，塔可夫斯基因肺癌病逝巴黎，享年五十四歲。

<div align="right">李泳泉</div>

作品目錄

《今天不離去》(*There Will Be No Leave Today; Segodnya uvolneniya ne budet*)

1956，塔氏在電影學院時的短片習作。

《壓路機與小提琴》(*The Steamroller and the Violin; Katok i stripka*)

1960，塔氏在電影學院時的畢業作品，曾獲紐約學生影展首獎。片長46分鐘。

《伊凡的少年時代》(*Ivan's Childhood; Ivanovo destvo*)

1961-62攝製，1962發行，又名《我的名字叫伊凡》(*My Name Is Ivan*)。曾獲1962年威尼斯影展金獅獎。片長95分鐘。

《安德烈‧盧布烈夫》(*Andrey Rublyov*)

1964-66攝製，1966首映，1971發行。曾獲1969年坎城影展國際影評人獎。原片長185分鐘，亦剪成146分鐘發行。1988年在莫斯科紀念塔氏所放映的版本，據悉片長超過245分鐘。

《飛向太空》(*Solaris*)

1969-72攝製，1972發行。曾獲1972年坎城影展評審團特別獎。片長165分鐘(亦曾以144分鐘拷貝發行)。

《鏡子》(*Mirror; Zerkalo*)

　1973-74攝製，1974發行。片長106分鐘。

《潛行者》(*Stalker*)

　1979，片長161分鐘。

《鄉愁》(*Nostalgia; Nostalghia*)

　1981-83攝製，1983發行。曾與布烈松的《錢》(L'
　Argent)同獲1983年坎城影展最佳導演獎，亦得國
　際影評人獎。片長126分鐘。

《犧牲》(*The Sacrifice; Offret*)

　1986，曾獲1986年坎城影展評審團特別獎、最佳藝
　術貢獻獎、國際影評人獎和教會評審團獎等。片長
　149分鐘。